조경식
대백과

지콜론북

목차

여는 글

난, 밥은 늘 누군가와 함께 먹지만 일은 혼자서 하는 걸 좋아한다. 여러 가지 잡동사니와 자료와 도구들이 가득한 나의 작은 방에 앉아서 말이다. 이 책에 실린 거의 모든 작업들은 그렇게 나 혼자 집에서 만들어낸 결과물들이다.

클라이언트에게 받아서 하는 일을 함에 있어서 내가 추구하는 바는 언제나 '고객 맞춤'이다. 내게 일을 맡겨준 분들이 원하고 또 좋아할 만한 방향으로 늘 작업한다. 디자이너로서 또는 일러스트레이터로서 나의 색깔은 없다. 그래서 내 결과물들을 모아서 보면, '과연, 이게 한 명의 작업인가?'라는 의문을 가질 만큼 통일성이 없다. 하지만 그것이 내가 추구하는 바다. 세상에는 디자이너보다 클라이언트의 수가 훨씬 더 많고, 각각의 클라이언트들의 꿈이 시각적으로 현실화될 때 더 다채롭고 화려한 세계가 펼쳐질 거라 믿기 때문이다. 그것이 비록 생뚱맞고 거칠더라도 말이다.

이 책은 Part1과 Part2, Part3, 이렇게 세 개의 부분으로 나누어져 있다. Part1에서는 오랜 시간 지속적으로 같이 지내온 분들에 대한 이야기와 그들과 함께 만든 작업물이 소개된다. Part2는 단발적이지만 의미 있는 프로젝트들을 선별해 실었다. Part3에서는 내가 지금까지 함께한 기계들과 내 인생에 영감을 준 책들을 소개하고 있다. 책의 어느 부분을 먼저 읽을지는 여러분의 몫이겠지만, 개인적으로는 처음부터 페이지 순서대로 보길 권한다. 이 책은 그렇게 보도록 디자인되어 있다.

40살이라는 어린 나이에 이런 근사한 책을 만들게 된 것은 내 인생에서 가장 값지고 귀한 기회 중 하나였다. 얼토당토않은 기획을 받아주고 심지어는 더 발전시켜주어 내가 애초에 생각했던 것 이상의 책을 같이 만들어준 지콜론의 모든 식구들에게 진심어린 감사의 말을 전한다. 또 이렇게 멋진 작업들을 할 수 있도록 내게 일을 의뢰해주시고, 의견과 조언과 자료와 비용과 칭찬을 아끼지 않은 모든 분들께도 이 자리를 빌려 다시 한 번 감사드리고 싶다.

조경규

Part
1.

엠타이슨

안은미

개똥이네 놀이터

김송은

손재익

토토

전사섭

윌리엄 팔리

강익중

김형태

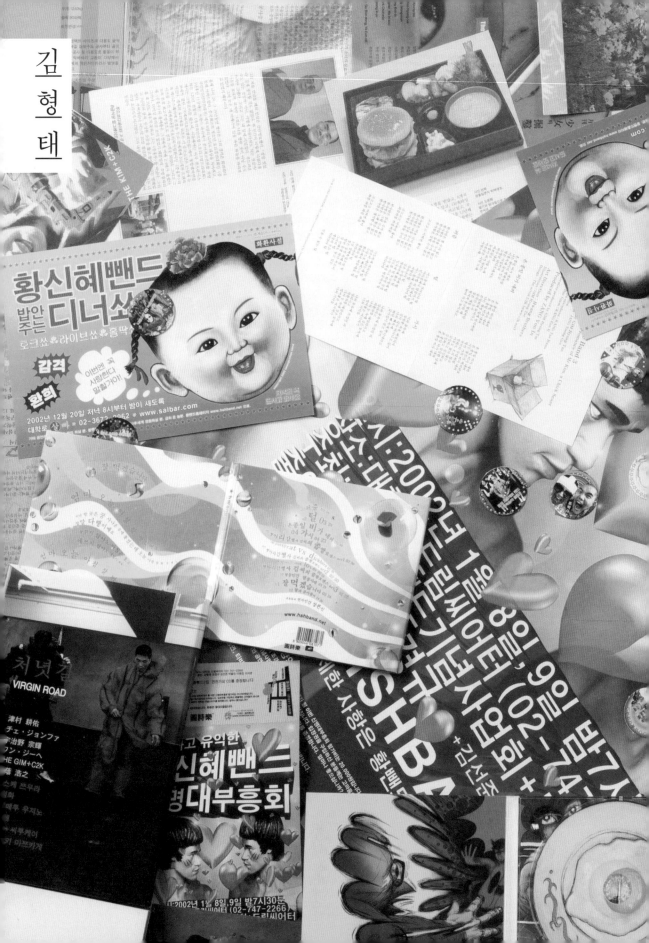

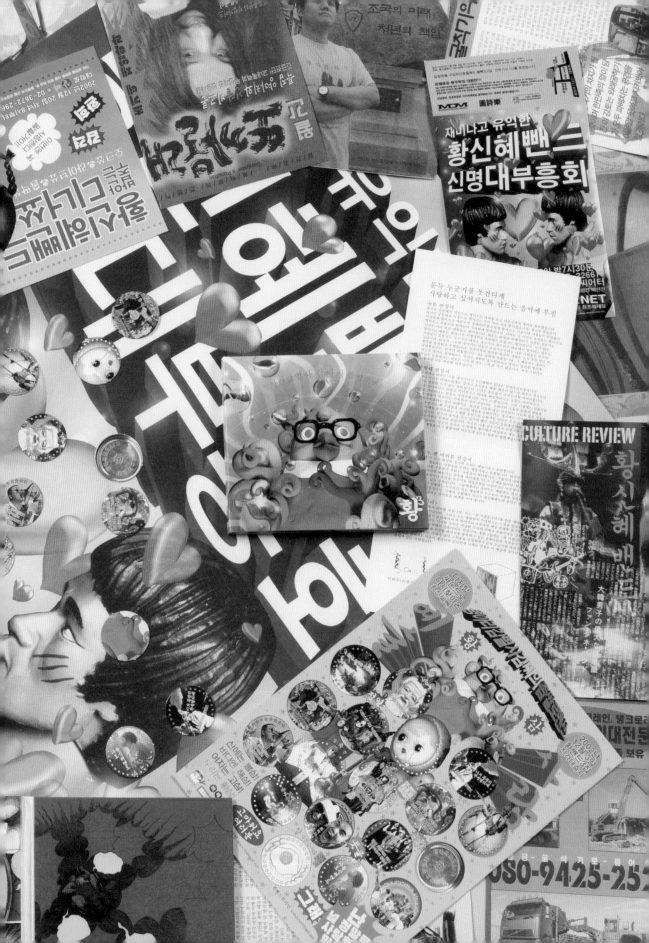

김
형
태

서기 1999년, 뉴욕의 학교 기숙사 방에서 뒹굴 거리고 있던 차에 팩스 한 통이 슬금슬금 들어왔다. 당시 내게 팩스를 보낼 사람은 고국에 있는 아버지와 강 건너에 살고 있는 여자친구뿐이었다. 그날 들어왔던 팩스는, 그러나 놀랍게도 김형태 형이 보낸 것이었다. 김형태, 그가 누구인가. 내 청춘의 한 페이지를 장식했던 '황신혜밴드'의 리더님 아니시더냐! 그날 받은 팩스는_지금은 어딜 갔는지 도통 찾을 수 없어 자세한 내용은 알 수 없지만_일종의 지령 같은 것이었다. 황신혜밴드의 웹사이트를 만들어 달라는.

그분이 어디서 내 팩스 번호를 알았는지는 지금도 모르겠다. 이제 와서 물어보기가 좀 뭐하기도 하고. 몇 명 생각나는 사람은 있지만, 그건 중요치 않았다. 그분을 위해 작업할 수 있다는 것만으로도 이미 가슴 벅찼으니까. 그 후 몇 번의 이메일이 오갔고, 작업은 바로 시작되었다. 종이로는 표현할 수 없는 RGB만의 눈부신 컬러로 중무장한 황신혜밴드의 웹사이트는 그렇게해서 탄생했다. 심지어 번쩍이는 GIF애니메이션도 있었다. 물

론 음원과 비디오에 각종 사진까지 갖춘 데이터베이스도 훌륭했다.

한가로웠던 학생 시절이라 웹사이트는 수시로 막 뜯어 고쳤다. 그래서 버전도 수없이 많았다. 그러면서 은근슬쩍 내 얘기도 뉴스란에 집어 넣었고, 구수한 입담으로 인터넷 라디오도 진행하면서, 결국 난 밴드의 일원이 되었다. 나는 다룰 줄 아는 악기도 없고, 숫기도 없어서 무대에 오르기가 무서웠다. 그렇지만 남자로 태어나서 록밴드는 한번 해봐야하는 거 아니냐는 믿음을 가지고 있었다. 더구나 나의 우상 황신혜밴드라니! 그렇게 그래픽 디자이너가 록밴드의 멤버가 되었다. 그 때 비록 몸은 멀리 떨어져 있었지만, 하루에도 몇 통씩 이메일이 태평양을 오갔다.

형태 형을 처음 보게 된 것은 그로부터 약 1년 후. 뉴욕도 서울도 아닌 도쿄에서였다. 시부야의 클럽에서 4일 연속 공연을 했는데 주최측에서 초대한 거다. 형태 형은 "멤버 중 한 명이 미국에 있으니 그 친구에게도 항공권과 숙소를 제공하라"고 주최측에 요청했고, 놀랍게도 흔쾌히 수락되었다. 큰돈을 받고 왔으니 가만히 있을 수만도 없는 노릇. 미국에서 사 들고 온 2만원 짜리 장난감 기타를 치며 나름 열심히 퍼포먼스를 펼쳤다. 물론 나를 제외한 모든 멤버들의 연주는 참으로 멋졌다. '짬뽕'의 후렴부를 따라 하는 일본사람들을 보고 놀란 나에게 형태 형은 두 가지 사실을 알려주었다. 하나는, '짬뽕'은 일본에서도 나름 대 히트했다는 것. 그리고 또 하나, 짬뽕은 원래 일본 요리라는 것.

2002년, 내가 서울에 돌아온 후엔 공동작업에 박차를 가했다. 우선은 연남동 중국집에서 비 오는 날을 골라 짬뽕을 한 그릇하고, 원년 멤버 조운석 형도 만나고, 소설 쓰는 박민규 형도 만나고, 작업실에서 빈둥빈둥거리며 인생을 논하고, 음악을 논하고, 지구와 외계와 사후세계를 논하고, 남는 시간에는 틈틈이 공연 포스터와 전단지와 스티커와 3집 CD, 가짜 잡지를 만들었다.

2002년, 〈신명대부흥회〉는 내가 만든 작업 중 최초의 옵셋인쇄물이었다. 그때까지 나는 웹디자인만 해왔었으니까 당시의 난 모든 작업을 포토샵으로만 하고 있었다. 인쇄물이라고 다를 건 없다고 생각했다. 물론 RGB와 CMYK의 차이도 모르고 있었다. '화면으론 예쁜데 왜 종이에 인쇄하면 색깔이 칙칙하고 이상해지지?'라고 늘 생각하던 차였다. 그 차이를 처음 설명해 준 분이 바로 형태 형이다. 머리가 투명해지리만큼 선명해지는 순간이었다.

그 후로 장충체육관에 이종격투기 구경도 가고, 민규 형과 〈구국결사극동삼인방〉을 결성해 공연도 하고, 같이 '삼미 수퍼스타즈' 옷 입고 전시도 하고, 또 계속 인생과 외계생명체와 음악을 논했다.

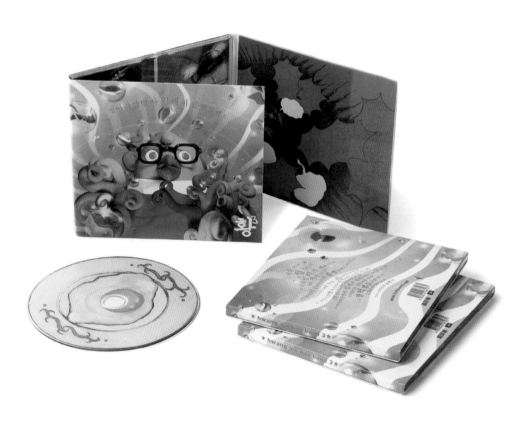

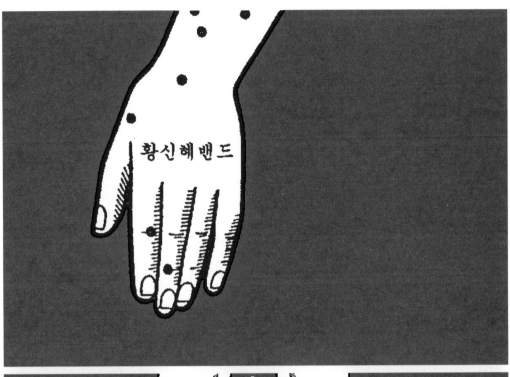

황신헤밴드 웹사이트 오픈하기 전
공사 중 웹페이지/ 1999. 12

〈황신혜밴드 온라인정보센타〉 웹사이트/ 2000

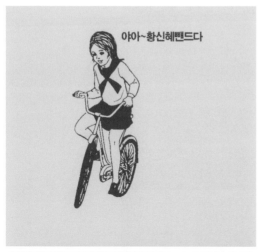

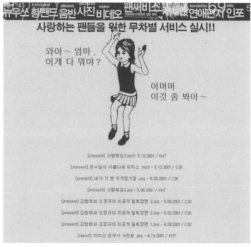

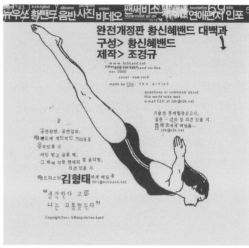

〈완전개정판 황신혜밴드 대백과〉 웹사이트/ 2000

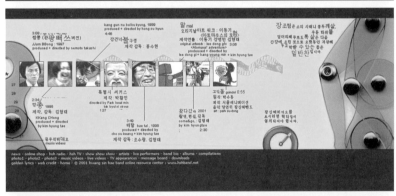

〈황신혜밴드 온라인리소스센타
스페셜에디션〉
웹사이트/ 2001
텍스트처럼 보이는 부분은
실제로는 이미지로 된 글자다.
그래서 자유롭고 엉망진창으로
글자를 위치시킬 수 있었다.

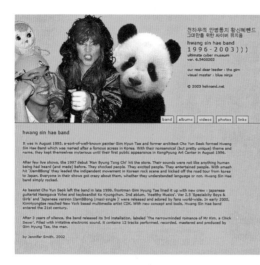

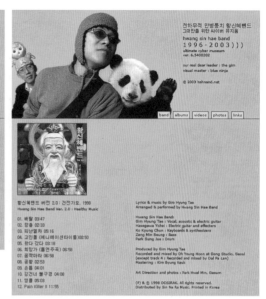

gim hyung tae

264.16 donggyodong mapogu seoul korea

tel 017 336 5083 fax 02 386 9863

e.mail gongtem@hitel.net

김 형 태 121-819 서울 마포구 동교동 264-16

www.thegim.com

〈천하무적 만병통치
황신혜밴드, 그대만을
위한 사이버 뮤지움〉
웹사이트/ 2003

형태 형 명함/ 2003
수신과 충전이 충만한
아이디어는 형태 형의 것.
플라스틱 재질에 인쇄했다.

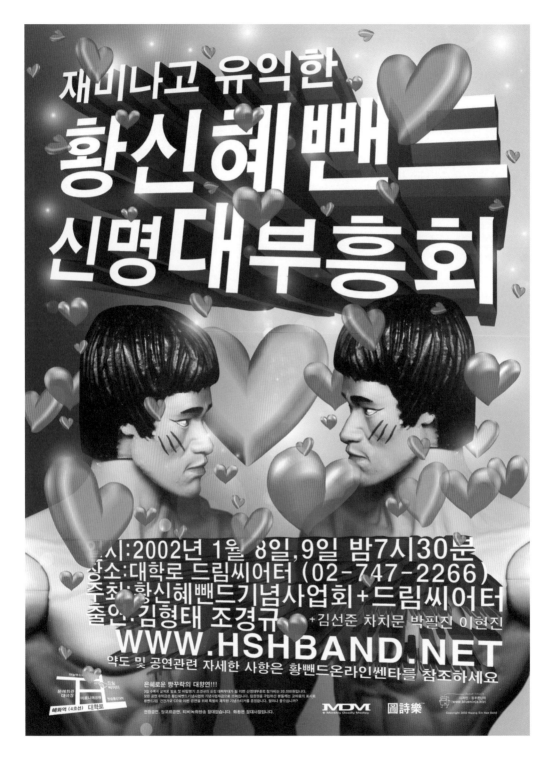

〈황신혜밴드 신명대부흥회〉
포스터, 대학로 드림시어터/ 2002

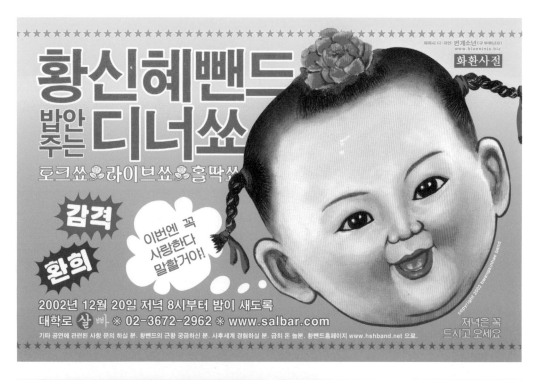

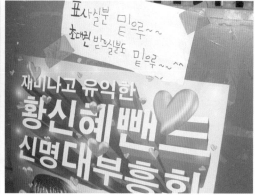

〈황신혜밴드 밥안주는 디너쑈〉
전단지/ 2002

〈황신혜밴드 신명대부흥회〉 공연장 입구
2002

〈In The City Japan 2000〉 공연 리허설
중, 도쿄 시부야 On Air East/ 2000
왼쪽부터 차치문(베이스), 조경규, 김형태
(보컬, 기타)

〈황신혜밴드 신명대부흥회〉 공연 실황,
대학로 드림시어터/ 2002
을지로에 있는 산업안전용품가게에서 형태
형이 사비로 사 준 방열복을 입고 무대에
올라 'Roland MC-303'을 연주했다.
안테나를 세우고 기타를 연주하는 이는 형태
형. 사진에 남다른 일가견이 있는 민규 형이
찍어준 사진이다.

퇴룡샥

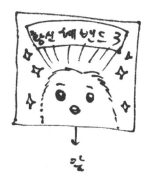

황신 혜밴드 3

갈

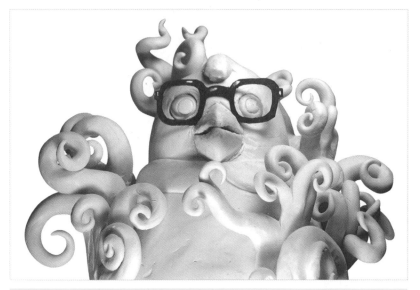

〈황신혜밴드 3집〉의 컨셉
스케치

형태 형이 클레이로 만든
김택봉 씨 조각. 크기가
대략 야구모자 쯤 되었다.

포토샵으로 색을 입힌
김택봉 씨 모습

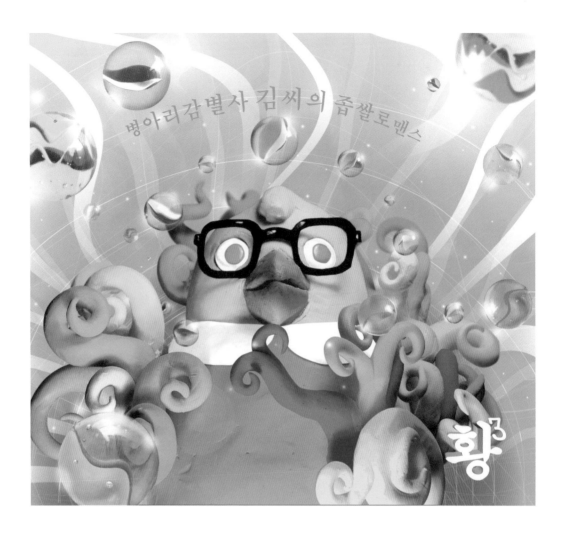

〈황신혜밴드 3집〉 커버/ 2002

당시 형태 형은 병아리감별사 김택봉 씨 작업에 심취해
있었다. 이미 수십여 장의 그림을 그려둔 상태였고,
곡의 분위기와 가사도 그에게 촛점이 맞춰져 있었다.
3집 커버에 그가 등장한 것은 너무나 당연한 일이었다.
형이 그림을 그릴 수도 있었지만, 둘다 뭔가 새로운 걸
만들고 싶었고 다행히 시간도 넉넉하게 있었다. 내가
간단한 스케치를 하고 형이 클레이로 김택봉 씨 조각을
만들었다. 하얀색 클레이로 만든 조각은 제법 요상했다.
이쁘게 사진을 찍고 이번엔 내가 바통을 이어받아
포토샵에서 색을 입혔다.

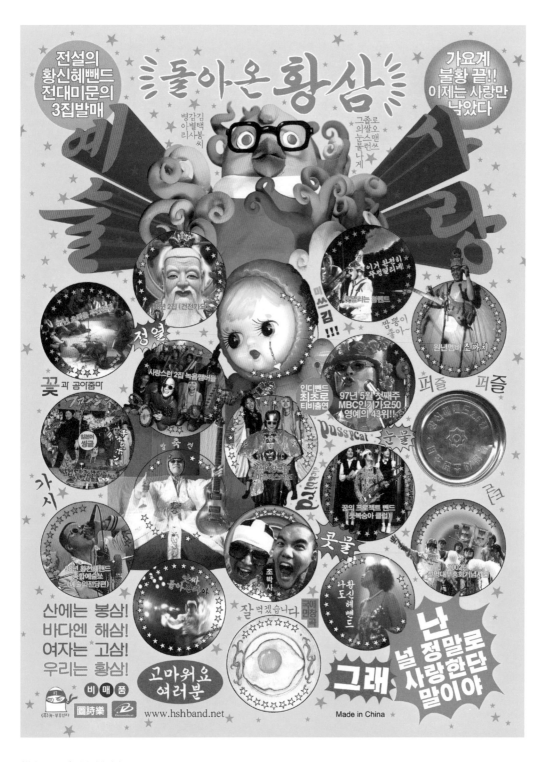

〈황신혜밴드 3집〉 발매 기념 딱지
칼선을 넣어 실제로 뜯을 수 있도록 제작하였다.

〈무규칙이종예술구국결사 송년의 밤〉
웹 배너/ 2003

〈삼미슈퍼스타즈의 라스트팬클럽 박민규 포에버!!!〉 웹사이트, 민규 형이 첫 책 『삼미슈퍼스타즈의 마지막팬클럽』으로 막 데뷔했을 무렵, 행여나 팬이 없을까 걱정이 되었던 형태 형과 내가 만든 팬 사이트다. 최대한 아마추어 스타일로 후다닥 만들고 업로드한 다음, 민규 형을 불러서 "민규 형, 세상에! 와, 이런 게 있었어!"라며 호들갑을 떨었다. 화면 상에 보이는 빨간 낙엽과 입술은 움직이도록 되어 있어 그 조악함이 극에 달했다. 우려와는 달리 책은 대박이 났고, 주어진 임무를 마친 팬페이지는 조용히 문을 닫았다.

2003년 7월, 홍대앞 쌈지스페이스에서 〈처녀길
(Virgin Road)〉이라는 이름으로 전시가 열렸다.
일본에서 온 히로유키 마쯔카게, 무네떼루 우지노,
우리나라의 최정화 씨와 형태 형, 그리고 내가
참여했다. 내가 내놓은 작품은 음식모형 3점이었다.
자세한 스케치를 그려 음식모형업체에 주문을
해 제작했다. 결과물이 너무나 실감나서 매우
놀랐던 기억이 난다. 몇달 후, 같은 전시가 일본
후쿠오카의 Artium에서 열렸었다.

〈트로피칼 평양 냉면〉,
플라스틱 모형/ 2003

〈딸기와 생크림으로 장식한
사천풍 삼선짜장〉, 플라스틱
모형/ 2003

〈정통 일본식 빅맥세트〉,
플라스틱 모형/ 2003

「곰 아줌마 이야기」 띠지/ 2004
형태 형이 쓰고 그림을 그린 「곰아줌마
이야기」. 민규 형이 우정출연으로 책의
한 챕터를 써주었고, 나는 띠지의
문장과 디자인을 만들어 주었다. 한
손에 쏙 들어가는 아주 이쁜 책이다.
'새만화책'에서 나왔다.

〈기적의 랑데뷰 콘서트, 황신혜밴드
+ 불나방스타쏘세지클럽〉 포스터.
상상마당/ 2009

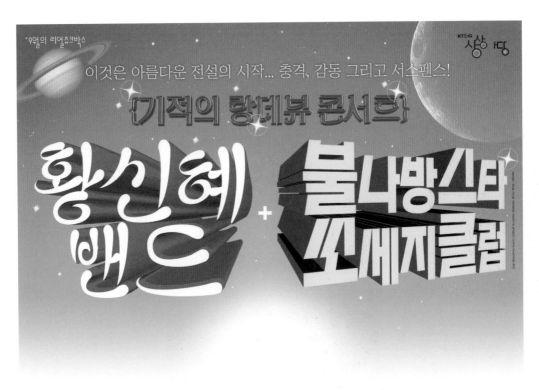

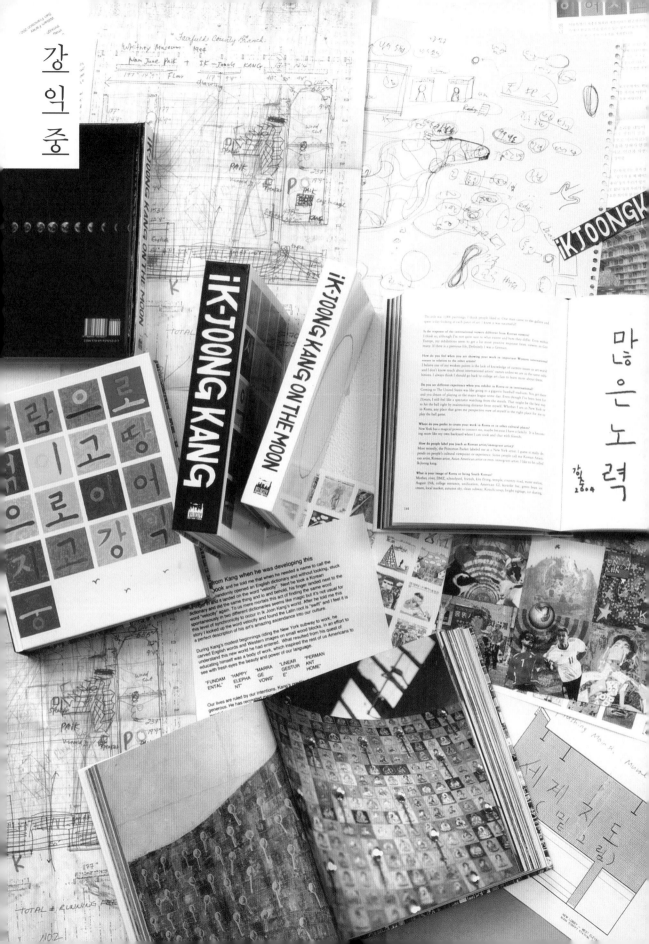

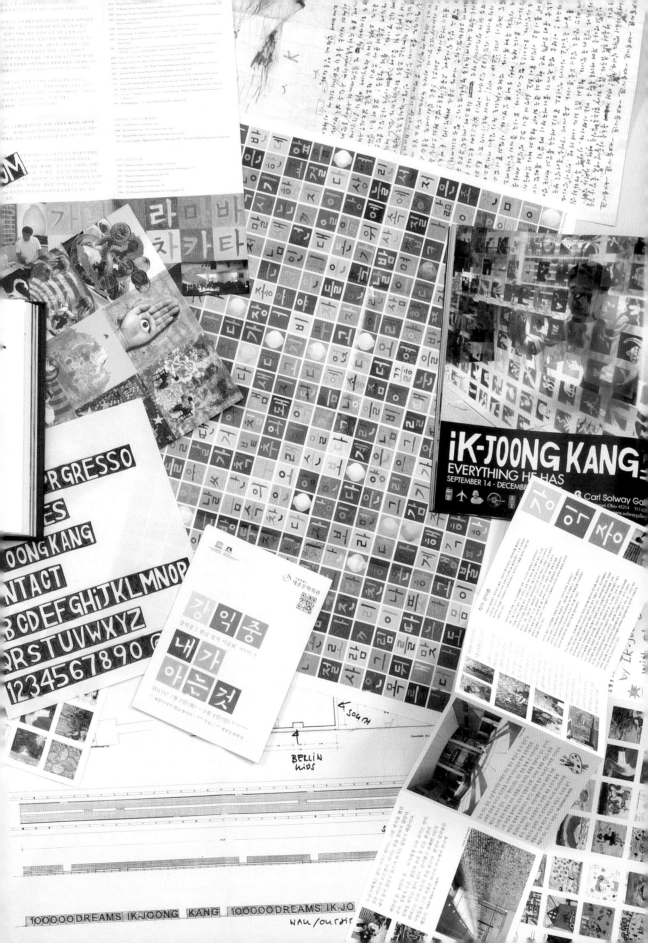

강
익
중

잘 다니던 웹디자인 회사를 그만두고 26살의 나이에 뉴욕으로 공부를 가게 되었을 때, 내 머리 속 가장 중요한 곳에 있던 분은 강익중 선생님이었다. 군 시절, 서울에서 강익중 선생님의 첫 개인전을 본 이후로 난 정녕코, 반드시, 기필코 저 분처럼 멋지고 유명한 아티스트가 되어야겠다고 생각했다. 유학을 결정하고 학교를 고를 때도 고민하지 않고 강익중 선생님이 다녔던 똑같은 학교로 지원했고, 미국으로 떠나는 가방에 선생님의 전시 도록을 고이 챙겨서 갔다. 그 도록에는 선생님의 뉴욕 연락처가 적혀 있었다. 이미 전시를 한지 3년이 흐른 후였으니 전화번호가 맞을지도 몰랐고, 그게 집 전화번호인지, 작업실 전화번호인지 아니면 무슨 화랑의 번호인지도 몰랐지만.

뉴욕에 도착하고 일주일쯤 지났을까. 난 수화기를 들고 다이얼을 돌렸다. "헬로우~" 한 남자분이 받았다. "저기…… 혹시 강익중 선생님 댁인가요?"하고 물었다, 한국말로. 그랬더니 "네, 그런데요?"하는 거다. 그렇

2002년, 브루클린에 있던 선생님 스튜디오 정문. 황신혜밴드 스티커를 하나 드렸더니 정문에 탁 붙여 놓으셨더라.

게 난 접선에 성공했다. 다짜고짜 수상한 녀석이 전화를 걸었으니 분명 불안도 하셨을 터. 떨리는 마음에 아마도 자기 소개 비슷한 걸 했을 거고, 엄청난 팬이라는 얘기와 함께 뭐 그냥 그렇다는 멋쩍은 인사를 드렸던 것 같다. 그런데 그런 내게 선생님은 따스한 지령을 내리셨다. 차이나타운에 있는 한 미국인 아줌마가 도와줄 학생을 구하는데 거기에 가보라고. 그래서 갔고, 그 아줌마 밑에서 매주 한 번씩 4시간 동안, 4년 일했다.

그런데 정작 강익중 선생님을 처음 뵌 것은 미국에 간지 2년하고 몇 개월이 지났을, 2001년 어느날이었다. 첫 전화통화 이후 전화를 건 적이 없는데, 아줌마를 통해서, 그리고 그 아줌마의 친구인 영화감독 윌리엄 팔리William Farley를 통해서 내 얘기를 종종 전해 들으셨던 모양이었다. 그 만남에는 선생님과 나, 내 여자친구 그리고 윌리엄 팔리 아저씨가 있었다. 맛있는 밥을 먹고 선생님 작업실에 놀러 갔다. 정말 꿈만 같았다. 전시와 사진으로만 접했던 작품들이 여기저기 가득했다. 선생님은 인상도 참 좋으셨다. 그 뒤로 선생님 작업실에 자주 놀러 갔다. 처음엔 얘기도 하고 구경도 하고 그러다가 놀고만 있을 수 없어서 일을 했다. 첫 임무는 웹사이트였다. 시키지도 않은 일이었다. 그냥 내가 먼저 하겠다고 했다. 졸랐다고나 할까.

웹사이트를 만들며 그림과 사진과 글과 이력사항 등을 정리하다 보니 선생님에 대한 지식이 풍부해졌고, 훗날 작업에 큰 자양분이 되었다. 웹사이트를 완성하고 나니 심심해졌다. 내가 할 수 있는 일이 뭔가 생각했다. 그래서 선생님의 손글씨를 받아, 스캔하고 보정한 다음 트루타입 영문 폰트를 만들었다. 사진을 전공한 여자친구는 작업실에 가서 사진도 찍고, UN본부에서의 전시 사진도 찍었다. 같이 밥도 얻어 먹고.

서울로 돌아온 2002년 어느 날, 이메일이 날아왔다. 선생님이 독일에서 전시를 하는데 갤러리에 빈 공간이 너무 많다시며 뭘로 채우면 좋을까 물으셨다. 아니, 그렇게 물으셔도 저는…… 하고 있는데, 스티커를 만들어서 붙여보자는 아이디어가 나왔다. 3x3인치의 부처님 그림 9점을 이메일로 전해 받고 여러 가지 사진과 사물과 패턴을 리믹스해 9장의 패널을 만들었다. 독일로 전송했고, 스티커로 인쇄해 벽을 도배하셨다. 이틀 만에 일어날 일이었다.

그 후로 종종 급한 일이 있으실 때 연락을 주셨다. 가장 컸던 일은 2007년에 만든 520페이지 짜리 책이었다. 전시 도록과 작은 책은 여럿 가지고 계셨지만, 정작 제대로 된 책은 없으셨던 터에 멋진 책이 갑자기 필요하게 되신 거였다. 뉴욕과 서울에서 서로 이메일이 오가며 아이디어를 나누고 파일을 전해 받기 시작했다. 어마어마한 양의 이미지들이 바다를 건너 날아왔다. 당시의 난 CMYK의 개념을 완벽히 이해했고 일러스트레이터를 능수능란하게 다루며 각종 인쇄물을 생산해내던 때였다. 그렇지만 책은 좀 다른 얘기였다. 접지로 된 리플릿^{leaflet}은 만들어봤지만 페이지로 된 책은 16페이지가 전부였다. 그렇지만 고민하고 있기엔 시간이 없었다. 그래서 모든 이미지는 포토샵에서, 모든 텍스트는 일러스트레이터에서 만들었다. 페이지 번호도 일러스트레이터로 하나하나 넣었다. 그렇게 347개의 jpg파일과 82개의 eps파일이 만들어졌고, 520페이지의 파일이 완성되었다. 인쇄소에 파일을 넘기고 Quark express를 쓰는 여직원 분에게 한 페

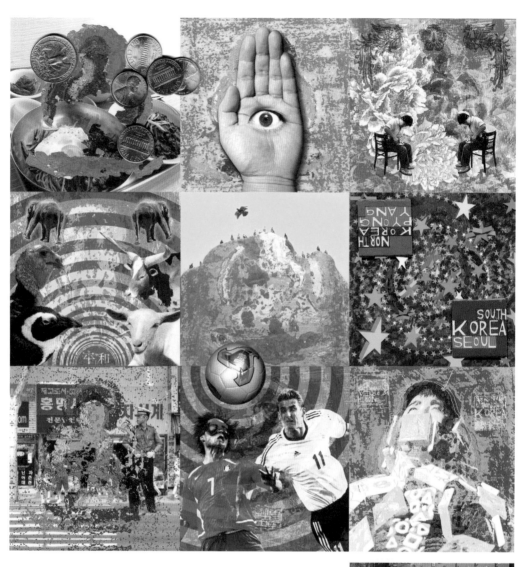

〈Bridges - Interspaces - Sky〉
스티커, Pruss & Ochs Gallery,
Berlin/ 2002. 7
스티커의 사이즈는 220 x 220mm였다.
수천 장을 붙여 벽을 채웠다. 월드컵으로
온세계가 들썩이던 터라 4강전이었던
한국—독일전의 명장면을 넣었다.

이지씩 번호대로 맞춰서 파일을 만들어 달라 요청했다. 이 일 역시 일주일
이라는 짧은 시간에 일어난 일이었다. 책은 멋지게 완성되었고 나름 전설
이 되었다. 수고비로 받은 돈으로는 어도비 인디자인^{adobe indesign}을 구입했
다.

　　1년 후, 280페이지 짜리 책을 한 권 더 만들었고, 잡지광고와 몇몇 전
시의 리플릿을 종종 만들었다. 서울에 오실 때면 밥도 얻어먹고 그런다.
그 때 당시 여자친구였던 지금의 아내는 뉴욕에서 선생님 작품 사진을 찍
어준 대가로 큰 그림을 하나 받았다. 버블포장지로 고이 싸서 비밀장소에
보관 중인, 아내의 보물 1호다.

〈ik-joong kang.com〉 웹사이트/ 2002
처음으로 만들어드린 웹사이트다.
총 7개의 디자인을 만들어 요일마다 다른
테마로 바탕이 자동으로 바뀌게 했다. 작품을
큼직하게 보여주려고 실제 스크롤되는 영역은
매우 작게 만들었다.

FROM : KANG KANG.LEEAA B PHONE NO. : 212 353 0075 Feb. 01 1996 09:31PM

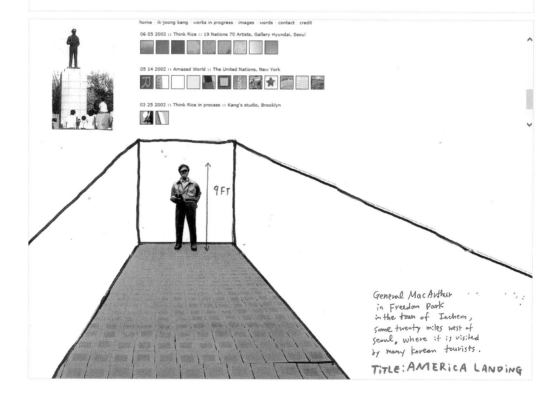

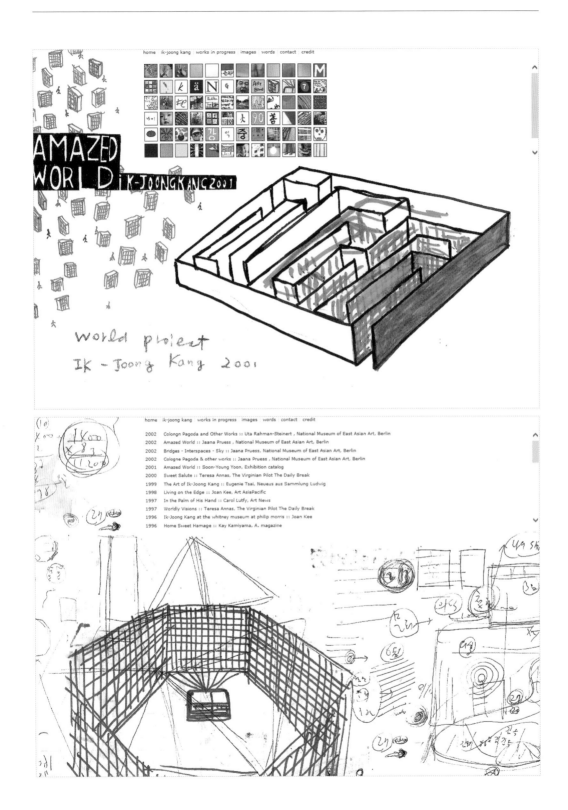

AMAZED WORLD IK-JOONGKANG2001

world project
IK - Joong Kang 2001

2002 Cologne Pagoda and Other Works :: Uta Rahman-Steinert , National Museum of East Asian Art, Berlin
2002 Amazed World :: Jaana Pruess , National Museum of East Asian Art, Berlin
2002 Bridges - Interspaces - Sky :: Jaana Pruess, National Museum of East Asian Art, Berlin
2002 Cologne Pagoda & other works :: Jaana Pruess , National Museum of East Asian Art, Berlin
2001 Amazed World :: Soon-Young Yoon, Exhibition catalog
2000 Sweet Salute :: Teresa Annas, The Virginian Pilot The Daily Break
1999 The Art of Ik-Joong Kang :: Eugenie Tsai, Neueus aus Sammlung Ludwig
1998 Living on the Edge :: Joan Kee, Art AsiaPacific
1997 In the Palm of His Hand :: Carol Lutfy, Art News
1997 Worldly Visions :: Teresa Annas, The Virginian Pilot The Daily Break
1996 Ik-Joong Kang at the whitney museum at philip morris :: Joan Kee
1996 Home Sweet Hamage :: Kay Kamiyama, A. magazine

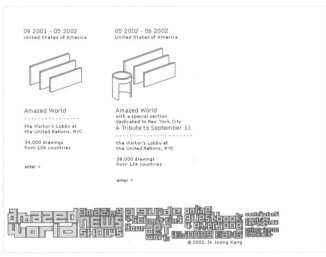

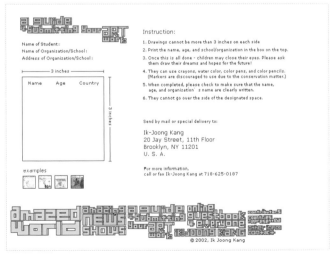

〈ik-joong kang.com〉 웹사이트/ 2002

〈Amazed World〉 웹사이트/ 2002
전 세계 어린이들의 그림을 모아 전시하는 작업인
〈Amazed World〉를 알리는 웹사이트였다.
전시와 관련된 사진과 정보도 있고, 직접 그림을
그려 보낼 수 있도록 가이드라인도 제공했다.

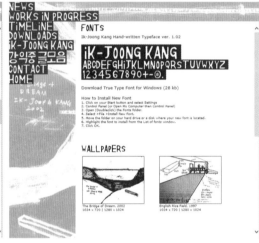

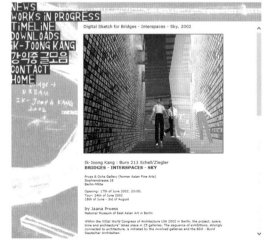

⟨ik-joong kang.com⟩ 웹사이트/ 2003
스크롤되는 영역을 크게 만들어 새로
리뉴얼했다. 메뉴 단추에 쓰인 손글씨는
강익중 선생님이 직접 그려주신 것이다.

Ik-Joong Kang True Type Font for MS Windows

Version 1.02
Author : Cho Kyugnkyu / Platform : PC / Type : Freeware / Size : 27.5KB
© 2003 Ik-Joong Kang. All Rights Reserved.

ABCDEFGHiJKLMNOPQRSTUVWXYZ
1234567890@-+.

8 point

ABCDEFGHiJKLMNOPQRSTUVWXYZ
1234567890@-+.

16 point

ABCDEFGHiJKLMNOPQRSTUVWXYZ
1234567890@-+.

24 point

Download Ik-Joong Kang True Type Font at

http://www.blueninja.biz/font/ikjoongkang.ttf

ENJOY!

〈ik-Joong Kang〉, PC용 트루타입 폰트/ 2003
선생님께 매번 손글씨를 부탁하는 것도
죄송하고해서 아예 폰트를 만들었다. 영문 알파벳과
숫자, 특수기호를 그려달라하여 받은 다음 스캔하고
테두리를 살짝 보정해서 폰트로 만들었다. 당시
취미로 손글씨를 폰트로 만들곤 했는데, 내 것과
내 여자친구 것도 있었다. 강익중 선생님의 손글씨
폰트는 위의 링크에서 다운받아 사용할 수 있다.

〈바람으로 섞이고 땅으로 이어지고〉 표지 시안/ 2007
일주일 동안 만든 520페이지 짜리 책. 표지로 몇 가지
아이디어가 오갔고 손으로 그리신 그림을 스캔해서
이메일로 보내주셨다. 최종으로는 색이 다양한
그림으로 채택되었지만 흑백 표지가 주는 느낌이
멋졌다.

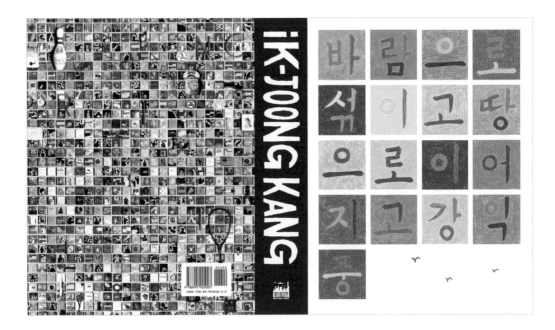

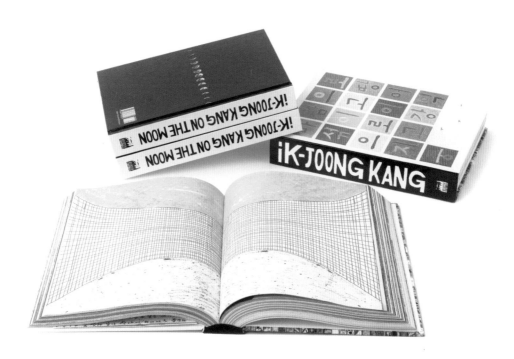

〈바람으로 섞이고 땅으로 이어지고〉
최종 표지/ 2007

〈바람으로 섞이고 땅으로 이어지고〉와
〈ik-joong Kang on the moon〉

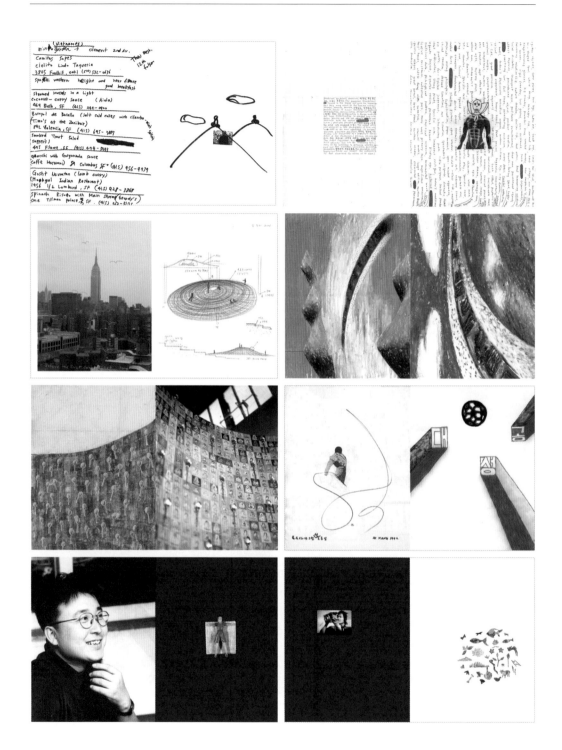

〈바람으로 섞이고 땅으로 이어지고〉 내지
여러 가지 이미지들을 단순히 나열했지만 그 속에
흐름과 리듬과 강약이 있다. 작품이 워낙 좋아
그렇지만, 책을 넘기다보면 벅찬 감동이 밀려온다.

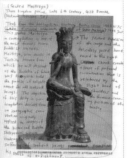

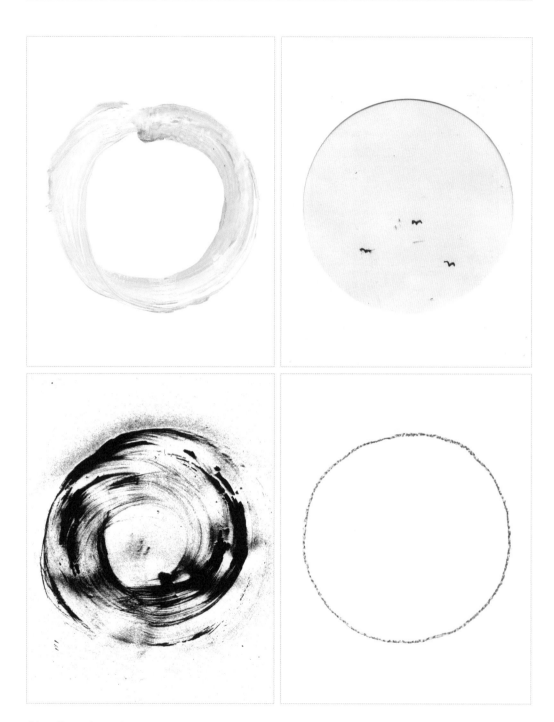

〈ik-joong Kang on the moon〉
표지 시안과 최종 시안/ 2007
달항아리 그림을 모아만든 두 번째
책은 '달'이 주제였다. 표지로 다양한
동그라미를 그려주셨는데 그 중에 가장
단순했던 크레파스 그림이 채택되었다.

〈ik-joong Kang on the moon〉 내지

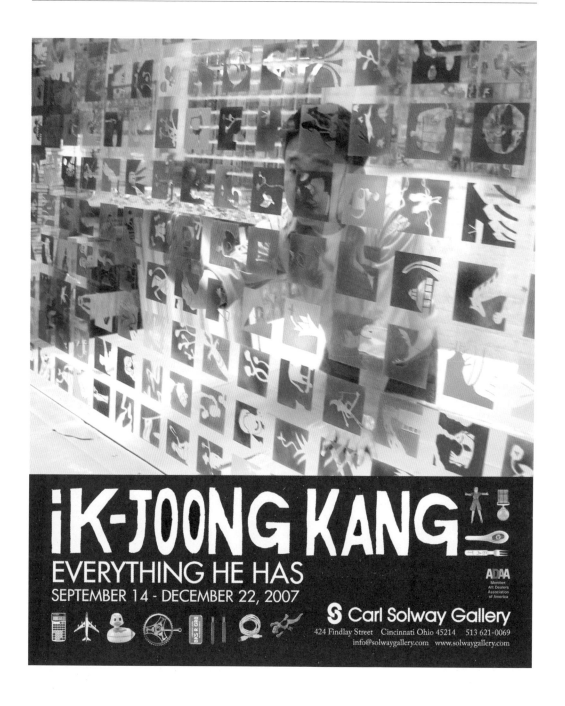

⟨ik-joong Kang, Everything he has⟩ 전시 광고,
Art in America/ 2007

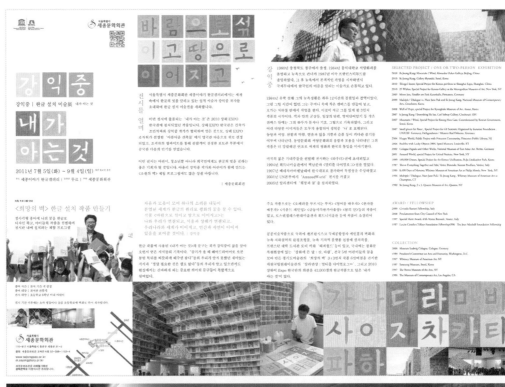

〈강익중, 내가 아는 것〉 전단, 세종문화회관/ 2011
2010년, 상하이 엑스포 한국관에 설치했던 작품을 서울로 가져와 광화문
세종대왕 동상 지하에 있는 한글갤러리에서 가졌던 전시였다. 멀리서
보면 알록달록한 타일이 가득한데, 가까이서 보면 각각의 타일이 하나의
글자로 되어있음을 알게 된다. 각각의 글자는 문장으로 되어 있고 그걸
하나하나 읽다보면 시간 가는 줄 모른다. 삶의 지혜가 가득하다.

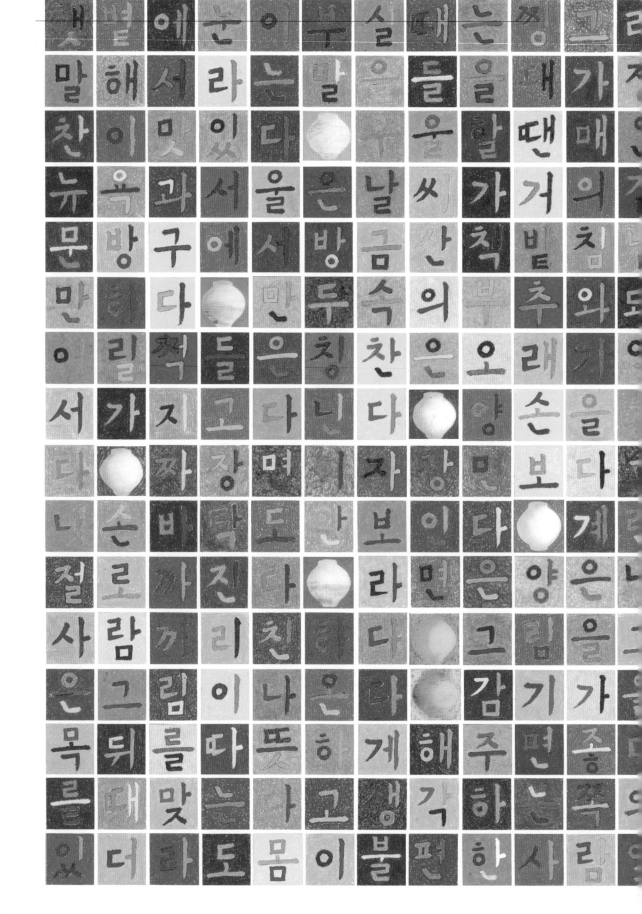

〈희망의 벽〉 전단/ 2012
전 세계 어린이들의 그림을 모은 프로젝트
〈희망의 벽〉을 홍보하기 위해 제작된 전단.
한글과 영문 두 가지로 제작되었다. 좌우로
긴 종이를 어코디언처럼 접으면 정사각형
모양이 된다.

A big wall painting is made with pictures drawn by children on a piece of 3"x 3" paper. The artist believes that one drawing may express a small dream but when thousands of dreams are collected together, the dreams will become reality.

The drawings from children are put on 3"x 3" wooden blocks and refined by volunteers of various social backgrounds. The blocks are coated to make them durable and shine in order to last for a long time.

"Dreaming Wall" is created for permanent exhibition. We can always visualize the dreams by visiting the wall painting even in 10 or 20 years later.

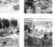
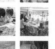

The display of artwork having 3"x3" drawings from children from 135 countries was waiting to be revealed at the UN Headquarters in New York. The opening ceremony began in the morning of September 11th, 2001 under the clear blue sky. However, the city was suddenly covered by black smoke with a sound of explosion. The city was in chaos with the 911 attacks and the world was filled with fright and rage. The opening event had to be cancelled and the artist just stood alone in front of the children's drawings with a feeling of great despair. However, surprising thing began to happen at his workshop later on. Children those who were upset about the terrorism started to send drawings. The drawings came continuously and piled up in his workshop. A month later, the artist was able to hold an exhibition with even more dreams sent by children. The artist believes in children's dreams. Children are still smiling brightly in their drawings. They had anger against terrorism but it was expressed in a peaceful way. For the children, even their anger has a color of shining light not darkness.

I thought a dream can be a luxury for someone. The kid did not talk about his dreams. The truth is that I never asked or even tried to listen. Thousands and millions of dreams become the power to break down all the barriers such as language, nationality, economical standard, and age. A delightful 3"x3" canvas asks us about our dreams. It allows people, separated by barriers, to become one in the great realm of his artwork.

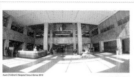

"I have six sisters. Now, I want to have a brother."

A 12 year old Uzbekistan girl wrote this next to her drawing of herself pushing the stroller. Chien from Congo wrote "How to survive in Africa – don't look, don't listen and don't talk." A kid from Swiss drew a house that can move with robot legs. A 10 year old Italian boy drew himself making a fabulous over head kick on the soccer field. A Croatian war orphan drew butterflies flying over their stars and three flowers. An Afghanistan girl wrote in prier that the UN has forgotten about Afghanistan women and children. Korean girl, Soun-Mi Kim, sent us the postcard she Korea instead of a drawing.

There is an artist who has collaborated with children all over the world. He travels around the globe with the naive belief that each of our dreams can come true if we share and put them together. Kang Ik-joong presents a harmonious and wonderful world by collecting children's innocent dreams and hopes as seen through tiny windows of canvas. It is impossible to measure the wealth of the cultural strength and healing power derived from the participation in this world of dreams and hopes which demolishes the barriers between races, cultures, and boundaries. Kang's work, joined by people from diverse walks of life including not only kids, but also college students, handicapped people, juvenile delinquents and soldiers, turns into to a reservoir of hopes and dreams and a place where our lives become art.

IK-JOONG KANG

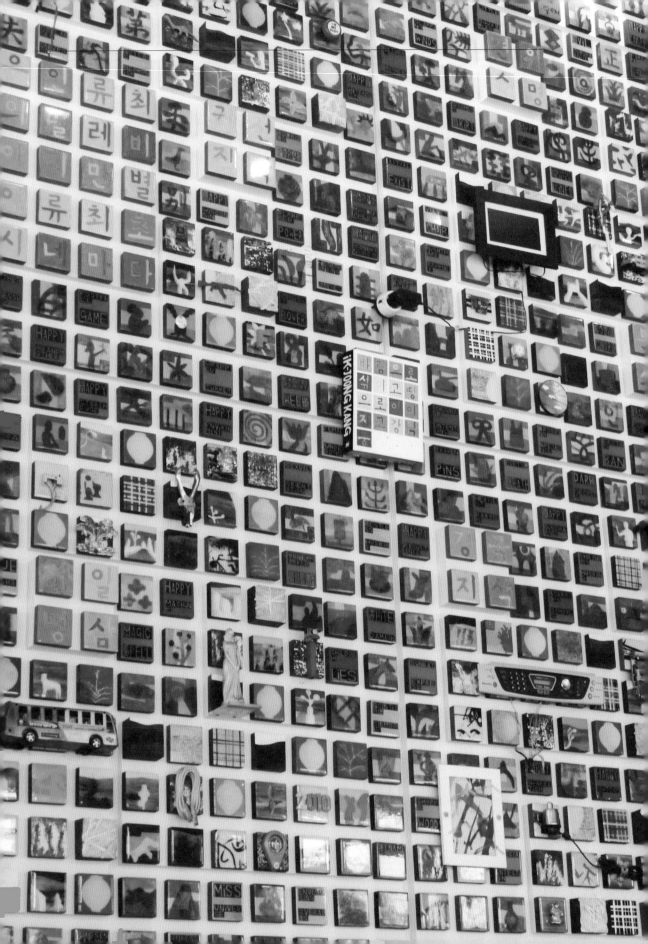

2014년 봄, 광화문 흥국생명 빌딩 지하의
카페에서 약속이 있어 건물에 들어가다가
깜짝 놀랐다. 강익중 선생님의 작품이
로비의 한쪽 벽면을 가득 채우고 있었다.
하나하나 구경하다가 또 한 번 놀랐다.
내가 만들어드린 책이 벽에 딱 붙어 있는게
아닌가. 20여 년 전, 갤러리에서 선생님의
작품을 흠모하던 내가 선생님 작품의
일부가 되었다는 사실에 괜시리 두근거렸다.

얼마 전 .강익중 선생님이 우리 아이들에게
주신 그림. 아내가 뉴욕에서 받은 그림은
잘 포장되어 고이 간직되어 있지만 이
그림은 꼭 벽에 걸어두고 계속 보고 싶었다.
그렇지만 이 소중한 그림에 먼지가 소복히
쌓이는건 있을 수 없는 일. 그래서 지퍼백에
진공상태로 담아 식탁 옆 벽 가장 높은 곳에
걸어두었다. 매일 밥을 먹으며 이 그림을
보고 기쁨과 감사를 느낀다. 그림 뒤에는
'ik-joong Kang, 2012, 조은영 그리고
조준영에게!!'라고 쓰여 있다.

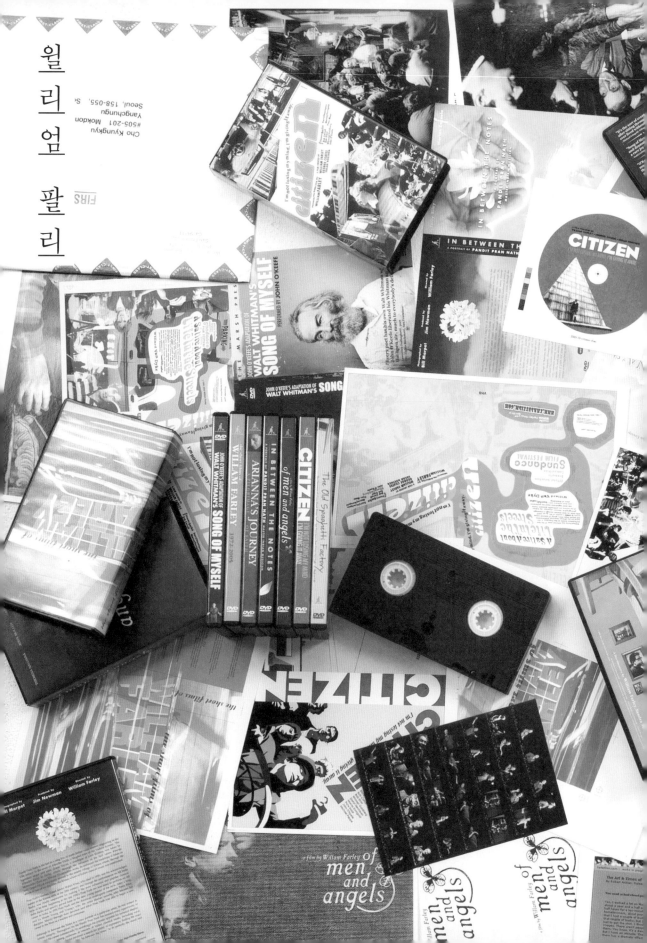

윌
리
엄

팔
리

Cho Kyungkyu
#505-201 Mokdon
Yangchungu
Seoul, 158-055, S.

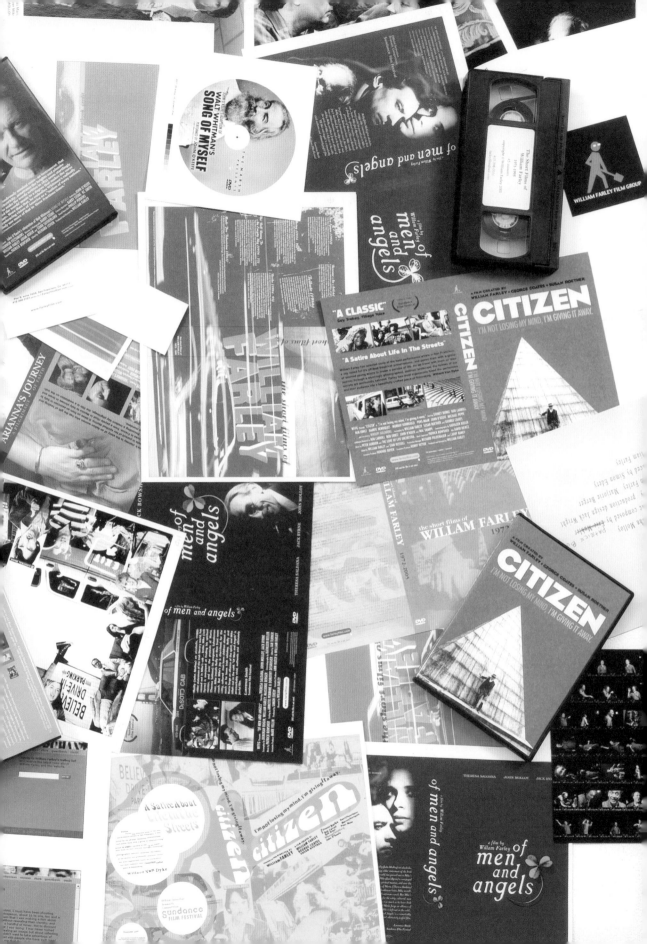

윌리엄 팔리

윌리엄 팔리 아저씨는 강익중 선생님의 친구였고, 차이나타운에서 내가 도와드렸던 아줌마_마리온 그랜트Marion Grant_와도 친구였다. 샌프란시스코에 계시면서 40여 년간 다큐멘터리와 단편 및 장편 극영화 몇 편을 찍은 영화감독님이다. 처음 소개를 받은 것은 마리온 아줌마로부터였다. 아저씨의 단편영화들을 모은 VHS 비디오 테이프의 케이스를 디자인할 사람을 구한다는 것이었다. 아마도 큰 기대는 하지 않았을 것이다. 당시의 내가 뭔가 보여드릴 만큼 근사한 포트폴리오가 있었던 것도 아니었고, 더군다나 나는 한국인이고, 그 땐 학생의 신분이었으니까.

나 스스로도 큰 기대는 하지 않았다. 일단 영화들을 쭈욱 보았는데 뭔 소린지 하나도 모르겠으며_영화가 문제가 아니라, 내 영어 실력이 문제였다_잘 알아듣지도 못하는 영화를 어떻게 디자인할 수 있단 말인가! 그렇지만 아줌마의 부탁도 있고 해서 뭐 일단은 이것저것 해보았다. 오래된 단편영화들이라 제대로 된 스틸컷still cut 하나 없었다. 그래서 디카로 TV화면

을 직접 찍어서 스틸컷 아닌 스틸컷을 만들었다. 물론 TV 특유의 노이즈까지 고스란히 담겼다. 색깔도 모조리 왜곡되었고. 포토샵으로 이래저래 색을 바꾸며 이리저리 만들었다. 온통 오렌지색으로 만들었는데_사실 영화랑은 아무 상관도 없었지만_아저씨가 다행히 좋아해 주셨다. 같은 느낌으로 엽서까지 하나 더 만들었다. 물론 RGB로.

 그리고 얼마 후, 다른 장편영화들의 VHS 케이스 디자인을 맡겨주셨다. 다행히도 스틸컷이 꽤 있었다. 대사는 여전히 반도 채 못 알아 들었지만, 장편이라 그런지 대충 흐름을 알자 뭔 소린지는 좀 알 수 있었다. 그래서 또 꾸역꾸역 만들었다. 로고 타이포도 만들고. 그렇게 2년 동안 의견을 조율하며 아저씨의 전체 필름모그라피를 VHS로 완성했다. 그리고 한국에 돌아온 후, 시대가 변함에 따라 모든 VHS를 DVD로 변환했다. 내가 다른 건 몰라도, 제법 그럴싸하게 하는 건 잘한다. 독립영화 DVD들은 딱 봐도 디자인부터가 독립영화스럽다. 그렇지만 난 아저씨의 영화가 그렇게 비춰지길 원치 않았다. 좀 더 제대로 된 프로덕션에서 제작된 영화처럼 보이게 해드리고 싶었다. 작전은 멋지게 성공했고, 즐거운 마음으로 일은 계속되었다. 이후 새로 제작하신 다큐멘터리 몇 편의 DVD를 더 만들어드렸고, 그 중 몇몇은 서울에서 인쇄했다. 미국의 인쇄비용을 전해 듣고 내가 깜짝 놀란 터였다. 서울에서 인쇄하면, 국제우편으로 배송을 한다해도 미국보다 비용이 저렴했으니까. 게다가 한국의 인쇄는 품질도 훌륭하잖아.

아, 그리고 아저씨의 웹사이트도 만들었다. VHS 케이스를 만들 무렵이었으니 꽤 오래 전이다. 약간의 D-HTML을 이용한 회색톤의 멋진 웹사이트다. 지금까지 쓰고 계신 걸 보면 맘에 드신 모양이다. 참, 명함도 몇 번 만들어 드렸다. 역시 서울에서 인쇄해서 우편으로 보내드렸다. 듣자 하니 대니 글로버Danny Glover에게도 그 명함이 넘어간 것 같았다. 그럴 때면 지구상의 모든 사람들은 여섯 명만 거치면 모두 연결된다는 '여섯 다리의 법칙'이 생각난다. 이를테면 나와 대니 글러버는 2단계고, 나와 멜 깁슨Mel Gibson은 3단계가 되는 셈이니까.

팔리 아저씨의 영업 덕분으로 샌프란시스코의 몇몇 다른 아티스트와 같이 작업할 기회도 있었다. '컴리필름즈Cymru Films'라는 영화사의 웹사이트와 명함을 디자인했고, 아저씨가 만든 장편영화의 음악을 맡았던 분의 CD 디자인도 했다. 모두 전화 한 통 없이 이메일을 주고 받으며 진행되었고 의사소통의 어려움은 없었다. 인터넷 만세!

아저씨를 실제로 뵌 것은 뉴욕에서 강익중 선생님과 함께였던 단 몇 시간뿐이었다. 그렇지만 아저씨는 늘 나를 아껴주셨고 나도 아저씨가 좋았다. 외모가 우리 아빠랑 비슷하다는 점도 내가 아저씨를 좋아했던 큰 이유 중 하나일 수도 있겠다. 딸 은영이가 태어났을 때는 알록달록 귀여운 원숭이 인형도 보내주셨고, 직접 찍으신 원숭이 사진을 멋진 액자에 끼워 근사한 사인까지 해서 보내주시기도 하셨다. 아들 준영이가 태어났을 땐 면기저귀도 보내주셨다. 건강하게 잘 자라라는 친필 편지와 함께.

아저씨는 요즘도 종종 이메일로 자작시詩를 보내주신다. 비록 그 깊은 뜻은 알 길이 없지만, 그래도 좋다. 오래오래 건강 하시기를!

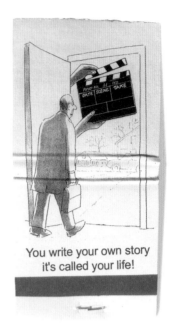

팔리 아저씨의 두 번째 명함/ 2007
성냥갑의 바깥쪽에 그림이 들어가고 안쪽에 정보가
들어간다는 기본적인 아이디어는 아저씨가 주셨다. 앞면에
들어가는 그림은 아저씨가 평소에 좋아하는 그림이라며
주신 것으로, '넌 너의 이야기를 직접 쓰는거야. 그걸 바로
인생이라고 하지'라는 문구가 쓰여 있다. 성냥갑 안에는
손글씨로 된 정보가 들어가는데 처음에는 내 손글씨로 썼었다.
그런데 느낌이 잘 안나는거다. 안날 수밖에. 난 외국인이니까.
그래서 팔리 아저씨께 손으로 써달라고 부탁했다. 내가 만들어
드린 명함이지만, 실제로 내가 한 건 거의 없다.

팔리 아저씨의 웹사이트 홍보 엽서
2001

⟨William Farley Film Group⟩ 웹사이트
2001
위쪽에 있는 스틸컷들은 오른쪽에서
왼쪽으로 움직이도록 되어 있다. 당시엔
이렇게 프레임을 작게 만들고 스크롤
영역을 제한하는 디자인을 좋아했다. 모니터
해상도는 1024x760 픽셀이 대세였지만,
640x480 픽셀까지 염두에 두고 만들었다.

⟨William Farley Film Group⟩ 웹사이트
2004
정보를 담은 영역을 크게 바꾸었다. 팔리
아저씨의 사진도 크게 넣었다. 위의 것은
1970년대에 찍은 것이고, 아래의 것은
2000년대의 것이다. 팔리 아저씨는
어쩐지 나의 아버지를 닮았다. 그래서 더
정이 간다.

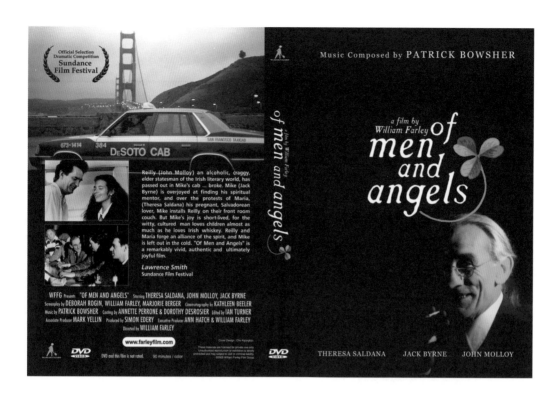

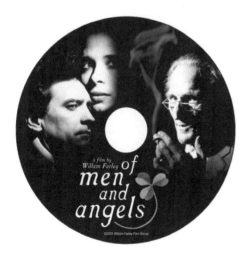

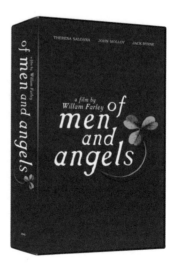

⟨of men and angels⟩ DVD 커버/ 2005
DVD 디스크/ 2005
VHS 커버/ 2002

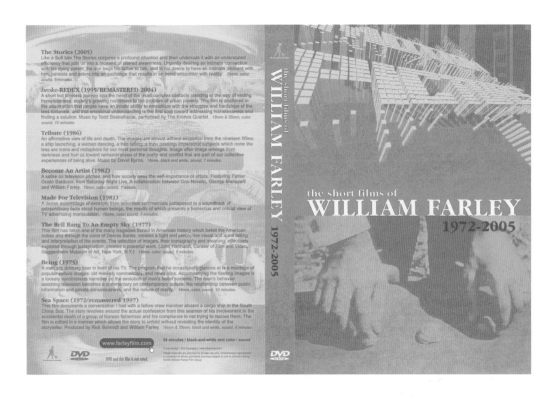

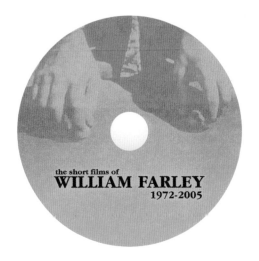

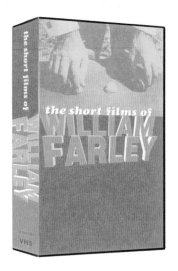

〈the short films of WILLIAM FARLEY〉 DVD 커버/ 2005

DVD 디스크/ 2005

VHS 커버/ 2001

팔리 아저씨의 단편영화 모음집. 1972년 데뷔작인 〈Sea Space〉는
중국과 한국 선원에 관한 이야기로, 이 작업을 위해 부산에
오셨었다는 얘길 들었다.

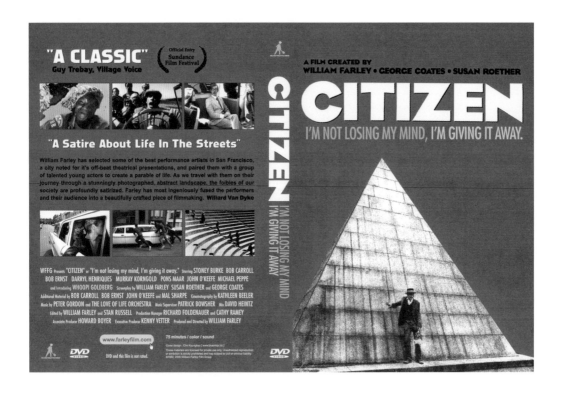

〈CITIZEN〉 DVD 커버/ 2005
샌프란시스코의 다양한 행위예술가들을
모아 만든 작품으로, 우피 골드버그의 영화
데뷔작이기도 하다. 1982년 공개 당시,
선댄스 영화제에 공식초대 되었다. 물론 난
아직도 이 영화를 제대로 이해하지 못하고
있다.

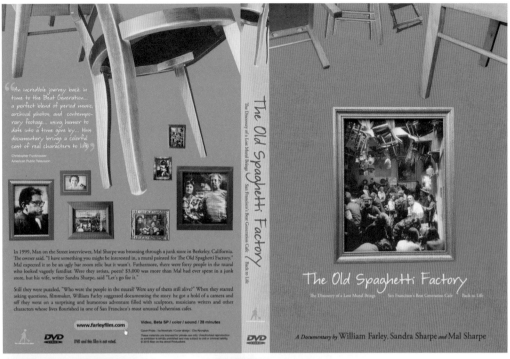

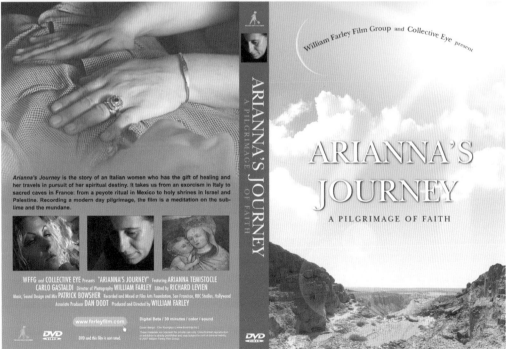

〈The Old Spaghetti Factory〉 〈ARIANNA'S JOURNEY〉
DVD 커버/ 2011 DVD 커버/ 2007

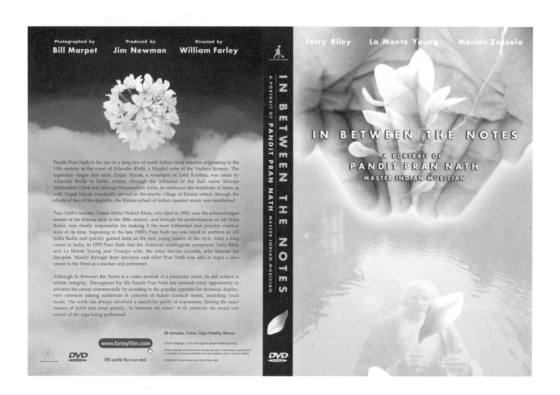

〈IN BETWEEN THE NOTES〉 DVD 커버/ 2006
인도의 음악가 Pandit Pran Nath에 관한
다큐멘터리. 명상의 이미지로 꽃잎과 물, 곱게 모은
두 손을 넣었다.
꽃잎은 집 근처인 브루클린 식물원에서 찍은
것이고 두 손은 나의 손이다. 좀 더 가녀린 느낌의
손이라면 훨씬 더 좋았을 것.

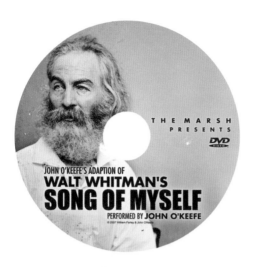

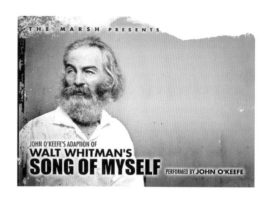

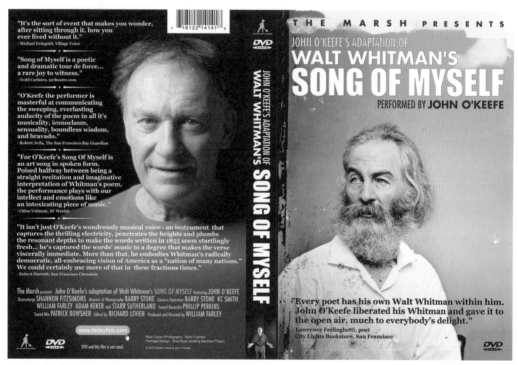

〈WALT WHITMAN'S SONG OF MYSELF〉
DVD 디스크/ 2007
DVD 메뉴 바탕화면
DVD 표지

전
사
섭

나는 사섭이 형이 어떤 사람인지 잘 모른다.

사섭이 형을 처음 만난 건 1997년, 형이 잡지 〈스키조〉에 있을 때였다. 난 당시 눈이 튀어나오는 엽기만화를 그리며 수퍼하이웨이 언더그라운드 세계를 뒤집고 다녔었는데, 형의 레이더 망에 걸린 거였다. 잡지에 내 인터뷰가 실리는 것을 위한 만남이었지만, 인터뷰란 느낌은 전혀 없었다. 그냥 내가 어떤 녀석인지가 궁금했던 눈치였다. 즐겁게 얘기를 나누고 밥을 먹었다. 잡지는 그 후 그리 오래가지는 못했지만, 형과 나의 관계는 아직도 계속 되고 있다.

2002년, 유학을 마치고 한국에 돌아와 프리랜서로의 길을 걷기로 마음 먹은 순간 가장 먼저 떠오르는 사람은 사섭이 형이었다. 왠지 모르게 굉장히 훌륭한 인맥을 가지고 있을 것 같은 생각이 들었기 때문이었다. 형태 형에게 내 뉴욕 팩스 번호를 알려준 것도 아마 형이 아닌가 싶지만, 역

시 물어본 적은 없다. 어쨌거나, 다짜고짜 형에게 연락을 했고 형은 내게 사무실로 한번 놀러 오라고 했다. 장충동 동대입구역에서 내려 조금 걸어 올라가니 큰 건물이 나왔다. 디자인하우스였다.

지금도 그렇지만, 나는 사람들이 많은 회사에 가면 괜히 주눅이 든다. 환한 형광등 불빛 아래 너무나 많은 책상과 빠르게 움직이는 일손들, 조용한 공기와 낯선 공간, 반가운 몇몇 얼굴과 모르는 수많은 사람들이 있는 그런 공간 말이다. 그 사람들이 양복이라도 입고 있으면 더 그렇지. 내 복장은 길거리에 어울리도록 늘 컬러풀하고 펑키하니까.

다행히도 디자인하우스의 첫인상은 좋았다. 무지하게 책상이 많긴 했지만, 사람들은 친절했고 복장도 느슨했다. 무엇보다 형의 질끈 묶은 말총머리가 반가웠다. 큰 회사에 입사했다기에 긴 머리를 잘랐겠거니 생각했었으니까. 당시 형은 DES 사업본부라는 부서의 편집장으로 있었다. DES 사업본부가 무슨 일을 하는 곳이지 물어보기도 전에 형이 내게 물었다.

"너 할 수 있는 게 뭐니?"

웹디자인도 좀 하고, 인쇄물 디자인도 좀 하고 그런다 했다. 표정이 안 좋았다. 그도 그럴 것이 디자인하우스에는 디자인하는 사람들이 이미 넘치도록 가득했으니까.

"그림도 그리냐? 보통 그림도 그릴 수 있어?"

내 엽기 그림만 봐온 형은, 이를테면 보통 책에 들어가는 보통 일러스트레이션 같은 것도 그릴 수 있냐고 물은 것 같았다. 그려본 적은 없었지만, 못 그릴 것도 없었다. 그래서 그릴 수 있다고 했더니 A4용지 몇 장을 주는 거다. 원고였다. 그걸 읽고 거기에 맞는 그림을 그려보라는 거였다. 그래서 가방에 넣고 알겠다고 했더니, 글쎄 이러는 거다.

"여기서, 지금 한번 해볼래?"

그래서 옆에 빈 책상에 앉아 원고를 읽었다. 한 번도 아니고 여러 번을. 다행히 한글로 쓴 원고니까 대충 무슨 얘긴 줄은 알겠는데, 거기에 어울리는 그림이라니. 그건 또 좀 다른 문제였다. 글에 나온 내용을 그대로 그림으로 표현하자면 별 의미 없을 것이고, 그렇다고 너무 추상적으로 그려도 안될 것 같았다. 머리를 굴리고 굴리고 또 굴렸다. 무슨 시험 보는 기분이었다. 끄적끄적, 대충 레이아웃을 잡은 스케치를 보여 주었다. 형이 보더니, 좋다면서 한번 해보자고 했다. 4컷에 40만원을 주겠다면서. 두근두근했다. 돈을 받고 그림을 그려보긴 처음이었다. 그 그림은 하나은행에서 나오는 계간지에 실렸다. 그리고 그 후로 난 5년간 그 계간지에 별의별 그림을 다 그렸다.

〈하나은행〉계간지/ 2003

사섭이 형이 디자인하우스에 몸담고 있는 것은 내게 큰 행운이었다. 그곳은 언제나 일이 많았고 시간은 없었으며, 난 일은 없었고 시간은 많았으니까.

형이 소개해준 덕분에 디자인하우스의 여러 부서와 같이 일할 수 있었다. 단행본에 그림도 그렸고, 〈월간 디자인〉, 〈맨즈헬스〉, 〈럭셔리〉 등의 잡지와도 깊은 인연을 맺었다. '티셔츠 행동당'도 소개해주었다. 덕분에 인사동 〈토토의 오래된 물건〉과도 연결될 수 있었다. 디자이너 손재익 형을 소개해 준 것도 형이었다.

그러던 어느 날, 사섭이 형이 디자인하우스를 그만두었다. 제주도에 간다고 했다. 뭔가 원대한 꿈을 꾸는 듯한 눈빛으로 말이다. 그리고 한 5년 쯤 지난 어느 날, 오랜만에 형과 연락이 되었는데, 알고 보니 월간 〈페이퍼〉의 CEO가 되어 있더라.

〈하나은행〉 계간지/ 2002
이것이 바로 내가 돈을 받고
그려준 그림 1호. 좀 괴상하긴
하지만, 지금봐도 결코 나쁘진
않다. 2002년 여름호에 실렸다.

〈하나은행〉 계간지/ 2002
계절이 바뀌고 가을호에 다시
그림을 의뢰받았다. 두 개의 각기
다른 기사에 두 가지 다른 스타일의
그림을 그렸다. 처음이었기에
스타일이 따로 있지는 않았지만
난 지금도 나만의 스타일이 없다.
그때그때 용도에 맞는 다양한
그림체가 있다. 그래서 잃는 것도
있겠지만 의외로 얻는 것도 많다.
원하는건 뭐든지 그려주니까.

『박경림의 영어성공기』 디자인하우스/ 2004
디자인하우스의 일을 이것저것 받아 하다보니
단행본 편집부의 귀에까지 들어갔다. 이 책은
내가 책 전체의 일러스트를 그린 그린 첫
책이다.
뉴욕에서 영어를 공부하고 온 박경림 씨가 낸
영어책으로 만화와 소컷, 지도 등을 그렸다.
대만으로 수출되어 중국어판도 나왔다.

〈남양알로에〉 사외보/ 2006　　　〈아메리칸 익스프레스 카드〉 사외보/ 2004

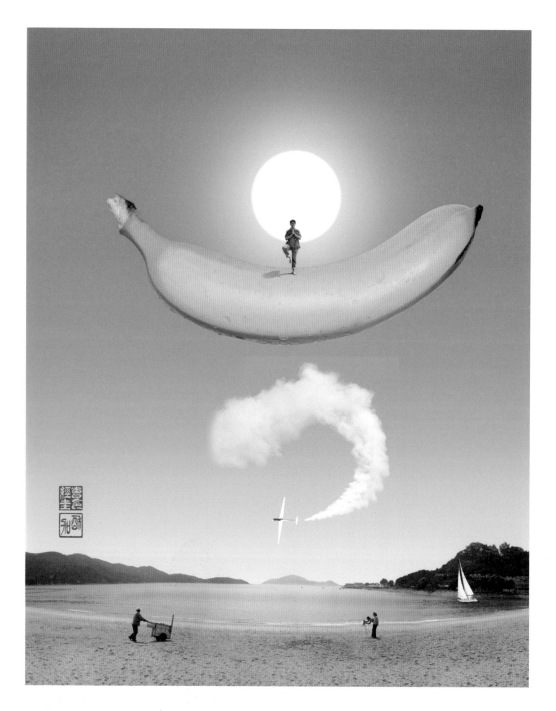

〈하나은행〉 계간지/ 2004
2004년, 1년 동안은 잡지의 한 페이지를
내가 맡았다. 하나은행 로고를 이용한 광고
페이지로 각 계절별로 4개를 만들었다.
이것은 여름호에 실렸던 것으로, 바나나
위의 사나이는 나다.

〈하나은행〉 계간지/ 2004
가을호에 실린 광고. 가을의
정취가 물씬 풍기지 않는가!

〈맨즈헬스〉 잡지/ 2006
맨즈헬스는 창간 준비호부터 같이
작업해 약 2년간 다양한 그림을
그렸다. 물론 평소에 잘 해보지 않았던
스타일을 다양하게 시도했다. 위의
그림들은 얼핏 3D처럼 보이지만, 모두
포토샵에서 작업한 이미지들이다.

〈맨즈헬스〉 잡지/ 2007
기사의 스펙트럼이 무척 넓었다. 헬스, 쇼핑,
최신 영화, 트렌드 등. 배우들의 운동법에
관한 코너도 있었다. 권상우, 배용준, 이서진,
소지섭 등도 그렸다. (가운데)

<맨즈헬스> 잡지/ 2007

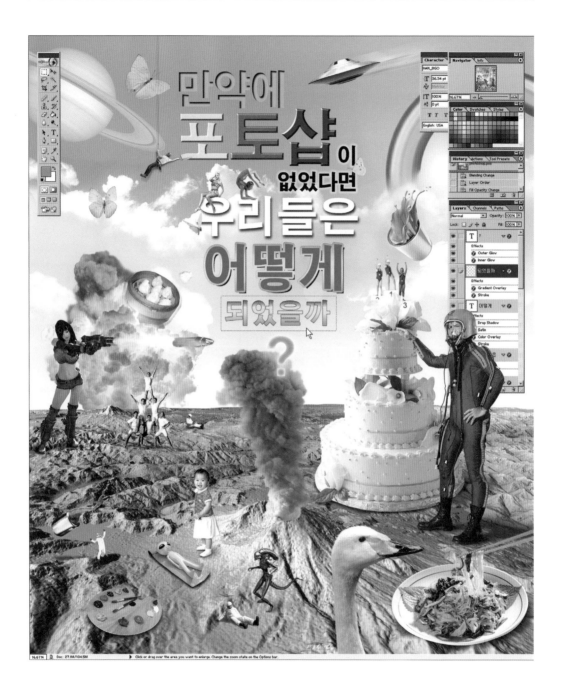

〈만약에 포토샵이 없었다면 우리들은 어떻게 되었을까?〉, 월간 디자인/ 2007
2006년 9월호부터 2007년 12월호까지 〈월간 디자인〉에 '디자인詩'를 연재했었다.
디자이너들만이 이해하고 공감할 수 있는 여러 가지 시를 그림과 함께 만들었었다.
타이틀 페이지나 싸바리, 터잡기에 대한 것도 있었고, 웹하드나 카페인, 교보문고에
대한 것도 있었다. 글이 무지하게 많은 것도 있었고, 거의 이미지로만 되어 있던
것도 있었다. 제법 인기가 많았던 때도 있었고, 무지하게 썰렁한 적도 있었다. 그래도
연재초기에 1/3페이지 였던 지면이 2/3로 넓어지더니 결국엔 한 페이지 전체가
되었다. 스스로 생각해도 대견한 순간이었다.

〈디자이너들을 위한, 아이디어가 샘솟는 부적〉, 월간 디자인/ 2007
'디자인詩'의 마지막회 연재로 나갔었다. 가로로 잘라 벽에 붙여두면
제법 효력이 있다.

토
토

인사동 〈토토의 오래된 물건〉에 처음 갔을 때의 기분은 지금도 생생하다. 뉴욕의 여자친구와 함께 서울 데이트를 할 무렵이었다. 인사동 거리를 걷는데 갑자기 눈에 확 들어온 거다. 뭔가 잡동사니로 가득한 그 가게가 말이다. 옛날 딱지에, 태권 브이에, 새마을운동에, '쥐를잡자'는 표어에, 고등학교 교련복에, 못난이 인형에, 철수와 영희가 나오는 옛날 교과서에, 구슬에, 딱총에, 아톰에, 플란다스의 개에, 미래소년 코난에, 영자의 전성시대 포스터에, 애마부인 비디오에, Z건담 대백과에, 고지라에, 가면 라이더에, 황금박쥐에, 타이거마스크에, 우뢰매에 이르기까지 정말 없는 게 없었다. 뭐가 전시물이고 뭐가 파는 물건인지도 모호했다. 내 나이 또래의 해적이 오랫동안 옹기종기 모아온 보물들로 가득한 동굴 같았다. '70년대를 중심으로 '60년대와 '80년대를 아우르는 상품들은 하나같이 정겨웠다. 무지하게 흥분한 나에 비해 여자친구는 그다지 좋아하는 거 같지 않아 아쉬움을 접은 채 나왔다.

그러고는 몇 달이 흘렀다. 사섭이 형이 소개해준 '티셔츠 행동당'의 큰 언니와 함께 일하고 있을 무렵이었다. 티셔츠 행동당의 웹사이트를 아트 디렉팅 해주고 있었고, 동대문에 티셔츠 만드는 것도 같이 구경도하고 몇몇 가게에 납품하는 걸 따라다니기도 했는데 인사동 토토가 그 중 하나였다. '로케트 밧데리'나 '오뚜기' 등 우리나라 회사의 로고가 박힌 티셔츠들이 토토와 잘 어울렸으니까. 그렇게 나는 다시 토토에 들어왔고 정말이지 신나게 구경했다. 주인 아저씨와도 반갑게 인사했음은 물론.

토토 아저씨는 나보다 10살쯤 많은 분이셨다. 그래도 같이 공유할 수 있는 추억이 많았다. 캐릭터 천국인 요즘과 다르게, 그땐 뭐가 없었으니까. 가령 난 황금박쥐를 TV에서 본 적은 없지만, 만화 주제곡만큼은 줄줄 외우고 다녔다. 아저씨와 두런두런 얘기를 나누다가 자연스레 일 얘기로 넘어갔다. 당시는 2002년 여름으로, 내가 막 인쇄에 공포와 재미를 동시에 누리던 때였다.

토토에 있는 물건들은 대부분 수십 년 된, 오리지널 물품들로 쉽게 살 수 있는 물건이 아니었다. 개중에는 옛날 딱지나 종이인형, 야구놀이판,

뱀주사위 놀이처럼 팔고 있는 물건도 있긴 했지만, 무엇보다 종류나 수량이 한정되어 잘 팔려도 문제였다. 다 팔고 나면 아무것도 안 남을테니까 말이다. 그런데 그때 내가 '짠~~' 하고 등장한 거다.

토토 아저씨는 자료도 많았고 아이디어도 많았다. 옛날 이미지들을 이용해 새롭게 딱지를 만든다든지 엽서나 스티커를 만드는 등 매장에서 1,000원 안팎에 판매할 수 있는 다양한 인쇄물을 만들고 싶어 하셨다. 다행히도 그건 내가 정말 잘 할 수 있는 일이었다. 가짜로 진짜 옛날 것처럼 만드는 거 말이다. 그래서 옛날 교과서를 한 다발 받아서 집으로 돌아온 후 바로 작업에 들어갔다. 교과서 이미지를 스캔하고 보정해서 한 장의 딱지 포맷 위에 그림을 짜맞추었다. 제목을 지어 넣고, 별과 숫자를 넣고 글자를 넣고 '부루-닌자' 로고를 박았다. 누구도 본 적 없지만, 보고 있노라면 추억이 새록새록 돋는 그런 딱지들이었다. 칼선을 만들고, 똑같은 포맷으로 십수 종의 딱지 디자인이 만들어 졌다. 만들자마자 열심히 팔려 나갔다. 외국인들도 마냥 좋아했다.

당시, 충무로 인쇄소에 매주 2~3번은 갔다. 가서 직접 담당자를 만나서 파일을 접수하고, 인쇄물이 나오면 출고실에 가서 직접 확인한 후 퀵서비스 아저씨를 불러 인사동 가게로 보냈다. 초보 디자이너 때는 더 그랬지만, 난 지금도 충무로 인쇄소가 무섭다. 모두들 자기자리에서 능숙하게 일을 척척 하시는 모습을 보면 주눅이 든다. 내가 만든 파일에 문제가 있는 건 아닌지, 결과물이 생각과 다르게 나오는 건 아닌지, 내가 고른 종이가 너무 얇거나 두꺼운 건 아닌지, 내가 뭔가 초보처럼 행동한 건 아닌지. 긴장의 연속이다. 다행히도 다들 내게 잘 대해주셨고, 희한한 내 작업도 재밌어 해주셨다. 기억날 만한 큰 인쇄 사고도 없었다.

그렇게 3년 여 동안 실로 수많은 작업물을 만들어 냈다. 몇몇 상품은 대박이 나서 인사동에 들르는 외국인들에게 'MUST HAVE' 아이템이 되

기도 했다. 가게의 간판도 새로 바꾸고, 건너편에 작은 분점도 냈다. 내가 좋아했던 가게에 내 작업이 차곡차곡 쌓여가는 모습에 기분이 좋았다. 토토 아저씨는 인사동 가게 외에 파주 헤이리에 장난감과 근대사 물건들로 가득한 〈재미있는 추억 박물관〉이라는 박물관을 열고 한동안 그곳에 집중하셨다. 그동안 나는 음식만화 작업에 꽂혀있었고.

이제 슬슬 뭔가 새로운걸 만들어 볼 때가 된 거 같다. 후세들에게 또 다른 추억 거리를 심어줘야지.

딱지와 엽서/ 2002
김태형 선생님이 그리신 교과서
그림들은 언제봐도 정겹다.
특히 통통하고 예쁜 몸은 지금도
따라갈 자가 없다. 까만 점을 쿡
찍어 만든 눈도 신기하다.
단순한 점으로 이토록 다양한
표정을 만들 수 있다니 말이다.

옛날영화엽서씨리이즈 1탄, 100 미리 x 150 미리, 2002

딱지/ 2002
딱지의 사이즈는 180x250mm였고, 뜯을 수 있도록 칼선이 들어가 있었다. 복고풍으로
'값50원'이라 적혀있지만, 실제론 1,000원에 팔았다. 총 12가지 종류가 있었다.

딱지/ 2002

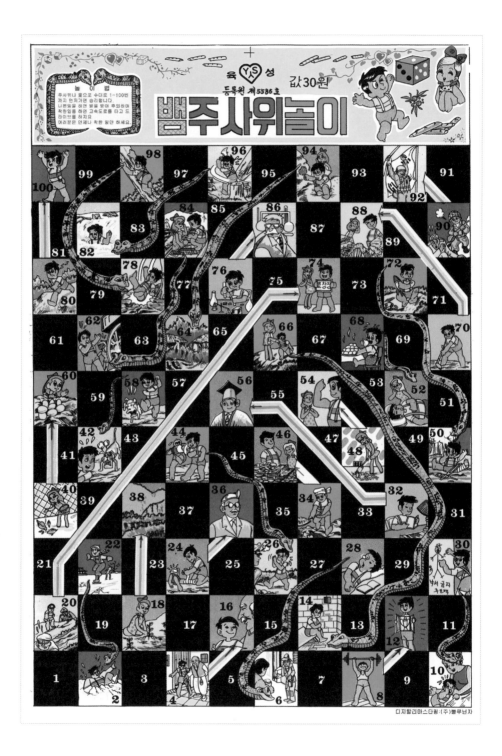

〈뱀주사위놀이판 리마스터링〉/ 2003

'70~'80년대에 대한민국에서 어린 시절을 보낸 사람이라면 다 아는 주사위 놀이판. 얼마 남지 않은 원본을 하나 받아다가 스캔해서 포토샵으로
색 보정을 했다. 옛스러운 느낌을 살리려 너무 깨끗하게 하진 않았다. 이 주사위판을 누가 처음 만들었는지는 아직 밝혀지지 않은 걸로 알고 있다.

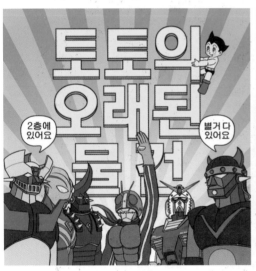

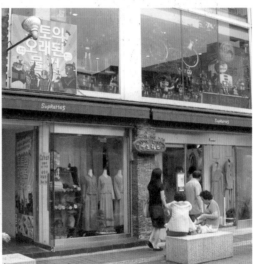

인사동 〈토토의 오래된 물건〉 실외간판/ 2003
한국과 일본의 캐릭터들을 그려 만든 간판.
가게가 2층에 자리잡고 있어 시선을 끌기 위해
만들었다. 설치 후 5년쯤 지났을 때 누군가가
"인사동에 일본 캐릭터가 웬말이냐!"며 항의를
했고 결국 철거되었다.

인사동 〈토토의 오래된 물건〉 실내간판/ 2004
2층으로 올라오는 계단에 설치된 간판이다. 두 가지의
시안이 있었고, 맨 아래의 것이 채택되었다. 까치와 엄지가
나온 그림은 이현세 선생님의 〈공포의 외인구단〉에서,
레슬러가 나온 그림은 이두호 선생님의 〈타이거마스크〉
에서 가져왔다. 토토에서의 작업들에 쓰인 그림과 사진들은
해당 저작권자에게 허락을 받고 쓴 것들이 아니었다.
당시에도 저작권에 대한 개념이 없었던 것은 아니었지만
잘 모르기도 했거니와 정말 좋아했던 작업들이라 그냥
막 신나서 했었다. 지금 생각하니 원작자들에게 죄송한
마음이 든다.

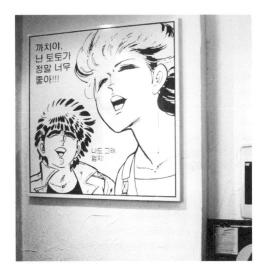

〈서울관광엽서〉/ 2003
이것이 바로 한국을 방문한 외국인들 사이에서 잔잔한 선풍을 일으켰던 그 'MUST HAVE'
아이템. 이만큼 서울을 엽서크기의 종이에 요약한 관광상품이 과연 있었던가! 엽서에 쓰인
사진은 1960년대 달력에서 따온 누님들 사진과 〈우뢰매〉시리즈의 에스퍼맨과 데일리 양.

자석과 핀버튼/ 2003

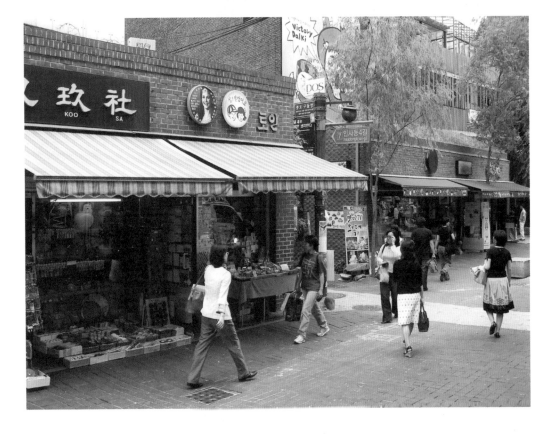

인사동 〈토인〉 간판/ 2003
〈토토의 오래된 물건〉의 전신에 해당하는
가게로 바로 길 건너편에 있다.
작은 가게 안에 실로 많은 물건이 꽉꽉
들어차 있다.

달력/ 2005
2002년부터 4년 동안 매년 연말이 되면
달력을 만들었다. 옛날 물건을 담기도 했고,
교과서 이미지를 넣기도 했다. 2005년의
테마는 옛날 영화 포스터였고, 외화와 방화,
두 가지로 만들었다.

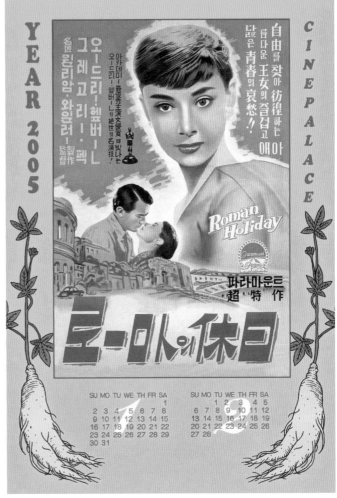

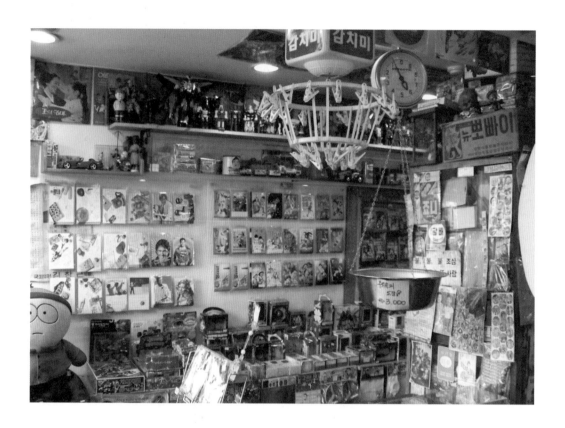

〈토토의 오래된 물건〉 실내/ 2006
내가 만든 엽서와 각종 인쇄물들이
옛날 물건들 사이사이에 자리
잡고 있다.

2005년, 인사동 쌈짓길에 〈토토의
오래된 물건〉 분점이 생겼다. 새
가게를 위한 간판을 새로 디자인해
제작했다.

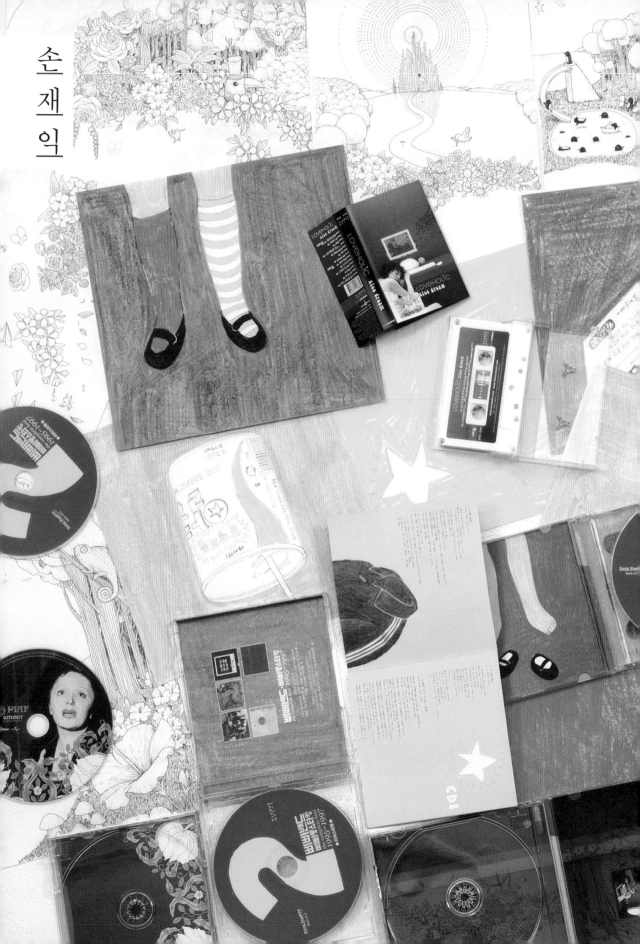

손
재
익

손
재
익

사섭이 형의 소개로 재익이 형을 처음 만난 게, 그러니까 2003년쯤일 거다. 신사동의 한 빌딩 지하에 있는 재익이 형의 스튜디오에서 만났는데, 딱 들어가는 순간 '야, 이거다!' 싶었다. 십 여 개의 책상에 얹혀진 십 여 개의 컴퓨터와 쌓아 올린 CD들, 벽에 붙은 포스터들, 쿵쾅 거리는 일렉트로닉 음악의 비트, 책장을 가득 채운 책들과 몽롱한 담배연기, 그 연기를 빨아들이는, 거대한 로봇 같은 공기청정기에 서너 명의 젊은 디자이너와 한 명의 고참 디자이너라니, 이 얼마나 멋진 곳이란 말이냐! 하시는 일들도 하나같이 '쿨'하긴 마찬가지였다. 심지어 오가는 대화와 형의 태도까지 쿨했다. 멋진 필기구 수집도 하고 근사한 오디오 시스템도 갖추고 잡지에 일러스트레이션과 에세이도 기고하신다니, 이건 젊은 디자이너인 내 눈에 비친 10년 후의 내 모습이었다. 그것도 아주아주 이상적인.

당장 무슨 일이 떨어지지는 않았다. 그래도 종종 먼저 연락을 드리고 놀러 갔다. 그냥 그 공간에 있는 것만으로도 반쯤은 멋진 디자이너가 된

기분이었다. 그러던 어느 날, 갑자기 첫 번째 일이 맡겨졌다. 결혼식을 1주일 앞두고 말이다. '삐삐밴드' 베스트앨범 표지 일러스트였다. 크레파스와 0.5mm 샤프로 여러 가지 그림을 순식간에 그려댔다. 형에게는 일단 오케이. 스캔을 하고 색을 보정하고 파일을 넘겼더니, 디자인도 나보고 하라시는 거다. 그때의 나는 포토샵이나 일러스트레이터는 전문이었지만 편집디자인은 맹꽁이였던 시절. 게다가 난 처음부터 PC를 사용해와서 Mac은 쳐다만 봐도 무시무시했다. 근데 그건 지금도 그렇다. 아무튼, 형의 작업실에 가서 컴퓨터를 하나 붙들고 Quark작업을 했다, 하나하나 배워가면서. 대충 머릿속에 아이디어는 있었다. 글자를 넣고 글꼴을 고르고 크기를 정했다. 시간이 흘렀다. 무지하게 초조했다. 그도 그럴 것이 다다음날이 결혼식이었으니까! 파일을 검사 받고 사무실을 나오니 하늘에 별이 총총한 게, 고등학교 야자 후 하교길이 생각나더라.

결혼식을 별탈 없이 마치고 신혼여행까지 무사히 다녀온 후 CD를 받으러 형 사무실에 갔더니 새로운 일거리가 기다리고 있었다. 한 신인가수가 데뷔앨범을 내는데, 거기에 그림을 그려보지 않겠느냐는 얘기와 함께 데모demo. CD를 전해 받았다. '클래지콰이'라고 매직펜으로 쓰여 있었다. 뭔가 나무와 새들이 가득한 정글 같은 유토피아의 이미지라든가 만화 같은 돼지 캐릭터 얘기를 들었다. 집으로 돌아오는 길에 차에서 음악을 들었는데 솔직히 내 취향과는 달리 너무 말랑거리고 촉촉하더라. 예쁜 아내가 기다리고 있는 집에 얼른 가고 싶었다. 집에서 돼지 캐릭터를 몇 가지 그려보았다. 형한테 보내줬더니 뮤지션에게 보여주겠다고 하셨다. 얼마 후, 이건 그쪽이 생각한 게 아니라고 전해주시더라. 큰 미련은 없었다. 그런데 시간이 흐르자 미련이 생겼다. 얼마 후, 그 CD가 대박을 친 후에 말이다.

2006년 봄, 첫 아이 출산을 두세 달 앞두고 형으로부터 전화가 왔다. 그림 그릴 일이 하나 있으니 사무실로 한번 오라 하셨다. 한남동으로 옮긴 사무실은 더 넓고 멋졌다. 2층이라 채광도 좋았고. 거기서 한 여자 분을 같

이 만났다. '러브홀릭'의 보컬 지선 씨였다. 형과 함께 이런저런 얘기를 나누고 방향을 잡았다. 무지무지하게 복잡한 그림을 그려보기로. 가로로 무지하게 길어서 여러 페이지를 접도록 되어있는 스케치가 통과되고 본 작업에 본격적으로 들어가려던 시점, 침대에 드러누워 '고지라 대 메카고지라'를 보다가 내게 작은 사고가 일어났다. 전신마취하고 대수술 후에 병원에 4주 입원하고, 나와서도 한동안 침대에 누워 지내야 하는 상황이었다. 러브홀릭 3집의 표지 그림은 당시 침대에 누운 채로 그린 것들이다. 그렇다고 무슨 투혼이나 뭐 그런 건 아니다. 팬더가 대나무 먹는 자세 비슷한 것이어서 옆에서 보기에 좀 우스웠을 그런 모습 정도였다. 집에선 며칠 동안 러브홀릭의 새 음악이 플레이 되었다. 발매 전이었지만 우리 부부는 가사를 전부 줄줄 외워 따라 불렀다. 뱃속의 아이에게도 근사한 태교음악이 되었을 것이다.

그리고 1년쯤 지났을까, 또 다른 프로젝트가 시작되었다. 이름하여, 클래지콰이 3집 표지 일러스트레이션! 이번에는 기필코 붙잡고 말겠다는 각오로 최선을 다했다. 뮤지션이 원하는 건 뭐든지 다 들어주었고 스케치부터 최선을 다했다. 다행히 모두에게 통과! 본 작업에 들어갔다. 일본에서 LP^{Long-Playing record}로 발매될 가능성도 있다 해서 아예 LP 사이즈에 맞도록 큰 파일로 작업했다. 과도하다 싶을 정도로 디테일했다. 몇 번의 의견이 오갔고 수정에 수정을 거듭했다. 첫 아이의 돌을 일주일쯤 앞둔 상황에서, 나는 탈락되었다. 아쉬웠지만, 리더의 뜻이니 따를 수밖에. 그래도 양가 가족들이 한 자리에 모인 돌잔치는 오붓하게 치러졌다.

그 후로 아이를 데리고 사무실에 놀러 가기도 하고 시원한 음료수도 얻어먹기도 하고, 우리 집 앞에서 형을 우연히 만나 집에서 아내와 케이크를 대접하기도 했고, 같이 전시도 하고 그랬다.

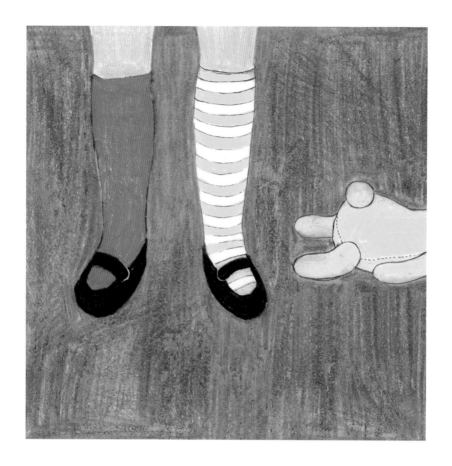

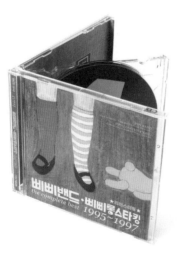

〈삐삐밴드 · 삐삐롱스타킹 The Complete Best
1995~1997〉CD 표지/ 2004
아트디렉터 : 손재익 / 디자인 : 임희영, 조경규

삐삐밴드
삐삐롱스타킹☆
the complete best
1995~1997

〈삐삐밴드·삐삐롱스타킹 The Complete Best
1995~1997〉 CD 내지/ 2004

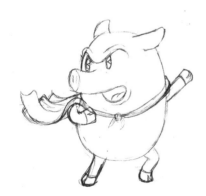

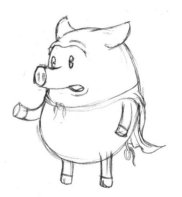

〈클래지콰이 1집〉 일러스트레이션 시안/ 2004
이제와서 돌이켜보면 이 그림이 왜
미끄러졌는지 알겠다.

〈러브홀릭 3집 Nice Dream〉 스케치/ 2006
꿈 속에나 있을 법한 환상적이고 드라마틱한 풍경이 그림의
콘셉트였다. 결코 내 취향의 그림은 아니었지만, 그리고
있노라니 평화가 밀려왔다. 6단으로 된 CD의 삽지는 다 펴면
총 길이가 70cm가 넘었다. 그림은 A4사이즈 6장의 그림을
따로 그린 후 스캔하여 포토샵에서 하나로 이어붙였다.

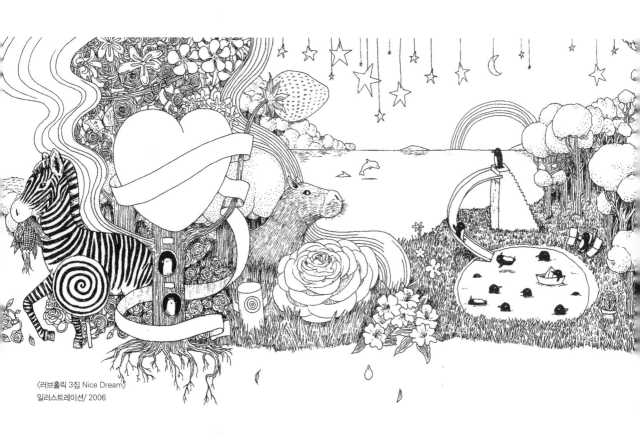

〈러브홀릭 3집 Nice Dream〉
일러스트레이션/ 2006

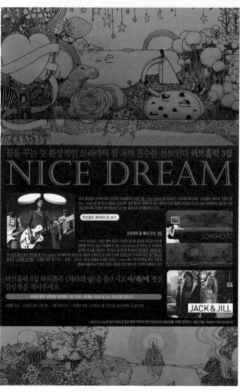

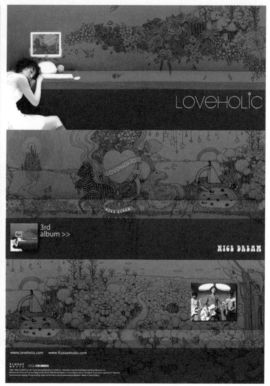

〈러브홀릭 3집 Nice Dream〉 CD 표지/ 2006
아트디렉터 : 손재익 / 디자인 : 이종규, 이미진

네이버 웹 광고

홍보 포스터

러브홀릭 공식 웹사이트

〈클래지콰이 3집〉 표지 일러스트레이션
스케치와 시안/ 2007

시안의 최종 단계.
머리칼 한 올 한 올 색을 지정한걸 보면
당시의 내가 얼마나 심혈을 기울였는지 알 수
있다. 물론 곰인형의 눈알이 뽑힌 시점에서
이미 돌이킬 수 없게 되긴 했지만. 이 자리에
처음으로 인쇄되어 진심으로 기쁘다. 얏호!!

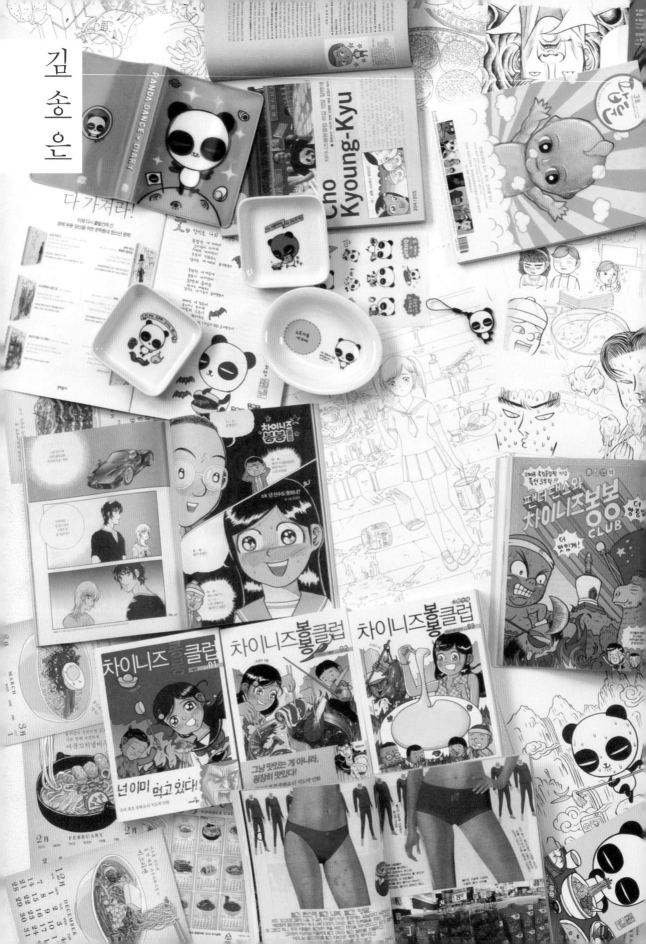

김
송
은

김
송
은

코스트코 양평점에서 한창 쇼핑을 할 때는 전화가 와도 웬만해선 받지 않는다. 하물며 그것이 내 영업시간이 훌쩍 넘은 밤 8시였고, 모르는 번호라면 더더욱 더. 그런데 어쩐 일인지 그날은 받았다. 내 인생에서 가장 중요한 전화 중 Top 3라 할 만큼의 역사적인 순간이었다. 목소리의 주인공은 자신을 누구누구라고 소개하고는 내 시화집 『반가워요 팬더댄스』를 감명 깊게 읽었다 했다. 농담이시겠지! 그게 다가 아니었다. 자기가 청소년을 위한 문예잡지 창간을 준비하고 있는데, 거기에 팬더댄스의 시와 그림을 연재해줄 수 없느냐고까지 했다. 정말요???????

그 사람의 이름은 김송은. 그녀가 문학동네에서 준비하고 있던 청소년 문예지의 이름은 〈풋,〉이었다. 멋진 시와 그림을 준비해서 보내주었다. 실은 그때 창간 준비호의 표지도 내게 의뢰했었다. 근데 거절할 수밖에 없었다. 그때가 어느 때냐 하면, 침대에 팬더처럼 누워서 러브홀릭 표지를 그리고 있을 때였기 때문이다. 2006년 봄, 창간준비호가 나오고 6월에 여

름호, 즉 1호가 나왔다. 지극히 개인적인 캐릭터였던 팬더댄스는 2년 여동안 7번, 그 잡지의 한 페이지를 장식했다.

송은 씨는 이미 그 전에 직장을 옮겼다. 나도 나중에 알았다. 연락이 왔는데, 자기는 지금 얼마 전 창간한 〈팝툰〉이라는 만화잡지를 맡고 있다는 거였다. 그러면서 잡지의 표지를 의뢰해 왔다. 보통 만화잡지는 그 잡지에 나오는 만화의 주인공이 표지를 장식하는 게 일반적인데, 이 잡지는 특이하게도 다른 일러스트레이터들에게 표지를 맡겼다. 그렇게 3호와 6호의 표지를 그렸는데, 6호의 표지가 문제였다. 두 고등학생의 격정적인 순간을 포착한 그 표지는 정말 무슨 만화의 한 장면 같았다. 아닌 게 아니라 이 두 명의 얼굴은 〈미스터 초밥왕〉에서 따온 것이었다. 얼마 후 편집장님과 송은 씨가 나를 찾아왔고 집 앞 카페에서 내게 제안을 했다. 만화 한번 그려보지 않겠느냐고. 그렇게 시작한 것이 내 요리만화의 시작, 『차이니즈 봉봉클럽』이었다.

서울의 실제 중국요리점을 소개하는 만화였던 『차이니즈 봉봉클럽』을 하면서 우리는 실로 많은 집들을 같이 다녔다. 먹고 먹고 또 먹었다. 송은 씨를 만나는 일은 언제나 즐거웠다. 만화의 무대가 북경으로 옮겨 지면서 내가 중국에 있는 동안 송은 씨도 두 번 중국을 찾아왔다. 물론 먹고 먹고 또 먹었다.

〈팝툰〉에 '차이니즈 봉봉클럽'을 연재하는 동안에도 별의별 일들이 참 많았다. 잡지 표지는 기본이고, 팬더댄스가 등장하는 2페이지 짜리 카툰도 있었고, 6페이지 짜리 단편 개그만화도 연재했었다. 모두 송은 씨의 제안이었다. 내게 있어 팬더댄스는 시와 그림의 형식만으로 존재하는 존재였지만, 송은 씨의 머릿속은 나보다 훨씬 넓었다. 홀로그램 표지로 된 팬더댄스 다이어리도 만들었고, 이천에서 구운 도자기에 그림을 입힌 팬더댄스 식기 세트도 만들었고, 팬더댄스 4칸 만화에 팬더댄스 틀린 그림

찾기도 했고 코엑스와 부천 만화박물관에서는 팬사인회도 가졌다. 귀여운 팬더가 까칠해지기도 하고 시건방지기도 했다가 보송보송 느긋해지기도 했는데, 역시 모두 송은 씨가 먼저 하자고 한 거다. 다시 말하면, 송은 씨가 아니었으면 하지 않았을 일이었단 얘기다.

〈팝툰〉의 표지와 '차이니즈 봉봉클럽', '팬더댄스 카툰', '팬더댄스 틀린 그림찾기' 그리고 '배은식의 북경통신'까지 여러 코너를 도맡아 하며 송은 씨의 총애를 그리도 받아왔건만, 〈팝툰〉은 결국 폐간되었다. 〈팝툰〉이 장렬히 전사한 후에 새 만화 연재 공간으로 인터넷을 알려준 것도 역시 송은 씨였다. 하지만 난 싫었다. 컴퓨터로 보는 만화라니 말도 안되지. 만화는 누워서 책으로 봐야 제 맛인데. 어쨌든 대세라 하니까 따르긴 따랐다. '아이구야~' 이건 원 별세계더라. 〈팝툰〉에 연재했던 팬더댄스 6페이지 만화를 웹툰webtoon으로 변환하고 나름 성공적으로 연재를 마쳤다. 그 후 '오무라이스 잼잼'과 '차이니즈 봉봉클럽-북경편' 등도 틈틈이 연재했다. 〈팝툰〉이 없어진 후에 송은 씨는 뭐했냐고? 단행본을 내는 출판사로 자리를 옮겼다 했다. 마치 내가 연재한 웹툰을 바로 받아서 단행본으로 내려고 기다리고 있는 것처럼.

웹에서 연재한 만화들은 송은 씨의 손을 거쳐 책으로 만들어졌다. 그 전에 잡지에서 연재했던 것들도 마찬가지고. 〈오무라이스 잼잼〉은 원래 한 페이지에 칸이 꽉꽉 차여진 전통적인 방식의 페이지 만화로 구성되어 있었다. 이걸 웹툰 방식으로 칸을 쪼개서 책 디자인을 새로 하자고 제안한 것도 역시 송은 씨였다. 처음엔 당연히 반대였다. 한 페이지 한 페이지를 내가 어떻게 다 만든 건데. 일단 샘플로 몇 화 만들어보자고 하길래 그러자고 했다. 근데 생각보다 결과물이 매우 보기 좋았다. 그렇게 난 또 송은 씨에게 빚을 졌다.

나보다 나를 더 잘 아는 송은 씨. 앞으로 그녀가 내게 무슨 지시를 내릴지 나로선 알 수가 없다. 그냥 내 자리를 지키며 기다리는 수밖에.

〈풋.〉 2006년 가을호에 실린 팬더댄스
이 잡지에 기고했던 나의 시와 그림은 모두 이런 느낌이었다.

밀크초콜릿

검고 네모난 너!
넌 누구냐?
허락도 없이 내 입안에 들어와
나를 살살 녹이는구나

오늘은 내 이쯤에서 물러난다만
행여나 내일!
감히 또다시 내게 찾아온다면

사정없이 살살살살 핥아줄테다

문화의 중심 만화의 중심
매월 1일, 15일 발행

팝툰 공식 카페 가기　팝툰 공식 블로그 가기

NO.3
2007.04.01

CONTENTS　NO.3　2007.04.01

파멸결 아샤_August25
<구로막차 오뎅 한 개피>의 작가가 새롭게 선
보이는 코믹 호러 연재. 농사가 허미인 아름다
운 아가씨 아샤와 가끔 사람으로 변하는 대걸
레와 도끼, 눈치 없는 집사와 얼굴이 수사로 변
하는 유모가 만들어내는 이야기

전원교향곡_이경석
전원 마을로 모여든 사연 많
은 사람들이 만들어내는 엽
기발랄 시트콤.

즐거운 조이보_홍승우
동글동글 귀여운 외모의 '교
감로봇' 조이보가 엮어내는
즐거운 모험담.

시간여행보고서_조주희
D.O.G_마인드C
이두호의 가라사대_이두호
내 귀에 도청장치_김연서
독백아가씨_석정현
단편: 아리조나 드림_송태욱

품위생활백과_기선
아이템 팩토리_네온비
푸른 하늘_조석
Everybody loves papa_이태경
단편: 어떤 미소_역수

팝툰이
뭔가요?

정기구독 신청하기
팝툰이 준비한 독자 맞춤형 정기구독 패키지

전국 대형 서점, 온라인 서점, 편의점 등에서 구입하실 수 있습니다.

〈팝툰〉 3호 표지/ 2007
황토색 두꺼운 종이에 아크릴과
과슈를 이용해 그렸다.
완성된 그림은 웹사이트의 메인
이미지로도 사용되었다.

〈팝툰〉 6호 표지, 2007
〈차이니즈 봉봉클럽〉의 시작이 된 표지. 왼쪽에 있는 여학생은 테라사와
다이스케 선생님의 〈미스터 초밥왕〉 매거진 Special 연재분 중
'와사비의 마음'이란 에피소드에 나오는 여주인공 미나코의 얼굴을 거의
그대로 따라 그린 것이다. 앞에 있는 남학생은 물론 주인공 쇼타이고.

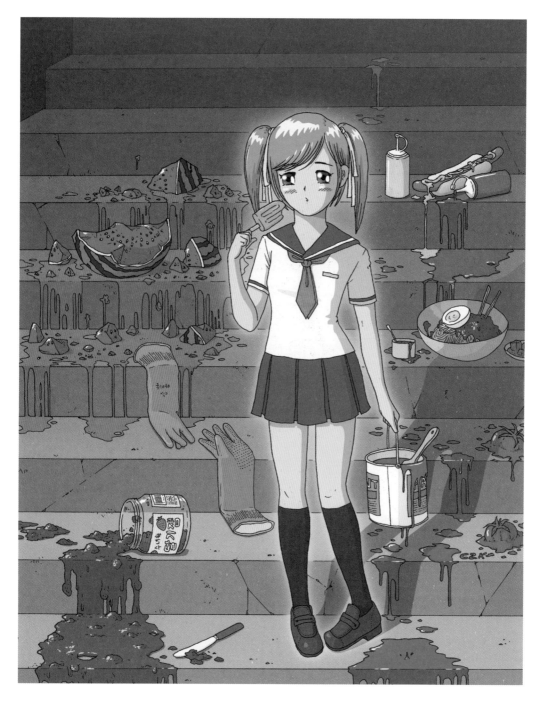

〈팝툰〉 11호 표지/ 2007

여름호를 위해 납량특집으로 표지를 꾸미려고 다른 일러스트레이터에게 의뢰를 했는데 마감을 코 앞에 두고 잠수를 탔단다.
미안하지만 급하게 해줄 수 있느냐고 송ㅇㅇ 씨로부터 전화가 왔다. 뭐 이런 일은 늘 있던 일! 당연히 좋다고 했다. 게다가
콘셉트가 좋았다. 딱 보면 무시무시한 납량물 분위기인데, 실제로 잔인하거나 그러진 않았으면 한다는 것이었다. 으스스한
골목길에 소녀가 서 있는 이 그림은 피투성이로 보이지만, 자세히 보면 전혀 아니다. 하드를 들고 있는 소녀의 손모양은
어색하기 그지없지만, 전체적인 그림은 아주 그럴싸하다. 이틀만에 완성했다.

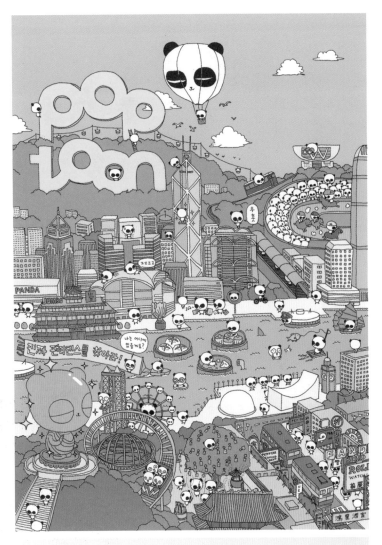

〈팝툰〉 29호 표지/ 2008

〈팝툰〉 25호 표지와 당시 연재했던
〈팬더댄스와 차이니즈 봉봉클럽〉의
한 장면/ 2008
책 아래에 있는 팬더댄스
핸드폰줄은 '팬더댄스 다이어리'와
함께 제작했던 것이다.

SEOUL BEIJING NEW YORK TAIPEI HONG KONG

〈차이니즈 봉봉클럽〉 문양/ 2008
중국전통종이공예의 형식을 빌려 만든 문양. 워낙에는
빨간 종이를 가위로 잘라야하겠지만 그냥 흰 종이에
펜으로 외곽선을 그려 스캔한 것을 포토샵에서 만들었다.

〈차이니즈 봉봉클럽〉 예고편 이미지/ 2007
연재 시작 전에 예고편 형식으로 그렸던 그림. 주인공의
얼굴도 완전히 다르고 분위기도 좀 이상하다. 하얗게
드러난 허벅지와 살짝꿍 보이는 팬티는 이 만화가 원래
성인용 만화잡지 출신이라는 것을 말해준다.

〈차이니즈 봉봉클럽 1 – 서울편〉 본문/ 2008
처음 그리는 만화라 기합이 단단히 들어갔다. 종이는 만화가들이 쓰는 전문만화용지에 그렸고 스크린톤을
붙여 전통적인 흑백만화로 만들었다. 만화 속에 '어시스트 대모집'이란 광고는 반은 농담이고 반은
진심이었지만 그누구도 진지하게 받아들이지 않는지 아무도 응모하지 않았다. 인물과 음식은 물론
배경까지도 모두 혼자서 다 했다.

〈차이니즈 봉봉클럽 1 – 서울편〉 표지/ 2008
불 속에서 입을 꾹 다물고 만두를 굽고
있는 분은 실제인물로 연희동 〈오향만두〉의
주인 아저씨다. 연재 당시에는 물론 지금도
즐겨찾는 단골집이다. 하지만 아저씨는 내가
만화가라는 사실을 모른다. 그런 걸 알게되면
서로 불편하니까.

〈차이니즈 봉봉클럽 3 – 대망의 베이징편〉 본문
2010
홍대 앞 카페에서 농담처럼 시작된 이 만화가
베이징으로 무대를 옮겼다. 〈팝툰〉이 폐간되면서
연재처도 '미디어 다음'으로 바뀌었고 종이 만화가
아닌 웹툰으로 먼저 발표되었다.
웹툰 환경에 맞도록 컬러로 채색되었고, 성인용
만화에서 누구나 볼 수 있는 만화로 바뀌었다. 이미
〈오무라이스 잼잼〉이란 만화를 한 시즌 연재하고난
후라 독자들의 분위기는 좋았다. 송은 씨의 소개로
알게된 웹툰의 담당자는 이지영 PD다. 2009년,
첫 웹툰 〈팬더댄스〉부터 지금껏 나의 모든 웹툰을
담당해주는 고마운 분이다.

송송책방/ 2011
하루는 언젠가 자신만의 서점을 운영하고 싶다고도 하고, 또 어떤 날은
오키나와풍 주점을 하나 오픈하겠다고 했지만, 다행히 송은 씨는 아직 출판사에
있다. 나로서는 고마운 일이다. 이 그림은 '송송책방'이라는 자신의 블로그에
쓰겠다고해서 그려주었던 그림인데, 그 블로그가 책 관련인지 요리관련인지도
잘 모르겠거니와 솔직히 잘 쓰고 있는지도 모르겠다. 아마도 그냥 내가 그려준
자신의 얼굴이 가지고 싶었던 건지도……

팬더댄스와 왕구리를 이용한 스마트폰 바탕테마 시안

〈팬더댄스 아이스 텀블러〉/ 2014

144

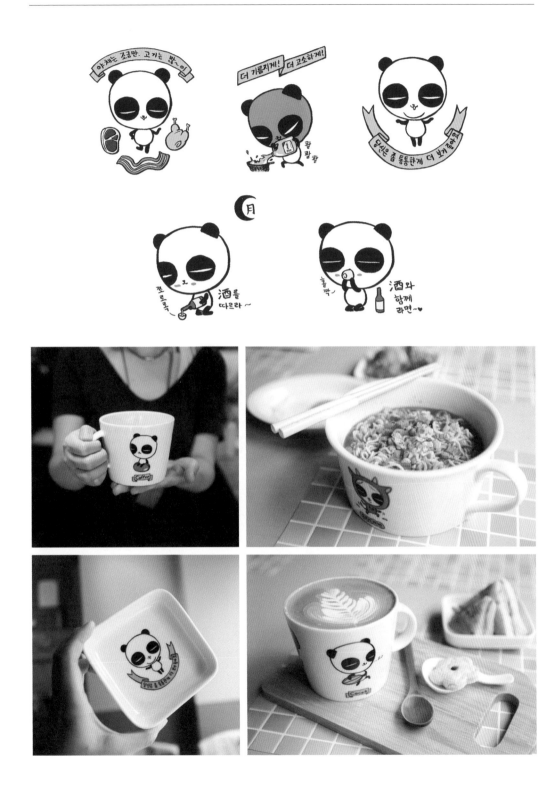

〈팬더댄스〉식기 세트/ 2009

어흐
뜨듯허다~

Cocoa

148

〈오무라이스 잼잼〉 4권 표지
스케치와 최종 시안/ 2013

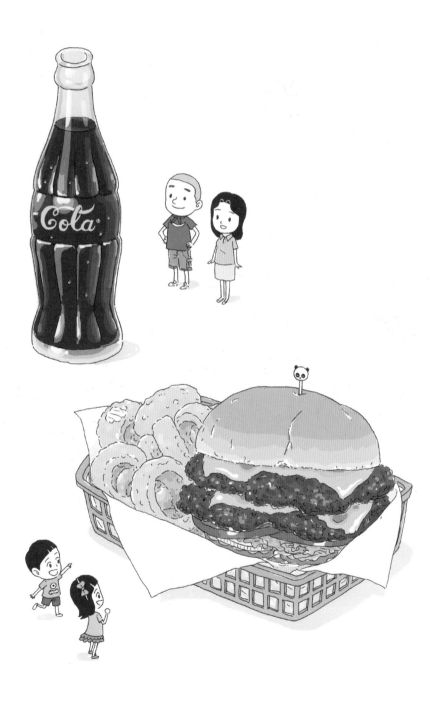

〈내 이름은 팬더댄스〉 뒷표지용 일러스트레이션/ 2009

〈내 이름은 팬더댄스 2〉 뒷표지용 일러스트레이션/ 2014
1권과 마찬가지로 만화 본문에 등장하는 여러 가지 물건들이 등장한다. 그림이 워낙 아름다워 대형 포스터로도 제작되었다.

개똥이네 놀이터

개
똥
이
네
놀
이
터

아마도 인사동 토토에서 팔던 딱지 때문이었을 거다. 하루는 파주의 보리 출판사에서 3명의 직원 분이 내 작업실로 왔다. 어린이들을 대상으로 새로운 잡지를 창간하려고 준비 중이라면서 말이다. 나를 찾아온 이유는 별책부록 때문이었다. 어린이 잡지에서 부록이 차지하는 비중이 얼마나 큰지는 나도 잘 알고 있던 터. 이런저런 얘기가 오갔고, 그분들은 안심했다. 제대로 찾아오신 게 맞았으니까.

그날, 두 가지 정도 결정되었던 거 같다. 딱지만 하면 아쉬우니까 딱지와 말판놀이를 한 달씩 바꿔가며 만들자, 그리고 모든 그림은 내가 직접 그리겠다는 것이었다. 그것은 토토의 작업들이 내 그림이 아니기 때문이었다. 100% 내 것을 만들고 싶었다. 그렇다고 엄청난 그림을 그리겠다고 마음먹은 것은 아니다. 오히려 그 반대였다. 어디에선가 베낀 듯한 그림, 최소한 2~3곳의 불분명한 출처로부터 모아온 듯한 수상한 그림, 때론 무지하게 잘 그린 것도 있고 때론 정말 엉망인 것도 있는 그림, 그런 그림이

내가 추구했던 바였다.

그리하여 몇 달 후, 2005년 12월에 어린이 월간지 〈개똥이네 놀이터〉가 창간됐고, 나는 매달 한 가지의 딱지나 말판놀이를 만들었다. 과정은 이랬다. 일단 테마를 정한다. 그 테마에 맞게 대략적인 스케치를 하고 그림을 하나하나 그린다. 매번 그림 풍을 바꿨다. 색연필, 붓, 물감, 크레파스, 파스텔, 연필 등 재료도 그때그때 바꿨다. 어쨌든 '매우 여러 명의 작가가 그린 것 같은 그림'이 목표였으니까. 그 다음에 그림을 스캔하고 판형에 맞춰 포토샵에서 조합을 하며 디자인을 했다. 디자인에 있어서도 철학이 있었다. 그 옛날 문방구에서 팔 법한 물건의 느낌으로 임할 것.

한 달 한 달이 흥미진진했다. 평소 해보고픈 것도 실컷 해 보았다. 보통, 멀쩡한 디자인 작업 때 차마 쓰기 어려운 괴상한 폰트들도 실컷 쓰고, 형광 별색 인쇄도 해보고, 어릴 적부터 좋아했던 테마라는 테마는 다 다루었다. 괴수, 공룡, 군것질, 빵, 식충식물, 세계의 불가사의, 석기시대, 변신로봇, 열대과일, 제주도와 울릉도의 학교괴담에 캄브리아기 생명체까지. 말판놀이를 2년쯤 하고는 포맷을 바꿔 종이인형을 했다. 중간중간 종이가면도 했고, 5월호 특집으로 색칠 공부책과 플립북까지 만들었으니, 하고픈건 다 해본 셈이다.

이 재미난 프로젝트는 36개월을 채우고 내가 중국에 건너가면서 자연스레 그만두게 되었다. 아쉽기도 했지만, 미련은 없었다. 다 해봤으니까. 다른 건 몰라도 딱지와 말판놀이, 종이인형만큼은 지구상 그 누구보다 밋진 포트폴리오를 갖춘 셈이니까.

나중에 들은 바로는 아이들이 정말 좋아했다 한다고 한다. 반면 엄마들은 싫어했단다. 북한에서 만든 게 아니냐는 얘기도 전해 들었다. 그런데 기분이 좋았다. 애초에 목적한 바는 이루었으니까.

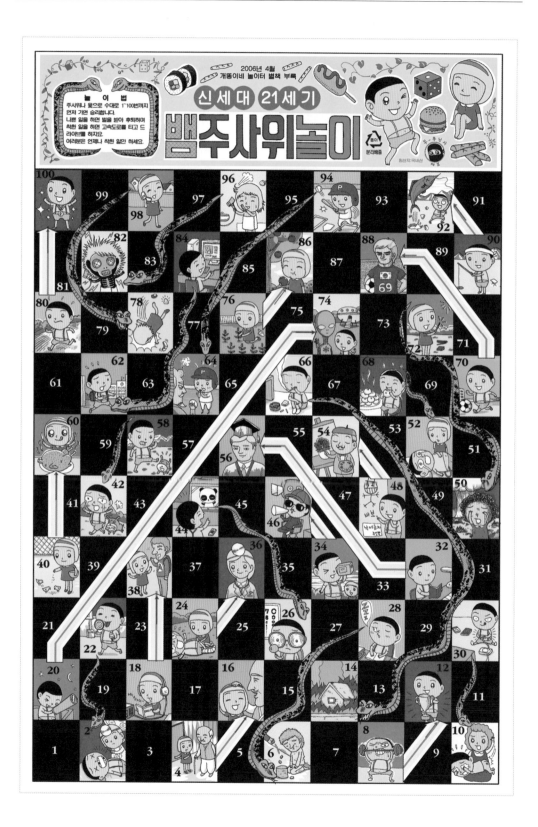

〈뱀주사위놀이〉/ 2006
21세기 신세대 어린이들을 위해
새롭게 그렸다.

〈제3세대 딱지시리즈〉/ 2006

〈제3세대 딱지시리즈〉/ 2007~2008

〈제3세대 딱지시리즈〉/ 2007
세밀화를 표방하고 색연필로 그린 열대과일 그림. 지금봐도 참 잘 그렸다.

〈제3세대 딱지시리즈〉/ 2008
개인적으로 가장 좋아하는 딱지 중 하나다. 이 딱지를 핑계로 서울 시내의 오래된 동네
빵집들을 돌아 다니며 엄청 먹었다. 가운데 맨 위는 장충동 '태극당'의 몽블랑케이크.
다른 어떤 곳에서도 볼 수 없는 진정한 옛날 빵이다.

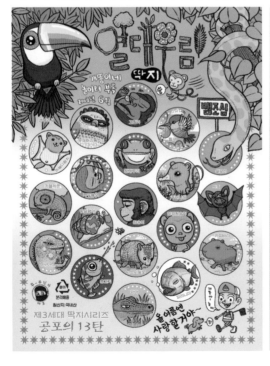

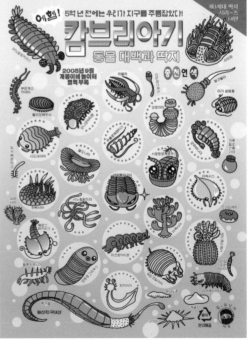

〈제3세대 딱지시리즈〉/ 2007~2008
이 딱지는 총 14종이 만들어졌다. 워낙 좋아하는 작업이라 하나도 빠짐없이 모두 실었다.

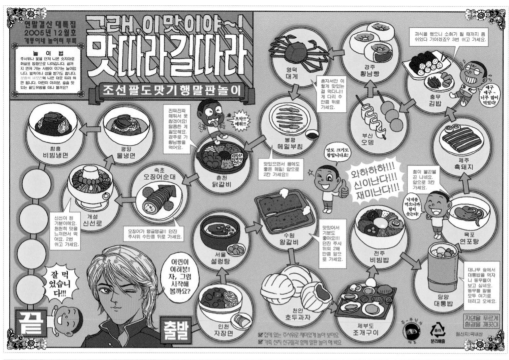

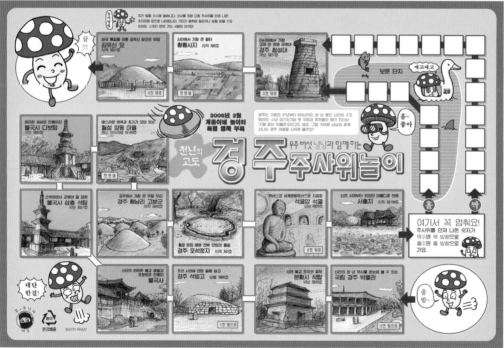

〈조선팔도맛기행 말판놀이〉/ 2005

〈경주 주사위놀이〉/ 2006

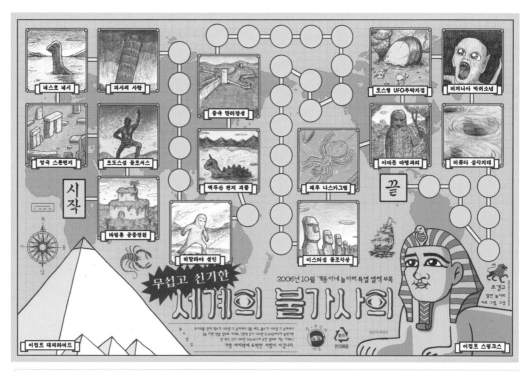

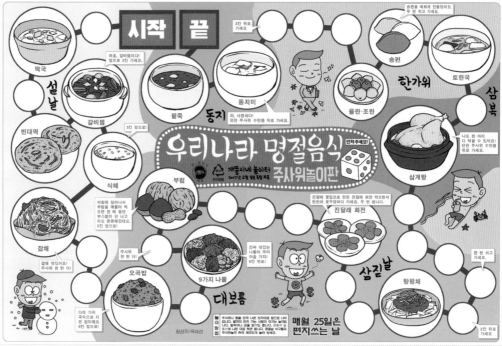

〈세계의 불가사의〉/ 2006

〈우리나라 명절음식 주사위놀이판〉/ 2007

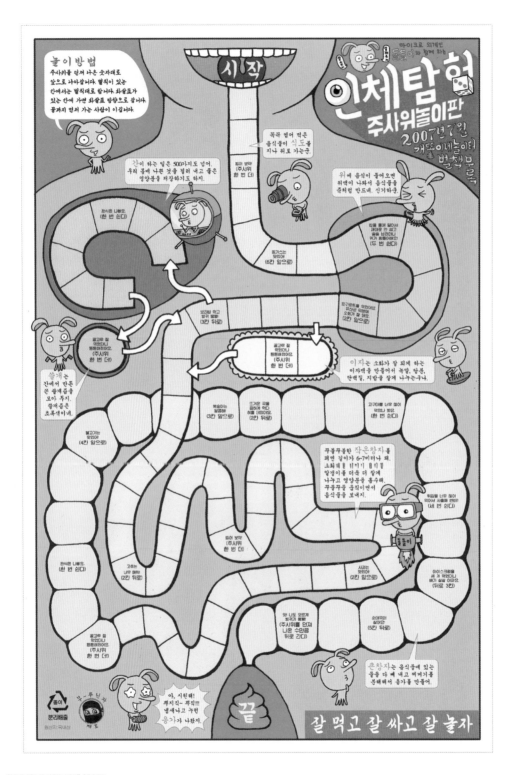

〈인체탐험 주사위놀이판〉/ 2007

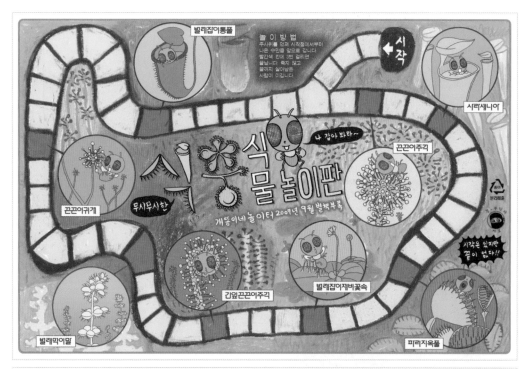

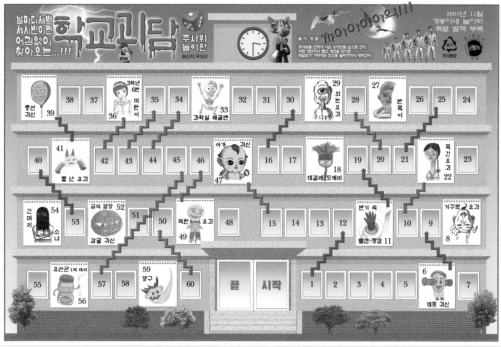

〈식충식물 놀이판〉/ 2007

〈학교괴담 주사위놀이판〉/ 2007

조경규 가면 그림, 구성 (www.blueninja.biz)

종이 가면 만드는 방법

1. 가위 모양을 따라 가면 얼굴을 오려요.
2. 눈과 얼굴 양쪽의 고무줄 끼우는 곳을 뚫어요.
3. 얼굴 양쪽에 고무줄을 끼워요.
4. 종이 가면을 쓰고 동무들이랑 재미있게 놀아요.

〈개똥이 69호 종이가면〉/ 2007
영화 〈트랜스포머〉가 등장했던 터라 잽싸게
옵티머스 프라임 풍으로 짝퉁 로봇 가면을
만들었다. 묘한 느낌의 3D는 역시 그냥
포토샵으로 만들었다. 아이들 사이에서
선풍적인 인기를 끌었다고 전해 들었다.
뒷면에는 〈로봇대백과〉류의 한 페이지처럼
개똥이 69호의 다양한 정보를 담았다.

〈타이거마스크/시골쥐 양면 종이가면〉/ 2006

〈엄마코알라/일본원숭이 양면 종이가면〉/ 2006
말그대로 양면 모두 가면이 되는 신기한
가면. 앞,뒤의 칼선을 똑같이 맞추는 것이
제작 포인트다. 남자, 여자 모두 같이 보는
잡지다보니, 개인적 취향으로만 하자면
남자아이들 위주로 테마가 정해질 수밖에 없다.
그래서 여자아이들을 위한 작업을 의식적으로
열심히 넣었다.

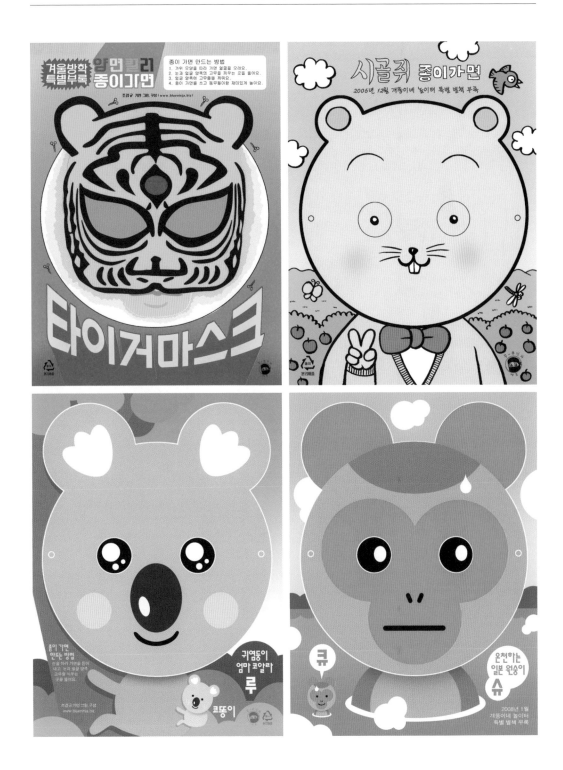

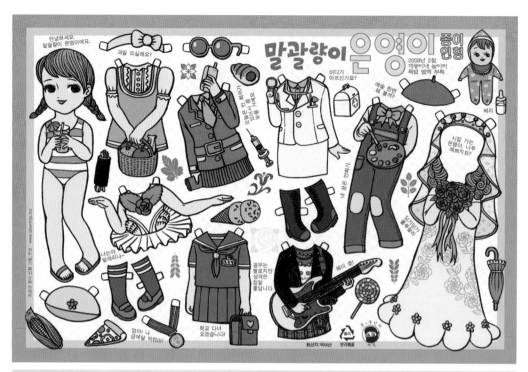

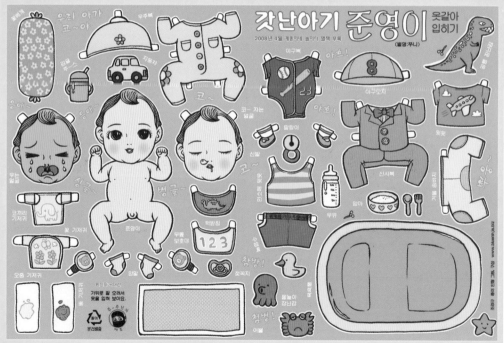

〈말괄량이 은영이 종이인형〉/ 2008

〈갓난아기 준영이 옷갈아 입히기〉/ 2008

딸 은영이와 아들 준영이를 등장시켜 만든 종이인형. 당시엔 둘이 다 2살, 1살이었기에 상상력을 많이 동원했다. 갓난 아이를 직접 키우는 재미를 줄 수 있는 〈갓난아기 준영이 옷갈아 입히기〉는 제법 혁명적인 종이인형으로 평가받았다. 실제로 만들어서 옷도 입히고 기저귀도 갈고 목욕도 시키고 하면 제법 재밌다.

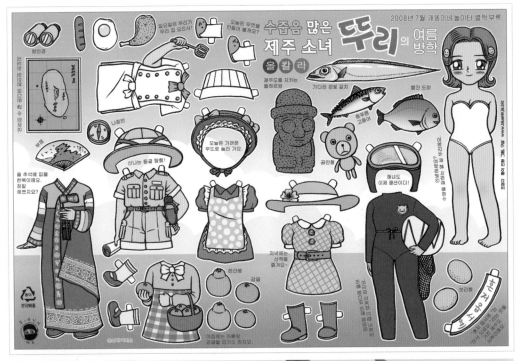

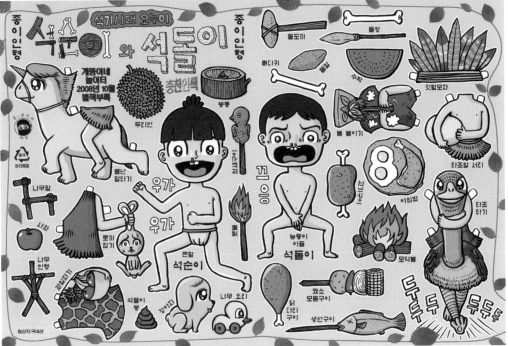

〈제주소녀 뚜리의 여름방학〉/ 2008

〈석순이와 석돌이 종이인형〉/ 2008

〈제주소녀 뚜리의 여름방학〉은 인쇄사고가 있다. 한복, 해녀옷, 귤을 들고 있는 옷을 자세히 보면 인형에 걸 수 있도록 되어 있는 부분이 그려져 있지 않다. 그래서 가위로 자르고나면 인형에 옷을 입힐 수가 없다. 아이들 입장에서 보자면 대형사고다.

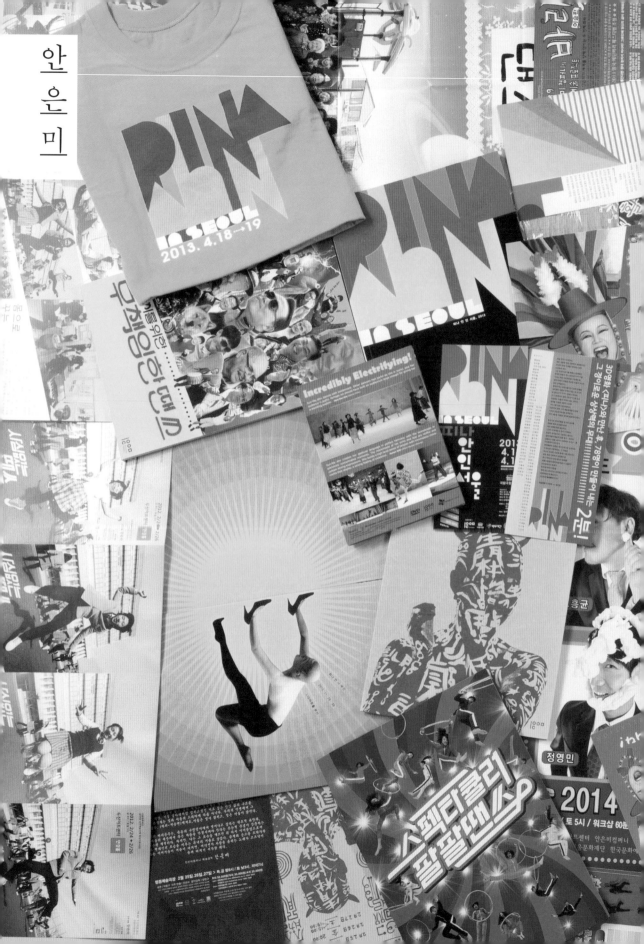

안은미

안
은
미

안은미 선생님을 처음 뵌 것은 2003년, 홍대 앞 서교호텔 커피숍에서였다. 박박 깎으신 머리에, 알록달록 요상한 옷차림에, 여장부처럼 걸걸하신 목소리까지 선뜻 나를 불편하게 하는 요소였다. 어찌할 바를 몰랐다. 무언가 엄청나게 쎈 기운에 완전히 눌렸다고나 할까. 김포공항으로 가서 비행기를 타고 대구로 금방 내려가셔야 하는 상황이어서 용건만 간단히 전해 들었다. 멋진 웹사이트를 만들고 싶은데 마땅한 사람이 없었다고 하셨다. 그런데 어찌어찌 하시다가 내 얘기를 들으셨다는 거다. 난 선생님의 성함은 익히 들어 알고 있었지만, 죄송하게도 막상 공연은 한 번도 본 적이 없었다. 그래서 선생님의 말씀에 더 귀를 기울여 열심히 들었다. 그로부터 몇 달 후, 알록달록한 바탕에 꽃들이 하늘하늘거리는 웹사이트가 완성되었다. 내 기억으로는 그 이후에 업데이트는 한 번도 없었다. 그 뒤로 전화나 메일도 주고 받지 않았다. 그냥 그런가 보다 했다.

그리고 몇 년이 흐른 2009년 어느 날, 중국의 집에서 뒹굴뒹굴하고 있

는데 휴대폰으로 전화가 왔다. 한국에서 걸려온 전화였다. 걸걸한 그 목소리는 바로 안 선생님이셨다. 번호는 대체 어떻게 아셨는지! 웹사이트 리뉴얼에 대해서 이런저런 얘기를 나누었다. 그로부터 며칠 후, 새로운 웹사이트가 완성되었다. 그런데 어느 날, 한 번은 이렇게 물으시더라.

"경규씨, 혹시 인쇄 디자인도 해요?"

"하죠! 하고 말구요!! 그냥 하는 게 아니라 고객맞춤형으로 아주 잘 해드립니다."라고 했다. 그렇게 해서 〈바리-이승 편〉의 디자인 작업을 맡게되었다. 물론 그때까지도 난 선생님의 공연을 본 적이 없었고, 중국에 머물고 있어서 당분간도 보기는 어려울 터였다. 수백 장의 사진을 받고 메인이미지 작업을 했다. 다른 건 몰라도 선생님의 성함과 얼굴을 도장처럼 찍어야겠다고 생각했다. 그래서 얼굴만을 따로 떼어내고 한복들을 여러 조각으로 자른 뒤 갖다 붙였다. 솔직히 뭘 말하는진 모르겠지만, 굉장히 보기에 좋았다. 제목은 붓펜으로 써서 만들고.

이쯤이면 일단 다 됐다 싶어 이메일로 서울에 계신 선생님께 보내드렸다. 아, 그런데 바로 오케이! 나도 덩달아 신이 났다. 그래서 이것저것 더자르고 갖다 붙이고 하면서 포스터와 초대장, 리플릿 등을 줄줄줄 만들어냈다. "프로그램북도 필요하시다구요?" 얼마 전 구입한 인디자인이 빛을발하는 순간이었다.

공연이 끝나고 인쇄물을 국제우편으로 전해 받았다. 전지 사이즈로어마어마하게 크게 만든 포스터는 과연 아름다웠다. 그렇게 안 선생님과이승에서의 인연은 다시 시작되었다.

몇 주 후, 하얀 눈을 밟으며 북경의 북한대사관 뒷길을 걷고 있는 내게 선생님이 〈백남준 예술상〉을 받게 되셨다면서 전화를 주셨다. 근데 그냥 상만 받는 게 아니라 기념으로 전시를 하셔야 한단다. 테마는 〈백남준의 신부〉로 정하셨고, 여러 가지 웨딩드레스를 입고 사진을 찍을 참인데

이걸 어떻게 전시 작품으로 만들면 좋을지 물어 보셨다. 이런저런 아이디어가 오고 갔고, 그래픽 작업은 내게 맡겨 주셨다. 그래서 후다닥 만들었다. 커다란 패널로, TV조정화면 때 나오는 컬러바를 만들었다. 6점은 액자에, 6점은 붙여서. 초고해상도의 파일이 서해를 건너 서울로 넘어갔고 전문가들의 손을 거쳐 아름다운 액자로 완성되었다.

그로부터 또 몇 주가 지난 2010년 1월, 후속작인 〈바리-저승편〉의 작업이 시작되었다. 저승이라니! 사진을 받아보니 바디 페인팅에, 부적에, 하얀 소복에 정말 굉장했다. 자, 이걸 어떻게 예술로 다시 한 번 승화시킬 것인가? 가만 생각하다 갑자기 떠오른 생각, '옳거니, 바로 부적이다!' 그런데 난 부적을 모른다. 인터넷으로 이것 저것 뒤져봐도 시원하질 않았다. 인터넷서점으로 가서 부적관련 책을 찾아봤다. 세상에! 〈부적대사전〉이 있는 거다. 출판사상 최대총력 수집분석! 한·중·일의 24,890개 부적! 350페이지 분량의 〈이론편〉과 730페이지 분량의 〈활용편〉! 세트에 87,000원! 이거다 싶어 항공편으로 배달 받아 실로 수십 장의 부적을 붓펜으로 그려댔다. 그렇게 모든 인쇄물은 부적화 되었다. 포스터도, 초대장도, 리플렛도, 프로그램도. 안 선생님의 사신은 음양반전을 하고 빛깔세 바꾼 다음 머리에 뿔을 그려 넣었다. 애초에는 악마처럼 뾰족한 뿔이었는데 "뿔이 서양풍이야. 우리나라는 뿔이 가운데 하나 있고 끝도 뭉툭한데……"라고 하셔서 뿔을 하나로 할까 했지만 좀 어색해 보여서 끝만 뭉툭하게 살짝 갈았다.

안 선생님과 함께 한 작업들은 하나같이 결과물이 만족스러웠다. 어쩌면 가장 이상적일 수도 있는 '클라이언트-디자이너' 관계일 수도 있겠다 싶더라. 일단 서로에 대해 잘 모르면서 또 서로에 대해 정말로 잘 알고 있다. 일단 기본 골격과 자료들을 넘겨주시고는 별 말씀이 없으시다. 그냥 내 맘대로 하도록 내버려두신다. 환경과 재료가 좋으니 나로서는 요리할 맛이 난다. 맛나게 드실 안 선생님과 무용수들과 관객들을 생각하면 신이

난다. '빨주노초파남보'의 원색을 좋아하고 어중간한 것을 싫어하는 취향도 같다. 결단이 빠르고, 생각하면 바로 행동으로 옮기는 것도 그렇고.

요즘은 작은 일도 마다치 않고 내게 전화를 주신다. 보도자료도 만들고, 명함도 만들고, 이력서도 만들고, 큰 공연도, 작은 공연도 함께 작업했다. 2011년의 〈조상님께 바치는 댄스〉는 중국에서 디자인을 시작해 한국에 와서 마쳤다. 이 때는 공연도 봤다. 내가 본 안 선생님의 첫 번째 공연이었다. 공연이 끝나고 선생님을 만났다. 거의 10년 만에 뵙는 얼굴인데 그 긴 세월이 순식간에 훌쩍 흘러 엊그제 같더라. 그 이후의 공연은 우리 온 가족이 단 한 번도 놓치지 않고 다 쫓아다니며 본다.

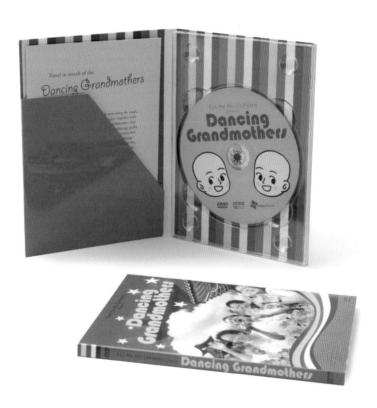

〈안은미닷컴〉웹사이트/ 2003

178

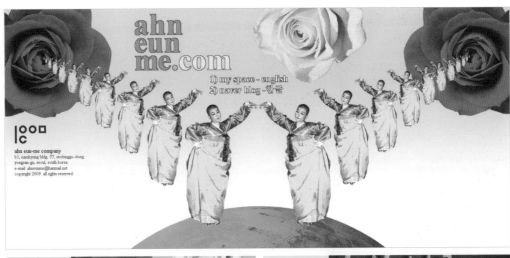

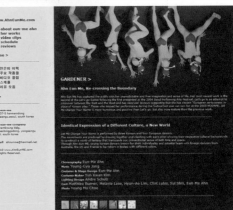

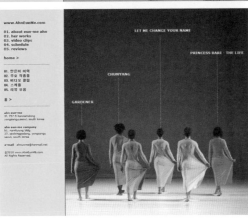

〈안은미닷컴〉 웹사이트/ 2009

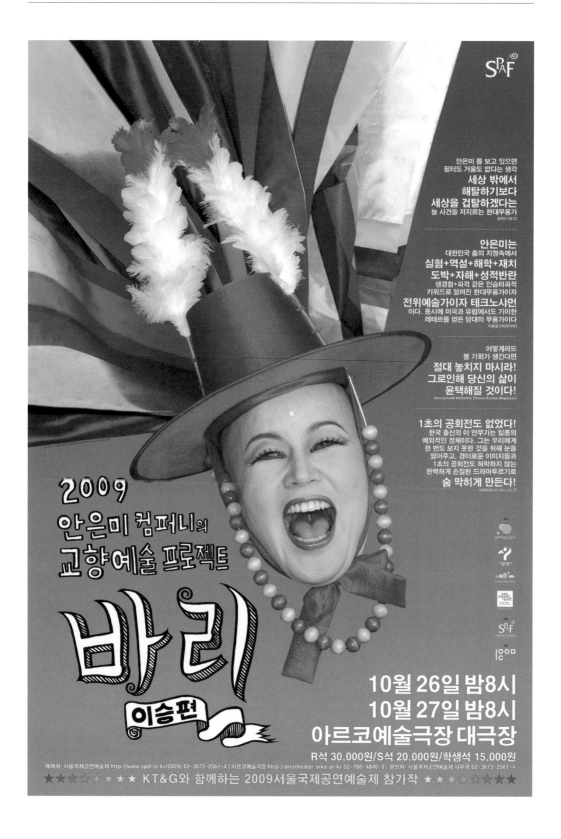

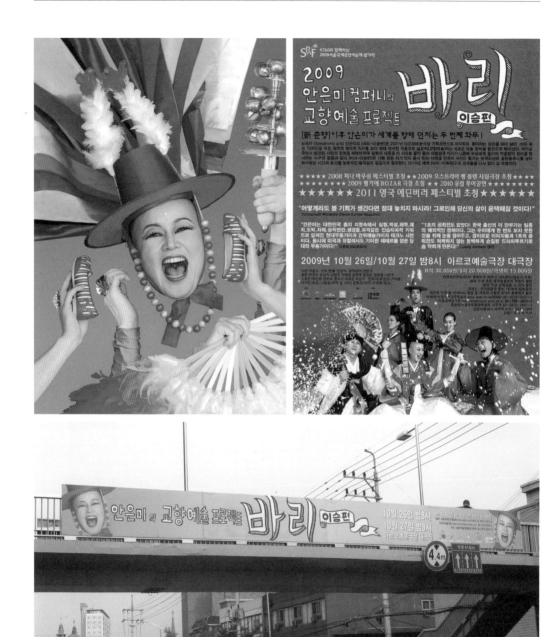

〈바리-이승 편〉 포스터, 아르코예술대극장/ 2009

〈바리-이승 편〉 전단/ 2009

〈바리-이승 편〉 옥외광고(육교)/ 2009

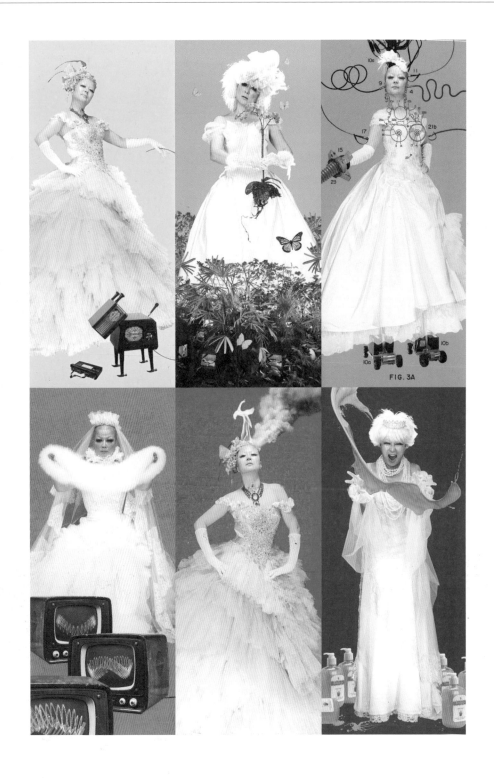

〈백남준의 신부〉, 백남준아트센터/ 2009

용인 백남준아트센터에 설치 중인 〈백남준의 신부〉
무용수 김혜경과 안은미 선생님

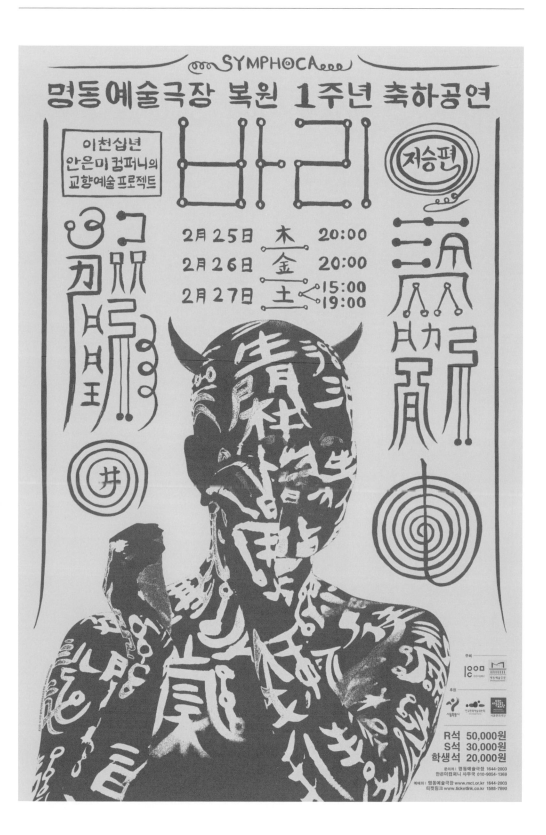

〈바리-저승 편〉 포스터 B컷, 명동예술극장/ 2010
뿔을 갈기 전의 뾰족한 버전.

〈바리-저승 편〉 프로그램북 내지/ 2010

첫 페이지에 쓰인 제목글자는 원로작가 박용구 선생님의 친필을 그대로 사용했다.
나머지 부적들은 〈부적대사전〉을 참조해서 직접 그렸다.

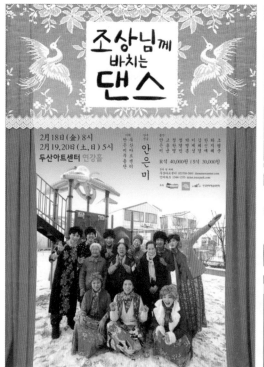

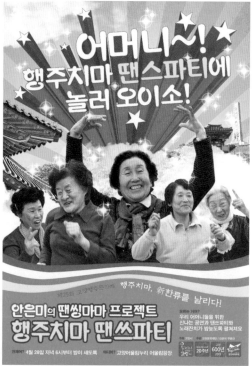

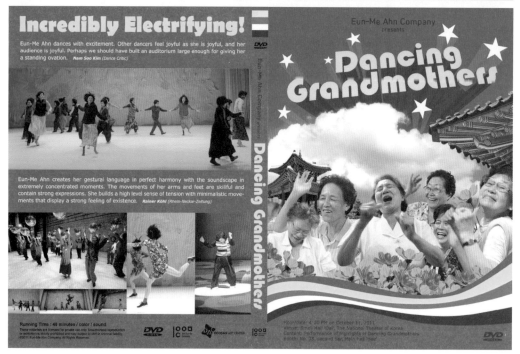

⟨조상님께 바치는 댄스⟩ 포스터, 두산 아트센터/ 2011

⟨행주치마 땐쓰파티⟩ 포스터, 고양 어울림광장/ 2012

⟨Dancing Grandmothers⟩ DVD 표지/ 2011

⟨아저씨를 위한 무책임한 땐쓰⟩ 포스터, 두산 아트센터/ 2013 타이포그래피 : 김대구

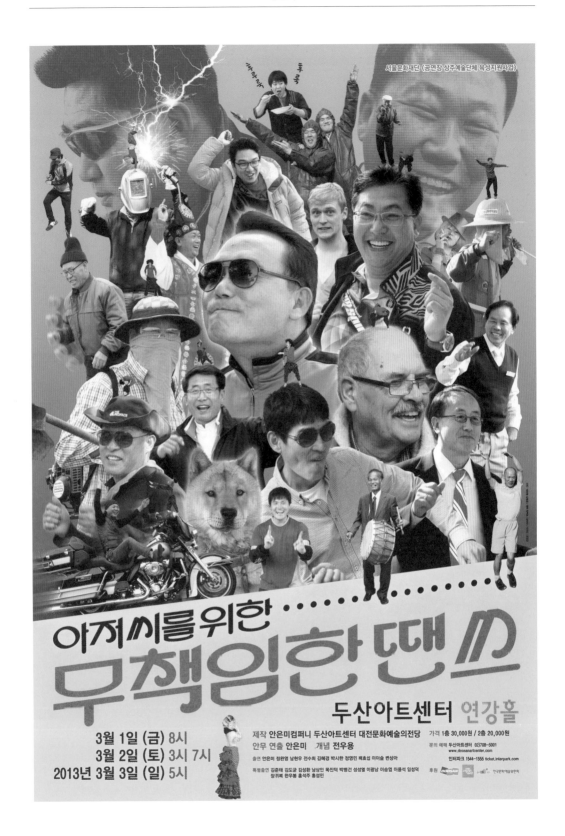

〈아저씨를 위한 무책임한 땐쓰〉
프로그램북 내지/ 2013

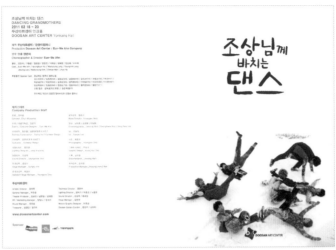

〈조상님께 바치는 댄스〉
프로그램북 내지/ 2011

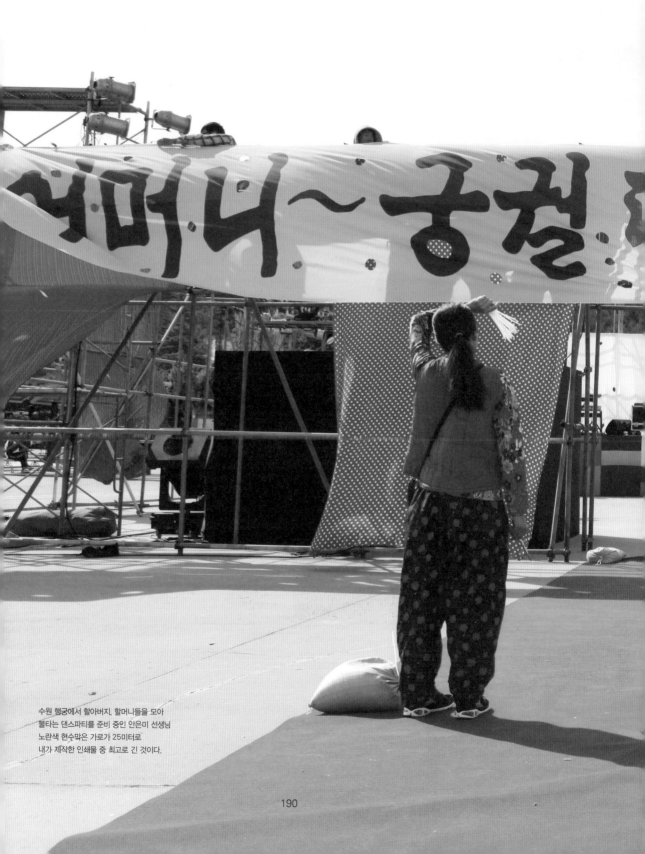

수원 행궁에서 할아버지, 할머니들을 모아
불타는 댄스파티를 준비 중인 안은미 선생님
노란색 현수막은 가로가 25미터로
내가 제작한 인쇄물 중 최고로 긴 것이다.

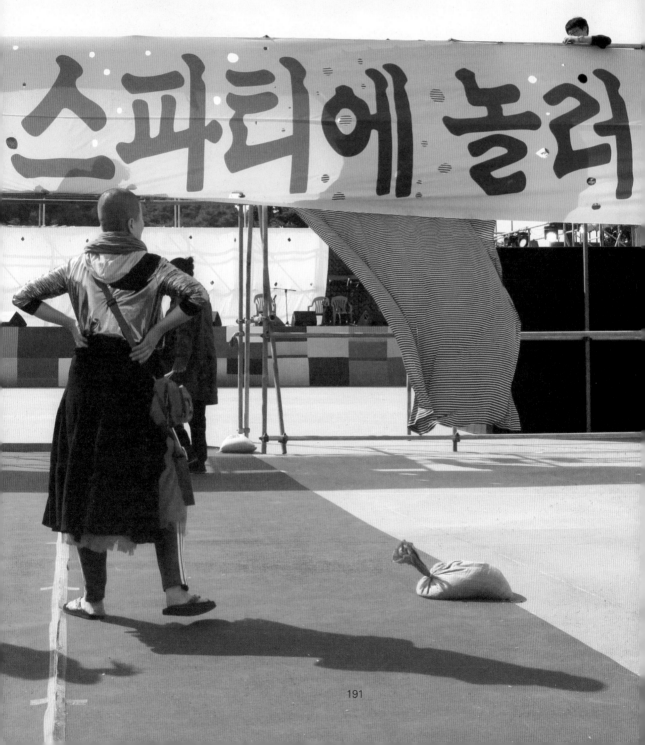

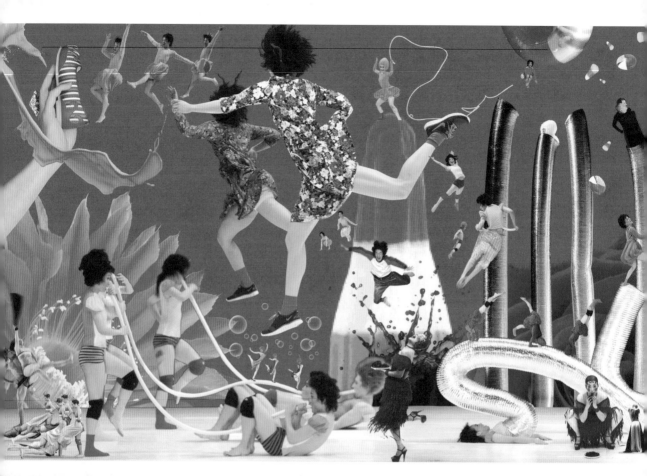

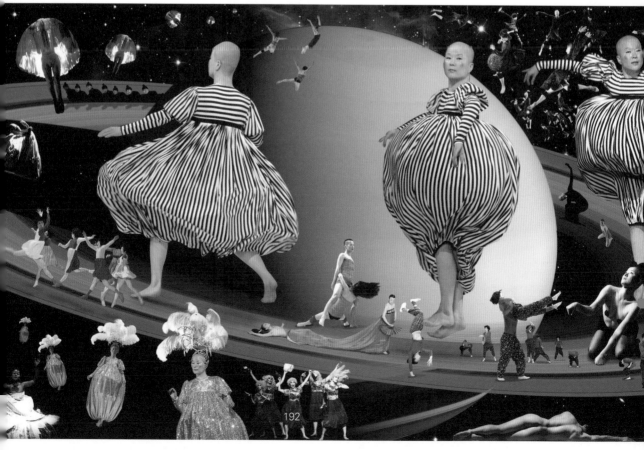

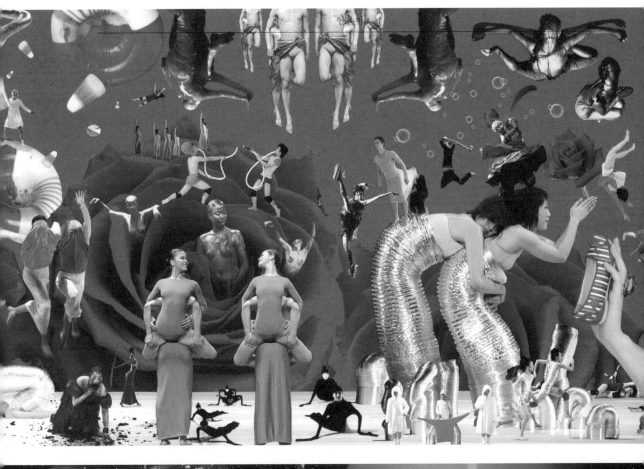

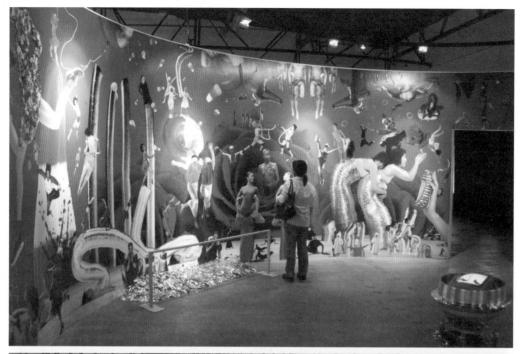

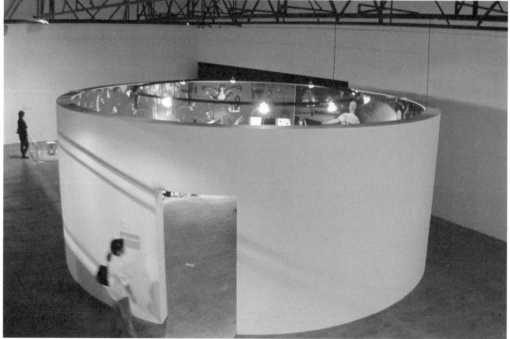

2011년 광주디자인비엔날레에 설치된 〈무지개 환상 No.1〉
지름 7미터 60센티의 동그란 구조물에 2개의 큰 이미지를 실사출력하여 벽에 붙였다.
안은미 선생님의 데뷔부터 현재까지의 다양한 작품사진을 한눈에 보여주고자 했다.
건축사무소 매스스터디의 조민석 소장님이 함께 사진을 선별하고 조언해주셨다.

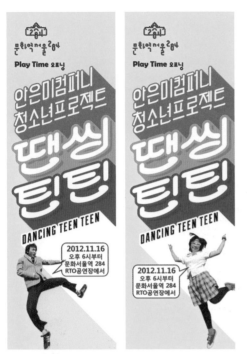

〈땐씽틴틴〉 배너, 문화서울역 284/ 2012
타이포그래피 : 김대구

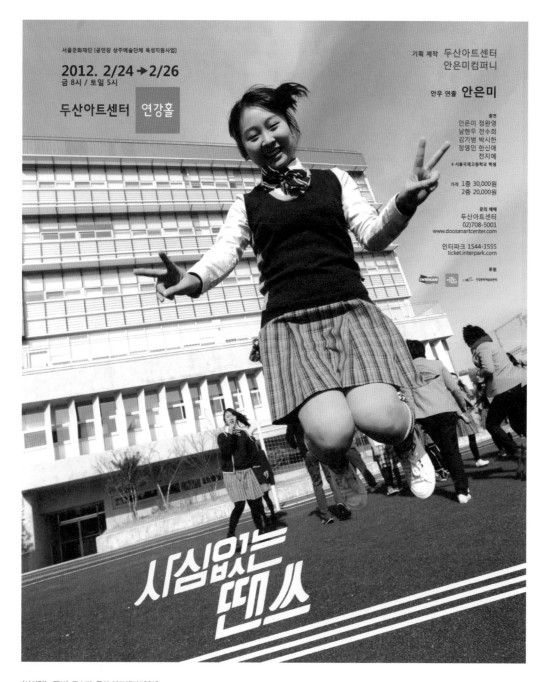

〈사심없는 땐쓰〉 포스터, 두산 아트센터/ 2012
타이포그래피 : 김대구

다양한 포스터 작업을 하다보면 폰트가 늘 고민이다. 손글씨를 직접 쓰기도 하고 기존의
폰트를 쓰기도 하지만 도무지 답이 안나오는 경우가 종종 있다. 그럴 때 내가 119호출을
하는 사람이 있으니 바로 김대구. 샌프란시스코에서 공부하고 티셔츠도 만들고 로고도
만들고 하던 친구인데 타이포 만드는 솜씨가 아주 멋지다. 안은미 선생님의 〈사심없는
땐쓰〉, 〈무책임한 땐쓰〉, 〈땐씽틴틴〉, 〈스펙타큘러 팔팔땐쓰〉가 그의 작품이다. 그냥 사진
위에 글자만 올려도 디자인이 완성되는 신기하고 고마운 타이포다.

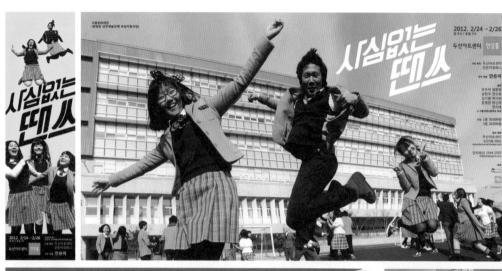

〈사심없는 땐쓰〉 극장 배너와 전단

〈피나 안 인 부산〉 배너와 〈생활무용〉 전단, 두산 아트센터/ 2014
전단, 국립극장/ 2013 안은미컴퍼니의 무용수들이 직접 안무를 짜고 출연한 공연. 무용수들이 생활 속의 순간순간들을 포착해 만든다는 얘길 듣고
 고민이 많았다. 한 분 한 분 워낙 센 분들이라 그 기운에 뒤지고 싶지 않았다. 내가 찾은 정답은 생활밀착형 광고인 중국집
 배달전단지였다. 재미난 사진을 보내주어 더 신나게 작업 할 수 있었다. 작은 공연이라 개인적으로 더 많은 애착이 간다.

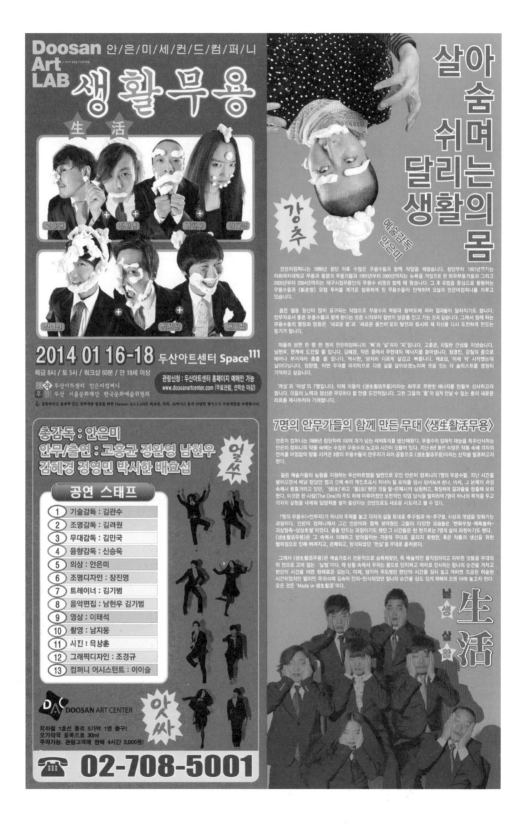

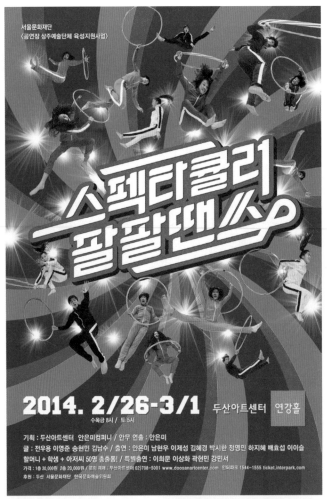

〈스펙타큘러 팔팔땐쓰〉 포스터, 두산 아트센터/ 2014
타이포그래피 : 김대구

두산 아트센터와 사당역 사거리의 옥외광고

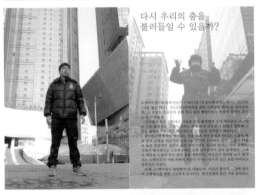

다시 우리의 춤을
불러들일 수 있을까?

네 번째이자
마지막인
두산아트센터에서

도시가
춤춘다

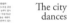

The city
dances

〈스펙타큘러 팔팔땐쓰〉 프로그램북 내지

타이포그래피 : 김대구

대구에게 로고를 부탁하면 보통 두세 개를 해준다. 가장 좋은 걸 하나 골라 쓰는 게 일반적이지만
이번 거는 둘 다 좋아서 둘 다 썼다. 하나는 포스터에, 하나는 프로그램북에.

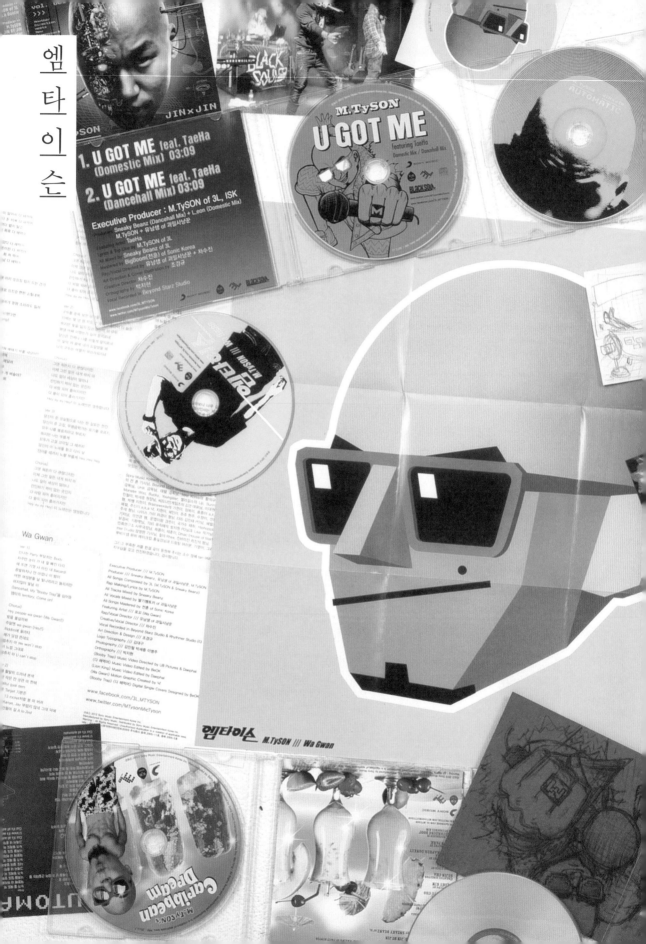

엠
타
이
슨

〈오무라이스 잼잼〉을 다음daum에 연재하며 웹툰 작가로 알려지기 시작하
니 인터뷰 요청이 쇄도했다. 난 인터뷰를 함에 있어 언론사의 크고 작음을
가리지 않는 편인데, 특히 학생들이 만드는 학교신문은 절대 거절하지 않
는다. 학생들을 만나 얘기하는 건 언제나 싱그럽고 즐거운 일이니까. 하루
는 '캠퍼스 라이프'라는, 대학생들이 보는 웹진에서 인터뷰 요청이 왔다.
한 남학생이 찾아왔고 인터뷰 내내 제법 진지한 문답이 오갔다. 그다지 싱
그럽다고 할 수는 없었지만 그래도 즐거운 시간이었다. 인터뷰가 끝나고
녹음기를 끈 그 친구가 가방 안에서 CD를 하나 꺼냈다. 딱 보기에도 수상
한 느낌이 드는 디자인이었다. 동네의 아는 형인데, 미국에서 음악 공부를
했고 얼마 전에 싱글앨범을 발표했다고 했다. 그렇게 나는 엠타이슨 군의
데뷔 싱글앨범 〈부비트랩〉을 손에 쥐었다.

며칠 후, 나와 엠타이슨 군은 홍대 앞 한 카페에서 같이 차를 마셨다.
그 학생이 CD를 전해주면서 내게 다음 앨범의 CD 디자인 작업에 참여

해주실 수 있냐고 물었던 터에 좋다고 대답했기 때문이었다. 난 음악 하는 사람들을 언제나 좋아하니까! 게다가 엠타이슨 군은 심상치 않은 친구였다. 서른 넘은 나이에 가요계에 데뷔한 것도 그렇고, '댄스 홀 레게dance hall reggae'라는 난생 처음 들어본 장르로 도전한 것도 모자라, 머리통은 반질반질한 달걀 같지, 찻잔을 잡을 때는 새끼손가락을 살며시 치켜들지. 그렇지만 환하게 웃을 때 가지런히 드러나는 치아가 보기 좋았고, 무엇보다 좋았던 건 그날 난 엠타이슨 군에게서 10여 년 전 디자인하우스에서 사섭이 형을 만났던 내 모습을 본 것이다.

그날 카페에 나온 엠타이슨 군은 나에 대해 거의 모르고 있었다. 그냥 '웹툰 작가' 정도로만 소개를 받았던 모양이었다. 함께 얘기를 나누면서 조금씩 작업의 틀을 잡아갔다. 일단 첫 단추는 한 달 후쯤 발매될 미니앨범 CD 디자인이었다. 나는 지난 20여 년 간 수백 장의 CD를 모아왔고, 좋은 디자인과 좋지 못한 디자인에 대해 정말로 잘 알고 있었다. 다만 경험이 부족했다. 그래서 일단 각자 좋아하는 CD 디자인에 대해 얘기를 나눴다. 타코벨에서의 두 번째 미팅 때는 CD를 직접 들고 와서 얘기했다. 대략 포맷이 3단 디지팩digipack으로 맞춰졌고, 본격적인 디자인이 시작되었다. 실로 수많은 가假시안이 나왔다.

나는 원래 시안을 싫어한다. 아무리 많은 돈을 준다 해도, 아니 프로젝트를 비록 뒤엎을지언정 시안은 싫다. 시안이 싫은 건 단 한 가지 이유에서다. 디자인은 주관식이니까! 객관식 문항처럼 여러 가지 시안을 펼쳐놓고 하나를 고른다는 건 그야말로 에너지와 시간낭비다. 다만, 시간을 두고 의견을 주고 받으며 여러 가지 디자인으로 발전/진화되는 것은 언제나 즐겁다. 처음에 재미 있겠다 해서 하다가 아니다 싶으면 말고, 다시 시작하고, "아, 이건 정말 좋은데……" 하면 그 방향으로 더 밀어붙이는, 그런 과정 말이다.

그런데 엠타이슨의 미니앨범이 딱 그랬다. 내 평생 이렇게 많은 B컷

을 만든 유래가 없다. 처음엔 사진과 레게reggae 깃발이 주재료였다. 전신도 넣었다가, 얼굴 클로즈업도 넣었다가, 색도 바꾸었다가, 배경도 바꾸었다가, 에잇- 사진은 빼고 가자, 하면서 그림을 그렸다. 이것저것 그려보았으나 그림도 역시 패스-! 그래, 컴퓨터로 캐릭터를 만들어보자! 3D로 만든 것처럼 말야. 내가 3D 프로그램을 다룰 리 없었지만, 포토샵으로 이래저래 만들면 얼추 비슷한 느낌은 뽑아낼 수 있겠다 싶었다. 일단 결과는 만족!

턱을 깎고, 피부 톤을 맞추고, 안경테를 수도 없이 바꿔가며 테스트를 했다. 디지팩의 모든 면에 각기 다른 표정의 캐릭터를 넣을 셈이었다. 그런데 처음엔 정말 재미 있었는데, 하다 보니 별로였다. 그래서 베스트 컷으로 표지 하나만 딱 남기고 모두 폐기 처리했다. 그러다가 나의 특기인 사진 콜라주 얘기가 나왔다. 그때부터 진짜 말 그대로 '발동'이 걸렸다. 총 5컷의 근사한 콜라주가 완성되었다. 엠타이슨 군의 지인들 사진을 받아 모든 인물을 따고 요소요소에 집어넣었다. 내 딸, 은영이 사진도 은근슬쩍 하나 넣었다. 물론 나도 한 컷 들어갔지. 그렇게 기나긴 여정을 지나 대망의 미니앨범이 발매되었다.

그 후로도 몇 개의 싱글앨범 CD디자인을 작업했다. 싱글앨범 CD디자인의 묘미는 역시 다양한 시도다. 노래에 맞춰 또 기분에 따라 그때그때마다 전혀 다른 방식으로 작업했다. 손으로 그린 그림도 하나 나왔고, 무지하게 어두운 것도, 짠~하게 밝은 것도 있었다. 그런데 두 번째 작업부터는 B컷이 단 하나도 없었다. 간단한 스케치와 완성품이 전부였다. 굳이 말을 많이 하지 않았어도 서로 원하는 바를 금방 잡아 갈 수 있게 된것이다.

바라건 데, 이 친구가 오랫동안 음악을 했으면 한다. 보고 싶을 때 타코벨에서 같이 부리토를 먹으며 편하게 얘기할 수 있게 너무 큰스타는 되지 말고. 아니 뭐, 돼도 좋기는 하겠지만.

미니앨범 〈와관〉의 시안들

엠타이슨 엠타이슨 엠·타이슨
엠타이슨 엠타이슨 엠·타이슨
엠타이슨 엠타이슨 엠타이슨

미니앨범 〈와관〉 내지 콜라주

미니앨범 〈와관〉용을 위해 김대구가 만든 다양한 로고들

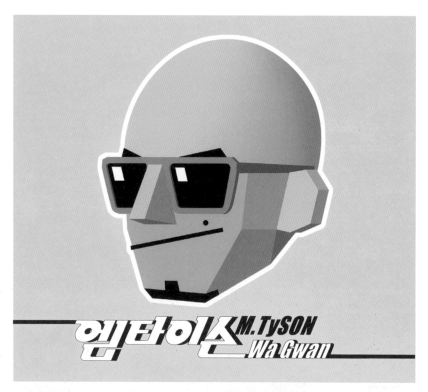

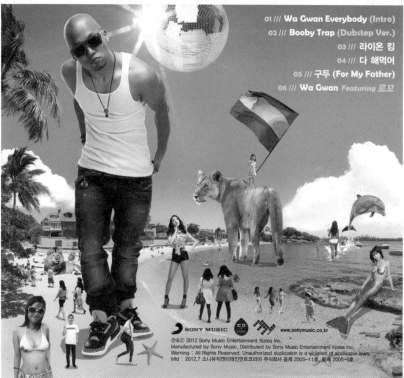

미니앨범 〈와관〉
앞표지와 뒷표지/ 2012

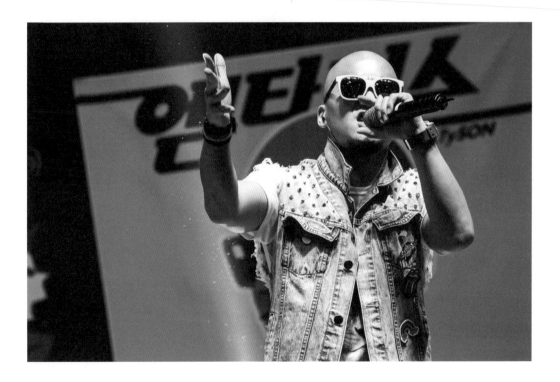

미니앨범 〈와관〉 디스크 시안들
가운데 디자인이 최종으로 채택되었다. CD의
표지 이미지로 커다란 깃발도 만들어 공연 중에
붙여두기도 하고 펄럭이며 들고다니기도 했다.

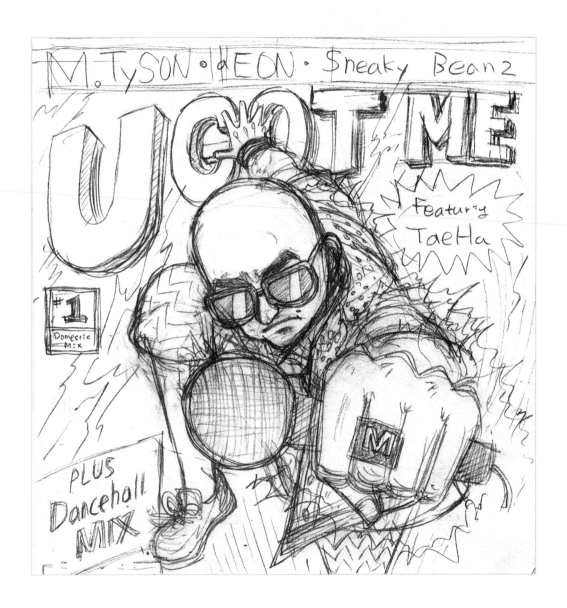

싱글 〈유 갓 미〉 커버 스케치

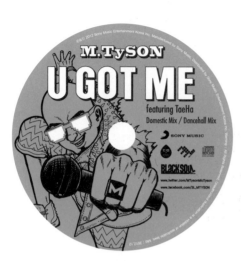

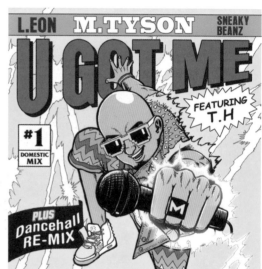

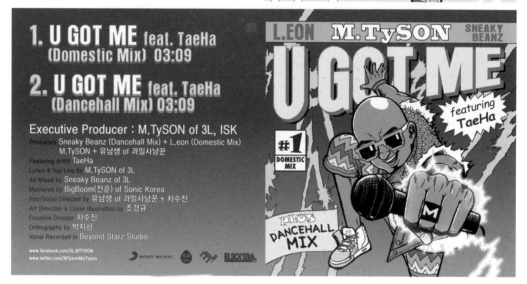

싱글 〈유 갓 미〉 디스크와 B컷
최종 표지 디자인/ 2012

싱글 〈오토매틱〉 CD 디스크와 표지/ 2013
이 곡은 강렬한 비트의 일렉트릭 음악으로 미국 CBS TV드라마
〈인텔리전스(Intelligence)〉의 삽입곡으로 사용되었다.

싱글 〈오토매틱〉 B컷

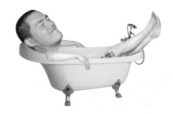

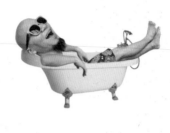

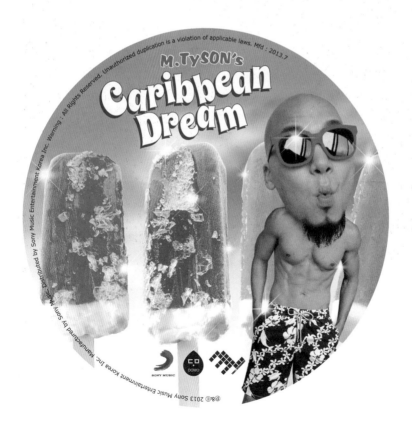

싱글 〈캐러비안 드림〉 표지용
아이디어 스케치

표지의 사진은 머리, 팔, 다리 모두
따로 찍어서 포토샵에서 합성했다.
정확하게 정해진 앵글의 사진이
필요했는데 말로 하자니 더 복잡해서
가이드용으로 일단 내 사진을 이용해
시안을 만들어 보냈다. 부끄러웠지만,
이보다 더 빠르고 정확하게 전달하는
방법이 없었으니까. 덕분에 작업은
순조로웠다. 엠타이슨이 따로따로
찍어보낸 신체 부위를
잘 따서 붙이고, 배경과 각종 사물을
넣어 시원한 콜라주가 완성되었다.
표지 아래쪽에 있는 거북이 2마리는
엠타이슨이 키우는 애들이다.

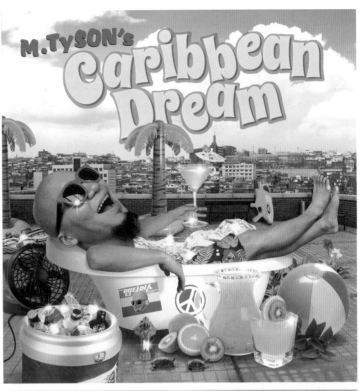

싱글 〈캐러비안 드림〉 CD 앞표지와
뒷표지/ 2013
타이포그래피 : 김대구

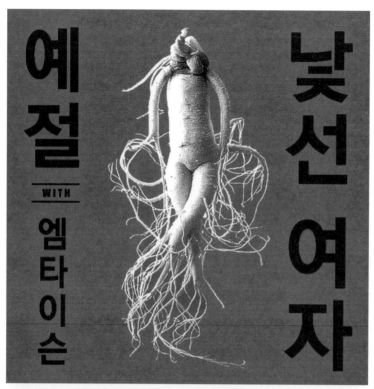

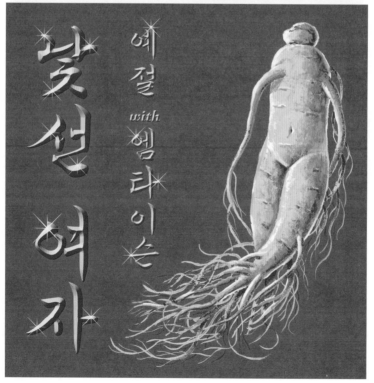

싱글 〈낯선 여자〉 CD 표지/ 2014
초기 시안과 B컷

신예 MC 예절과 함께 〈낯선 여자〉라는 재미난 제목의 곡을 만든다는 얘기를 들은 것은 어느
기분 좋은 가을날 이었다. 연남동의 태국식당에서 거하게 밥을 먹고 편의점에서 음료수를
하나씩 사들고 동네 놀이터 벤치에 앉아 햇볕을 받으며 아이디어를 주고 받던 중, 정말이지 낯선
아이디어가 떠올랐다. 인삼과 여자를 매치하는 것도 그렇지만, 힙합 앨범 표지에 인삼이라니!
생각만으로도 낯설고 두근거렸다. 딱 좋은 사진을 웹에서 찾아 시안을 만들었더니 의외로 예절과
엠타이슨 모두 OK! 그치만 사진의 해상도가 너무 낮았다. 다른 사진들은 충분히 여자스럽지
않았고, 그래서 모처럼에 붓을 들고 과슈를 이용해 그림을 그렸다. 처음엔 인삼만 그렸는데
초록색이 들어갔으면 좋겠다 하여 잎과 줄기를 추가로 그렸다.

Part
2.

초기 웹 작업들
8월의 크리스마스 / 조용한 가족
이왕표
황병기
pkm 갤러리
반달곰 티셔츠
대한항공 기내지 〈모닝캄〉
금자탑
〈선데이 아이스크림 展〉
정신
〈혼성풍 展〉
어린이 책 그림
네이버 트렌드
아시아나 항공 기내지 〈아시아나〉
컬리필름즈 Cymru Films
〈페차쿠차 나이트 서울 Vol.4〉
패트릭 바우셔 Patrick Bowsher
〈월간 판타스틱〉
국정교과서
World Culture Open WCO
두산 아트센터
순천만 국제정원박람회
2012년판 서울공식가이드북
숯불갈비 경복궁/일식 삿뽀로
크리스탈 제이드
〈domus〉 960호
로즈웰
흔적 없이 사라지는 법
롯데그룹 지도
버맥
씨네21
〈어이없게도 국수〉
이마트 도전! 하바네로 라면/짬뽕/짜장

초기 웹 작업들

스무 살 무렵이던 1993년, 첫 컴퓨터가 생겼다. 윈도우 3.1이 깔려 있었고, 마우스가 달려 있었다. 윈도우에 기본으로 들어있는 '그림판'이라는 그림 그리기 프로그램은 내 최고의 장난감이었다. 그러다가 '어도비 포토샵 2.0Adobe Photoshop 2.0'을 어디선가 구하게 되었다. 『포토샵 와우!북』이란 교재를 곁에 두고, 사진을 자르고 합성하며 여러 가지 필터를 적용하는 등 많은 시간을 보냈다. 그러다 첫 웹사이트를 만든 것은 1996년 무렵이었다. 역시, 책 한 권 사서 독학으로 뚝딱뚝딱 만들었다. 지금처럼 근사한 프로그램이 있는 것도 아니었다. 주로 메모장에서 각종 태그를 직접 입력하면서 코드를 만들었다.

홈페이지를 만들고, 그동안 끄적끄적 그려둔 그림들과 포토샵 합성 작업들을 올리기 시작했더니 잔잔한 반응이 오기 시작했다. 1997년부터는 일주일에 두어 페이지씩 만화를 연재하기도 했고, 사람들을 모아 온라인 상에서 조촐한 그룹전시회를 몇 차례 열기도 했다. 당시의 적나라한 그래픽과 폭력적인 그림들이 국민정서를 해할 우려가 크다며 정보통신윤리위원회로부터 사이트를 차단당하기도 했는데, 대한민국 인터넷 사상 국가로부터 차단 당한, 최초의 홈페이지라는 전설 같은 얘기가 아직까지도 전해진다. (문서번호: 정통윤 97-193, 1997년 11월 10일)

요즘은 블로그나 인터넷 카페 등 템플릿들이 워낙 정형화 되어 있고, 포털사이트나 언론매체, 온라인 상점들의 디자인도 대부분 같은 틀 안에서 변주된다. 웹디자인이 태동하던 90년대 후반이 기술적으로는 많이 부족했지만, 디자인은 오히려 훨씬 자유로웠다. 다양한 개인들이 자신만의 색깔을 듬뿍 담은 참신한 웹 작업을 많이 했었다. 나의 경우는 큰 이미지를 이용해서 '이미지맵'을 만들어 화면 전체를 하나의 프레임으로 쓰는걸 좋아했다. 중요한 단추를 찾기 힘들게 여기저기 일부러 숨겨두기도 했었다. 나중에 html이 발전하면서 레이어layer 기능이 추가되었고, 그야말로 신나는, 낙서가 가득한 디자인이 가능해졌다.

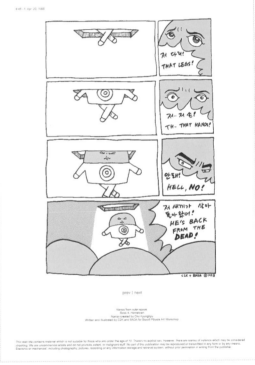

조경규 개인 홈페이지/ 1997

외계왕자 난조/ 1997
1997년 4월 1일부터 내 홈페이지를 통해 일주일에 두어 페이지씩
연재한 만화로, 비공식적인 우리나라 최초의 웹툰이었다. 46살 된
외계별 왕자인 난조라는 녀석이 주인공으로 나오는 얼토당토않는 SF
판타지였다. 심지어 해외 독자를 위해 한글/영어 2개국어로 서비스를
했다. 나름 매니아층을 형성하며 약 2년정도 5부에 걸쳐 연재하다가
조용하게 중단되었다. 2002년 치즈케익프로덕션에서 핸드폰용
육성게임으로도 만들어졌지만, 당시 난 핸드폰이 없어 실제로 이
게임을 해본 적이 없다.

피바다학생전문공작실
웹사이트/ 1998

27525.com/ 2001 27525 그룹전 : 자연의 신비/ 2001

8월의 크리스마스 / 조용한 가족
웹사이트

내 나이 24살이던 1997년, 약 1년 정도 몸담았던 '넷토크NeTalk, Inc'라는 회사는 웹사이트를 개발하고 관리하는 벤처회사였다. 주요 분야는 음악, 영화, 미술 등 문화관련이 많았었고, 당시의 모든 직원이 그랬던 것처럼 나 역시 이미지 처리와 html 코딩, 음악과 동영상 편집, 간단한 애니메이션까지 웹디자인의 전반적인 분야를 두루두루 하고 있었다. 1998년에 개봉했던 〈조용한 가족〉과 〈8월의 크리스마스〉의 공식 웹사이트 작업은 그렇게 내게로 흘러왔다. 개봉영화의 공식 웹사이트가 매우 생소했던 시절이라 파급력이 그다지 크진 않았지만, 내가 가진 모든 기술을 진정으로 쏟아 부은 작업이었다.

〈8월의 크리스마스〉는 36개 프레임으로 이뤄진 gif 애니메이션으로 인트로intro도 있었고, 〈조용한 가족〉은 네비게이션 메뉴를 좌우 양쪽에 배치시킨, 흔치 않은 구조를 가지고 있었다. 〈8월의 크리스마스〉에 출연한 배우 심은하 씨가 내 작업을 볼 것이라는 사실 하나만으로도 심하게 두근거렸던 기억이다.

〈8월의 크리스마스〉　　〈조용한 가족〉
공식 웹사이트　　　　공식 웹사이트

이왕표
명함

어릴 적부터 존경해마지 않던 프로레슬러 이왕표 님, 그분의 명함을 맡아 작업하게 된 것은 우연한 기회에서였다. '티셔츠 행동당'의 왕언니가 단체 티셔츠 제작 건으로 이왕표 님을 만나러 간다 하길래 같이 갔던 거다. 그런데 그 분을 만나 대화를 나누던 중 그 분이 마땅한 명함이 없으시다는 걸 알게 되었고, 내가 먼저 하나 만들어 드리겠다고 제안을 드렸다.

이왕표 님의 사무실은 우리 집에서 택시비로 기본요금 거리에 있었다. 그분 사무실에서의 미팅은 여러모로 놀라웠다. 생각보다 훨씬 더 거대하셨고, 의외로 무척 친절하셨으며, 섬세하고, 부드러우셨다. 어쨌든 간에 그 자리에서 나는 사진 몇 장과 친필 사인을 받았다. 디자인 작업에 쓰기 위해서라 말은 했지만, 실은 개인적으로 정말로 갖고 싶어서였다. 작업과는 별 상관도 없었지만 각종 레슬링 시합 팜플릿도 몇 권 챙겨주셔서 받아왔다.

그 사인과 사진으로 멋진 시안을 몇 가지 만들어

드렸는데 별로 맘에 안 들어 하셨다. 사진 대신 그림으로 들어가면 어떻겠냐고 하셨다. 그래서 몇 번의 작업이 더 오가는 사이, 명함의 그림은 '털보 아귀찜'의 간판 비스름하게 변해가긴 했지만, 그래도 그렇게 만들어진 명함은 본인께서 무척 맘에 들어 하셨다. 명함 디자인의 최종결정은 당연히 명함을 사용할 본인의 것이므로 바로 인쇄에 들어갔다. 인쇄는 3가지 다른 종이에 했고, 금박과 은박으로 찍어 한껏 멋을 부렸다.

명함시안 B컷

명함 최종본

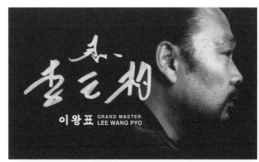
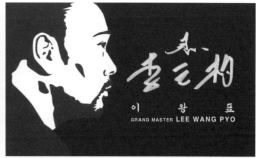
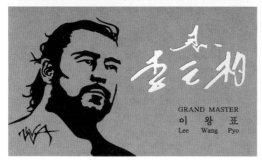
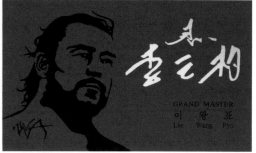
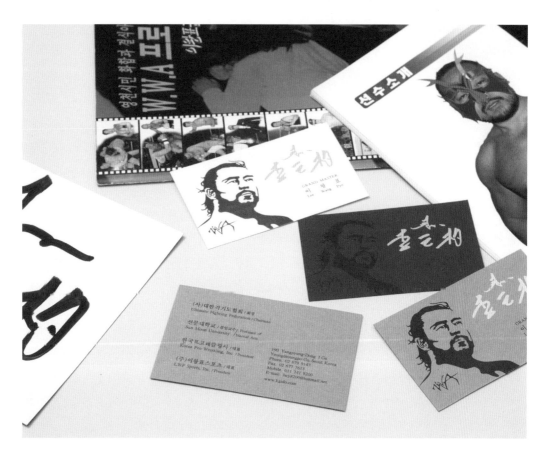

황병기
웹사이트

지인의 소개로 황병기 선생님을 만난 곳은 힐튼
호텔의 한 커피숍이었다. 국악에 대한 조예는 전
혀 없었지만, 공연으로 몇 번 접했었고 _ 솔직히
말해서 _ 무엇보다 유명한 분이셨기에 일 욕심
이 났다. 조용조용하게 말씀하시는 인상이 참 좋
았다. 규모가 큰 작업도 아니었고, 특히 사진들이
워낙 좋아서 웹사이트는 금방 모양새가 잡혔다.
그 후 서교동에 있는 작업실도 구경시켜 주시고,
홍대 앞에서 청국장도 사주셨다.

디자인 완성 후, 메인 페이지의 메뉴 아래 'design.
cho kyungkyu'라고 내 이름을 박아 넣었다. 지금
이야 워낙 겸손해서 그런 일이 없지만, 당시엔 사
회초년생이라 정말이지 동네방네 막 자랑하고
싶었다. 아무리 그래도 그렇지 메인 페이지에 디
자인 크레딧credit이라니! 정말이지 볼 때마다 쑥스
럽고 죄송스럽다.

그래도 10년이 지난 지금까지 여전히 쓰고 계신
걸로 보아 디자인이 맘에 드셨던 모양이다.

첫화면
황병기
음반
사진
자유게시판
글모음

home
byungki hwang
album
photo
review
guestbook

bkhwang.com

design. cho kyungkyu

© 2003 byungki hwang
all rights reserved

첫화면
황병기
음반
사진
자유게시판
글모음

home
byungki hwang
album
photo
review
guestbook

bkhwang.com

design. cho kyungkyu

© 2003 byungki hwang
all rights reserved

Byungki Whang is

a leading composer, performer, and scholar of Korean traditional music. Born in Seoul in 1936, he studied gayageum and composition at the National Center for Korean Traditional Performing Arts from 1951, continuing to learn traditional music while taking a degree in law at Seoul National University.

He received first prizes in the National Traditional Music Competition in 1954 and 1956, the National Music Prize in 1965, the Korean Cinema Music Award in 1973, and the prestigious Jungang Cultural Grand Prize in 1992.

In 1990 he led a group of South Korean musicians at a Music Festival for Reunification in Pyeongyang, North Korea, and was named Performing Artist of the Year by the Korean Critics' Association. Since 1974 Byung-ki Hwang has been Professor of Korean music at Ewha Woman's University, and he has also served as a visiting lecturer at the University of Washington (1965) and a visiting scholar at Harvard University (1986).

He serves on the government's Cultural Properties Preservation Committee, and in 2000 was appointed to the National Academy of Arts. Byung-ki Hwang has toured widely since 1964, performing both traditional pieces and his own compositions in major venues including New York's Carnegie Hall and Paris' Musee Guimet.

His best-known works feature the twelve-string plucked zither, gayageum, on which he is a renowned performer. Ranging in style from the evocation of traditional genres to avant-garde experimentation, a selection of these pieces is available on a series of four albums. Byung-ki Hwang has also developed and taught his own unique version of sanjo, the traditional extended solo music for gayageum.

첫화면
황병기
음반
사진
자유게시판
글모음

home
byungki hwang
album
photo
review
guestbook

bkhwang.com

design. cho kyungkyu

© 2003 byungki hwang
all rights reserved

침향무 Chimhyang-moo

1-4. 숲 Forest

5-7. 봄 Spring

8-10. 석류집 Pomegranate House

11-13. 가을 Fall

14-15. 가타도 Kara Town

16-18. 침향무 Chimhyang-moo

가야금. 황병기 Kayagum. Byungki Hwang

장구. 안혜란 Changgu. Hyeran An

장토: 국악 연주곡

pkm 갤러리
웹사이트와 리플릿

종로구 화동의 골목에 위치한 pkm 갤러리는 김형태 형의 소개로 알게 되었다. 형태 형과 가깝게 지내던 뮤지션 달파란 씨의 아내가 그곳의 큐레이터로 일하고 있었다. 홍대 앞 한 카페에서 나, 형태 형, 달파란 씨 부부 이렇게 4명이 만나 첫 미팅을 했다. 주어진 임무는 웹사이트 디자인이었다. 나 혼자서 충분히 할 수 있는 일이었다. 하지만 문제는 돈이었다. 큰돈을 받고 작업하는 첫 웹사이트라 가격책정에 대한 감이 전혀 없었다. 시세라는 걸 몰랐으니까(물론 지금도 여전히 모르긴 하지만). 게다가 당시에는 사람 얼굴을 쳐다보면서 돈 얘기를 하는 게 여간 쑥스럽지 않았다(이것 역시 지금도 그렇긴 하다). 그때 갑자기 형태 형이 선뜻 금액을 제안해 주셨다. 내가 머릿속에 생각했던 금액의 5배가 넘는 금액이었다. 그런데 그 자리에서 바로 그 금액이 수락되었다. 머리가 뻥 뚫리듯 시원한 기분이 들었다. 만약 그 자리에서 내가 경솔하게 1/5에 해당하는 금액을 불렀어도 바로 수락되었을 것이다. 생각만 해도 아찔하다.
그 이후에도 이런 자리가 되면 내가 먼저 금액을 제시하는 경우는 거의 없다. 주로 클라이언트로부터 먼저 제안을 들어본다. 그럼 보통은 내가 생각하고 있는 금액의 2배가 넘는다. 지금도 이 방법은 변함이 없다.

pkm 갤러리의 웹사이트는 모노톤으로 만들었다. 작품자체를 더 화려하게 보여주기 위한 일종의 액자라는 생각에서였다. 첫 페이지에 쓰인 갤러리 공간 사진은 아내가 찍어 주었다. 웹사이트를 론칭하고 약 3년 동안 관리도 맡아서 했다. 새로운 전시가 시작되면 새 페이지를 만들고, 과거의 전시들은 데이터를 모았다. 그러다가 인쇄물도 하게 되었다. 전시 초대장도 만들고, 간단한 도록도 만들었다. 인사동의 〈토토〉 작업을 위해 충무로와 을지로 인쇄소를 드나들던 바로 그 시절이었다.

pkm 갤러리 웹사이트

ARCO 2005 리플릿

232

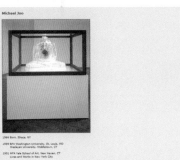

ARCO 2005
New Territories

pkm gallery

Cover
Hein-Kuhn Oh
*Han, Jin-Hee, Age 17, 27/09/2003, 2003
95 X 72 cm, Photographic Digital Print
Photography credit: the artist*

Hein-Kuhn Oh
*Born 1963
Lives Seoul, Korea*

Hein-Kuhn Oh was born in Korea and studied at Brooks Institute of Photography and Ohio University in Athens, Ohio. Girls act, his recent work, presents the artists ability as a director in a slightly different perspective. These set of works on high school girls, was strictly directed with the artists intention whereas the previous works had been rather executed unconsciously. The artists attempt in visualizing the image of high school girls by staging and manipulating the scenes are not, however recognizable to the viewers. For him, the concern for the authenticity of actual image of high school girls in meaningless. Here, he unfolds the images of a high school girl-a young female as a surface symbol constructed by Korea society. Beyond the level of methodological aspects of photography, the artist revitalizes the function of it as the tool for reading a phenomenon of his own society.

Steven Gontarski
*Epsilon I, 2002
70 x 50 x 25 cm, Fibreglass
Photography credits: Stephen White
Courtesy of Jay Jopling/White Cube (London)*

Steven Gontarski
*Born 1972
Lives London, UK*

Steven Gontarski was born in Philadelphia, studied at Brown University, Rhode Island before making the journey to London to attend Goldsmiths College, where he graduated in 1997. Gontarski received critical acclaim for the sculptures that he presented in 1998 at the Institute of Contemporary Arts as part of the exhibition Die Young Stay Pretty. The sculptures were life-size part transparent, part shiny, silver-skinned mutated figures, made from PVC stitched together by hand and filled with synthetic wadding and hair. They presented featureless, partial bodies, headless torsos, truncated and extruding limbs that seemed to meld together and part in various convoluted sexual positions.

233

반달곰 티셔츠

내가 생각해도 내가 입는 반팔 티셔츠에 대한 애정은 대단하다. 옷에는 도통 관심이 없지만, 티셔츠는 예외다. 십 수년간 모아온 수십 벌의 티셔츠는 내 옷장의 반 이상을 차지한다. 좋아하는 밴드의 로고나 그래픽도 좋고, 맛있는 음식 브랜드의 로고도 좋다. 중고도 있고, 구제품도 있다. 물론 새 것도 있지만 보통 한 번 사면 아주 오랫동안 입는다. 기분 따라 그날그날 바꿔 입고, 겨울에는 두꺼운 외투에 가려 어차피 보이지도 않지만 내게는 큰 힘을 준다.

그렇게 좋아하다 보니 기회가 될 때마다 티셔츠를 만드는 것도 좋아한다. 이 반달곰 티셔츠는 내가 반달곰을 워낙 좋아한 나머지 반달곰이 되고 싶어 직접 만들었다. 100장을 찍어서 80장은 팔고 나머지는 지인들에게 나눠 주었다. 10년이 지났지만 지금도 즐겨 입는다. 중요한 일이 있거나 동물원에 가는 날이면 반드시 챙겨 입는다.

2012년 6월 20일, 본의 아니게 3개 방송사의 9시뉴스를 장식했던 적이 있었다. 가족들과 서울대공원의 동물원을 찾은 날이었으므로 당연히 내 의상은 반달곰 티셔츠였다.

2007년 9월, 〈페차쿠차 나이트 서울 Vol.3〉 발표자로 나왔을 때도 물론 반달곰 티셔츠를 잊지 않았다.

대한항공 기내지 〈모닝캄〉
아이콘

대한항공의 기내지 〈모닝캄Morning Calm〉은 아셰트 아인스 미디어Hachette Ein*s Media라는 곳에서 만들고 있었다. 디자인하우스에서 '하나은행'의 작업을 할 때 알던 분이 퇴사해서 이곳으로 전근가셨는데, 내 생각이 나서 전화를 주신 것이다. 전화를 받을 당시 난 동네 은행에서 잔액조회를 하던 중이었는데 이렇게 중요한 일일 거라고는 생각도 못했었다.

보통 기내지의 맨 뒤쪽에는 기내 서비스에 대한 설명 섹션이 꼭 있다. 기내식, 면세품, 휴대 수화물, 의료품, 영화/음악 서비스 등에 대한 내용이 한글, 영어, 일본어 등으로 제공된다. 거기에 필요한 아이콘을 그려달라는 의뢰였다. 대한항공의 스튜어디스들이 하늘색 유니폼으로 갈아입은 2005년 6월호부터 내 아이콘들이 쓰이기 시작했고, 대략 5년여 정도 쓰였다. 사탕과 인형이 그려진 '어린이/유아 서비스'용 아이콘에는 팬더댄스를 슬쩍 끼워 넣었다.

오른쪽 페이지 일러스트레이션의 주인공은 좀 통통하게 나왔지만 가수 보아 양이다.

236

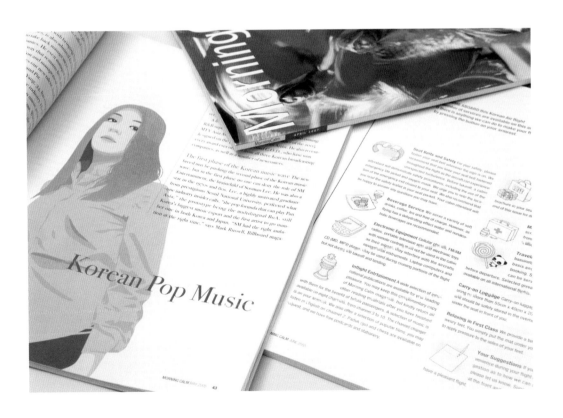

금자탑
CD 디자인과 웹사이트

제주에서 물질하다 올라온 트로트 신인가수 금자탑. 〈VJ특공대〉, 〈화제집중〉등 숱한 방송 섭외도 모두 거절하고 오로지 고속도로 휴게소용 CD 발매를 목표로 2년간 트로트계를 질주했던 그. 2005년 부산국제영화제의 영상작업의 사운드트랙 작업을 통해 알게 된 그는 매우 열정적이면서도 심히 나른한 청년이었다. 부산의 한 호텔에서

녹음한 첫 싱글앨범인 〈부산갈매기〉를 시작으로 그의 모든 싱글앨범과 정규앨범의 커버 디자인, 티셔츠, 스티커, 포스터 그리고 웹사이트의 디자인과 관리까지 모두 도맡아 했다. 2007년 봄, 미니앨범 〈러브러브 볼륨1〉의 출시와 동시에 우리의 레이더 망에서 홀연히 사라졌지만, 언젠가 다시 돌아오길 기대한다.

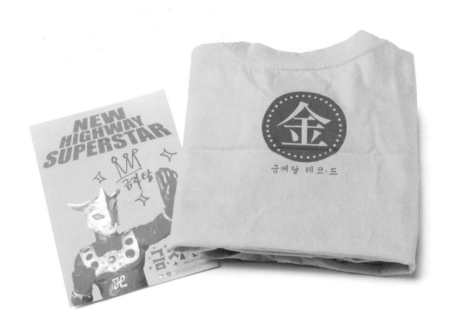

친필 사인이 담긴 금자탑 미니
포스터와 기념 티셔츠

〈금자탑 베스트 오브 2006〉 CD

금자탑 웹사이트

238

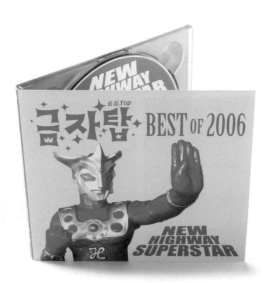

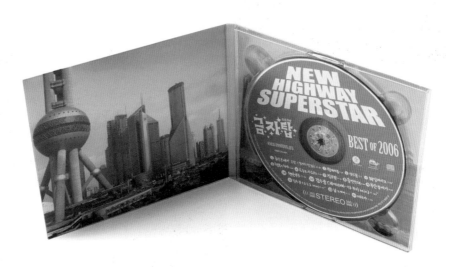

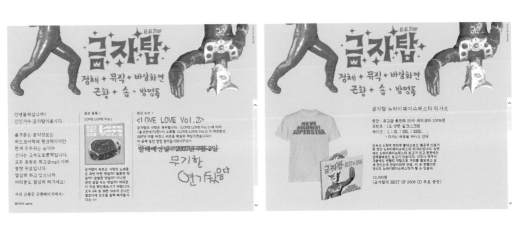

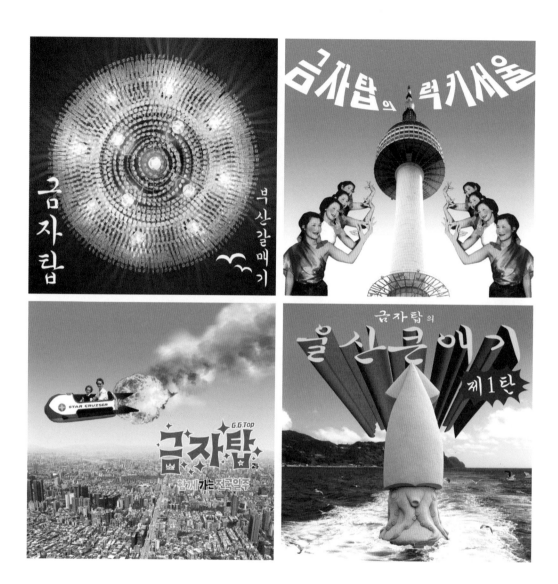

각종 금자탑 싱글앨범 표지들/ 2005~2007

〈Love Love Vol.1〉의 소고기 그림은
내가 직접 물감으로 그린 그린 것이다.

〈선데이 아이스크림 展〉
포스터

국민대학교 제로원 디자인센터의 〈선데이 아이스크림展〉의 디자인을 맡은 것은 내가 이 전시에 참여한 10명의 작가 중 한 명이기 때문이었다. 그렇다고 전시에 낼 내 그림을 메인 이미지로 쓴다는 건 말이 안되니까, 나는 전혀 다른 사람이 되어 디자인 작업에 임해야 했다. 처음엔 아이스크림 콘 모양의 10층짜리 우주정거장 그림을 그렸다. 그림은 좋았는데 그림만 봐서는 대체 무슨 전시인지 알 수가 없었다. 그래서 어떻게 하면 보완이 될까 고민하다 '큐피 인형'이 눈에 들어왔다. 첫 딸아이가 막 태어난 무렵이라 내 주변에는 인형이 제법 있었다. 전시에 출품한 작업이 디지털 작업이라 포스터는 페인팅으로 했다. 큐피가 아이스크림 콘을 들고 있는 그림은 그렇게 완성되었다. 그러나 역시나 무슨 전시인지는 전혀 알 수 없었지만, 더 이상 문제가 되지는 않았다. 그런 의심을 갖기도 전에 이미 그림이 워낙 예뻤으니까. 인쇄는 4도 옵셋에 형광핑크와 형광오렌지, 2가지 별색을 추가했다. 원본 페인팅만큼은 아니지만 인쇄도 훌륭했다.

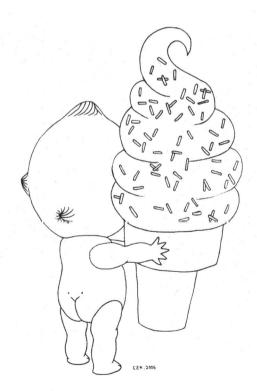

243

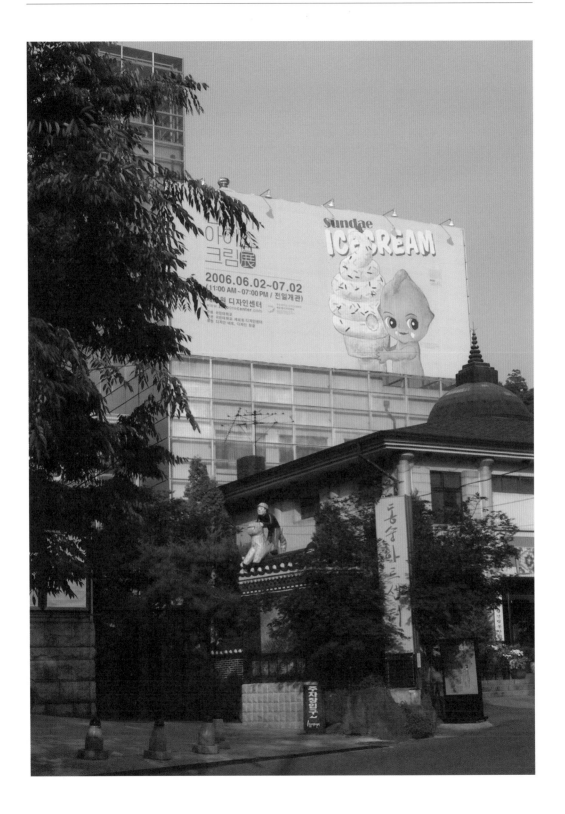

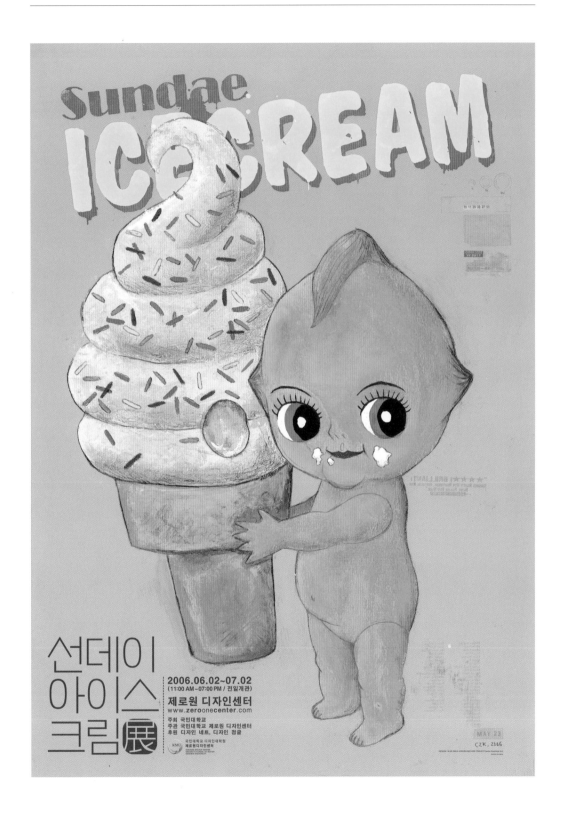

정신
명함

영수증을 모으는 정신을 처음 만난 건 재익이 형을 통해서였다. 광고 카피도 쓰고 디자인도 하고 한다지만 내게 정신은 아직도 영수증을 모으는 사람으로 기억되어 있다. 영수증을 모아서 스물 다섯 살에 『정신과 영수증』이라는 책도 냈다. 딱 봐도 심상치 않은 책이었다. 정신을 다시 만난 건 그로부터 3년 후인 〈선데이 아이스크림展〉을 통해서였다. 정신은 전시에 참여한 아티스트들을 한 명 한 명 만나 인터뷰하여 글을 썼다. 나도 역시 인터뷰를 당했고, 그 답례로 명함을 만들어주었다. 종이는 하얗고 보슬보슬한 모조지 계열의 '카드랜드 CL-360'을 사용했고, 인쇄는 을지로 국보사에서 마스터로 했다. 내가 원했던 것보다 잉크 색이 좀 파랗게 나왔지만, 그것은 내가 컬러칩을 들고 직접 가지 않고, 그냥 이메일로 주문을 넣었기 때문이었다. 모니터 상의 컬러는 늘 변하기 마련이니까. 그래도 내가 지금껏 작업한 수많은 명함 작업 중 개인적으로 가장 좋아하는 명함이다.

이 책을 준비하면서 실로 오랜만에 _ 8년 만인

가? _ 정신에게 이메일을 보냈다. 명함에 들어간 개인정보가 그대로 노출되는걸 원치 않으면 전화번호나 이메일 주소를 바꿔서 책에 싣겠다는 내용이었다. 그런데 웬걸? 이 책을 구해서 읽을 사람들은 모두 착한 사람들일 거라며 오히려 새로 바뀐 전화번호와 주소로 변경해서 넣자고 하더라. 그래서 나도 어차피 새로 만들 거라면 제대로 명함을 다시 만들어 주겠노라 했고, 한 3년 만에 을지로 국보사를 찾아 갔다. 사장님은 뵐 수 없었지만 사모님이 반갑게 맞이해주셨다. 직접 갔기 때문이겠지만, 컬러도 훌륭하게 잘 나왔다. 이럴 땐 정말, 디자이너 하길 참 잘했다는 생각이 든다. 고맙다, 정신!

두 장의 명함 중 오른쪽이 최근의 것이다.

246

JUNG SIN

303-20
ITAEWON 2 DONG
YONGSANGU SEOUL

MOBILEPHONE 017
 261
 6462

SHOPPINGBAG@NAVER.COM

HAVE A NICE DAY!

JUNG SIN

258-240
ITAEWON 2 DONG
YONGSANGU SEOUL

MOBILEPHONE 010
 4655
 6462

SHOPPINGBAG@NAVER.COM

HAVE A NICE DAY!

〈혼성풍 展〉
포스터

우리나라에서 태어나 예술을 한다면, 한 번쯤은 예술의 전당에서 전시를 해 봐야 한다고 늘 생각하던 차였다. 그러던 어느 날, 예술의 전당에 계신 큐레이터 한 분에게 전화가 왔다. 그 전화를 받고 얼마나 놀랐던지! 인도와 한국의 젊은 작가 30명이 함께하는 전시로 〈혼성풍〉이라는 제목의 전시였다. 그 뒤 참여 작가로 선정되어 출품작을 준비하고 있는데, 전시를 두어 달 앞두고 다시 전화가 왔다. 이번엔 포스터 디자인 의뢰 건이었다. 〈선데이 아이스크림展〉때와 마찬가지로 내 출품 작업은 디지털 작업이었고, 포스터는 페인팅이 좋겠다 싶었다. 인도 신부와 한국 신랑이 코끼리를 타고 노랑 벽돌 길을 걷는 그림을 그렸다. 늘 그렇듯, 아주 두꺼운 판지에 과슈Gouache를 사용해 그렸다. 넓은 부분은 손가락으로 칠하고, 세밀한 부분들은 붓을 사용했다.

나의 취향이기도 하고 버릇이기도 한데, 난 그림이든 사진이든 이미지가 가득한 작업이 좋다. 그래서 내 작업은 보통들 말하는 '세련되었다'는 느낌과는 거리가 멀다. 폰트로만 디자인을 하거

나 여백이 넉넉한 작업도 의뢰인이 원하기만 한다면 물론 할 수는 있다. 그렇지만 내가 먼저 하진 않는다. 어쩌면 내가 부족한 부분을 메우기 위해 뭔가 더 열심히 하는 걸지도 모르고, 작업비로 받는 돈에 대한 보답을 눈에 확 보여지도록 하기 위함인지도 모른다. 또는 어차피 4도로 인쇄 하는 거, 종이에 빈 공간을 남겨두기가 아까워서 일 수도 있다. 아니면 그냥 이런 작업하면서 두런두런 시간 보내기를 좋아하는 걸 수도 있고.

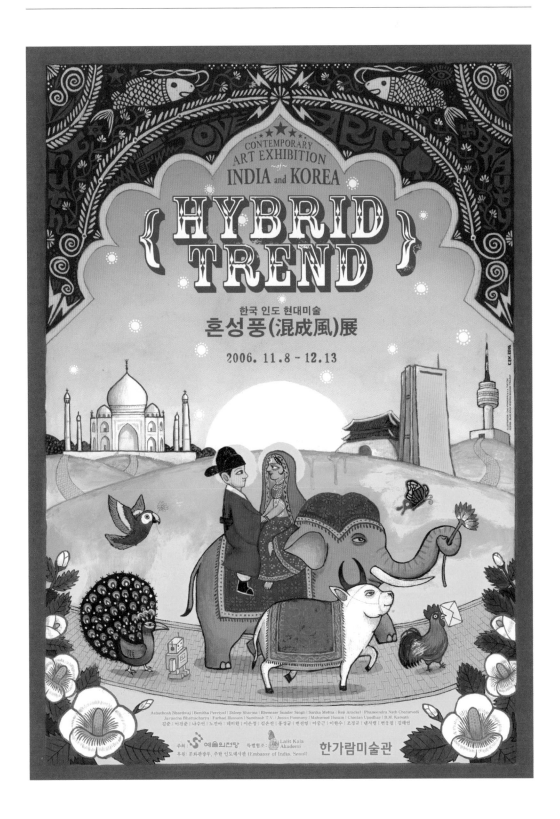

어린이 책 그림

어린이들이 보는 책에 그림을 그리기 시작한 것
은 결혼 후의 일이다. 생계를 위해서이기도 했지
만, 무엇보다 미래에 아이가 태어나면 보여줄 아
빠의 책을 만들겠다는 생각이 먼저였다. 게다가
아이들이 보는 책들의 주제는 대부분 내가 어린
시절부터 좋아하는 것들이기도 했다. 과학, 세계
지리, 공룡, 역사, 여행, 직업 등등 말이다.

그런데 아이들이 태어나고 막상 내가 그린 어린
이 책을 그다지 좋아하지 않는다는 걸 알았을 때
살짝 충격을 받았다. 그렇다고 포기할 아빠가 아
니다. 아이들이 유치원을 다닐 때까지는 미취학
아동용 그림책을 주로 그렸고, 초등학생이 된 이
후부터는 그림책을 끊고 초등학생 이상이 볼 책
들만 그리고 있다. 중학생들이 되고 나면, 초등학
생용 책은 안 그리게 될지도 모르겠다.

『지도로 만나는 세계 친구들』 표지 B컷,
김세원 글, 뜨인돌/ 2004

『귀신 잡는 방구탐정』 표지, 고재현 글,
창비/ 2009

『옛날 옛적 지구에는...』 내지, 윤소영 글,
웅진주니어/ 2007

『다같이 돌자 동네 한바퀴』 표지,
이명랑 글, 주니어 김영사/ 2012

『부글부글 시큼시큼 했다 변했어』
표지, 김희정 글, 웅진 주니어/ 2012

『열려라 남대문 학교』 내지, 문영미 글,
창비/ 2013

『주니어 대학 : 의학 편』 표지,　　『열두 살 백용기의 게임 회사 정복기』　　『수학이 살아있다』 표지와 띠지,　　『막난할미와 로봇곰 덜덜』 표지,
예병일 글, 비룡소/ 2013　　내지, 이송현 글, 비룡소/ 2014　　최수일, 박일 글, 비아북/ 2014　　안오일 글, 뜨인돌/ 2014

네이버 트렌드
아이콘과 일러스트레이션

지금도 만들고 있는지 모르겠지만, 네이버에서는 『네이버 트렌드』라는 소책자를 매달 만들었었다. 실시간 검색어를 활자로 옮겨 놓아 초고속으로 흐르는 인터넷 세상을 종이에 기록하는, 아주 의미 있는 작업이었다. 다양한 분야의 실시간 검색어를 정리하는 페이지에 아이콘 작업을 내가 맡아서 했었고, 책의 기획과 디자인은 '안그라픽스'에서 했었다.

당시 작업 과정은 대략 이렇다. 마우스커서를 만드는 프로그램_ 임팩트 소프트웨어Impact Software의 마이크로엔젤로Microangelo라는 소프트웨어를 주로 사용했다 _ 에서 32x32 픽셀 사이즈의 작업판에 한 픽셀 한 픽셀 펜툴로 그림을 그린다. gif 형식으로 저장된 그림을 포토샵으로 불러들여 컬러 모드를 인덱스 컬러indexed color로 변환시켜 3색으로 고정시킨다. 그리고는 얼추 10배 내지 20배로 이미지를 확대시킨다. 그렇게 하면 실제 픽셀은 20배가 되었지만 비트맵 파일이기 때문에 그림의 각은 90도로 정확하게 살아있다. 이걸 어도비 스트림라인adobe streamline에서 불러들여 벡터이미지

vector image로 변환한 다음 일러스트레이터 포맷으로 다시 저장한다. 일러스트레이터로 다시 열어 색깔을 지정하면 완성!

〈애완〉 검색어 순위 아이콘
2007년 6월호

전화기/ 2007년 10월호

〈가수〉 검색어 순위 아이콘
2007년 6월호

〈중고〉검색어 순위 아이콘
2007년 7월호

〈가격비교〉검색어 순위
아이콘/ 2007년 8월호

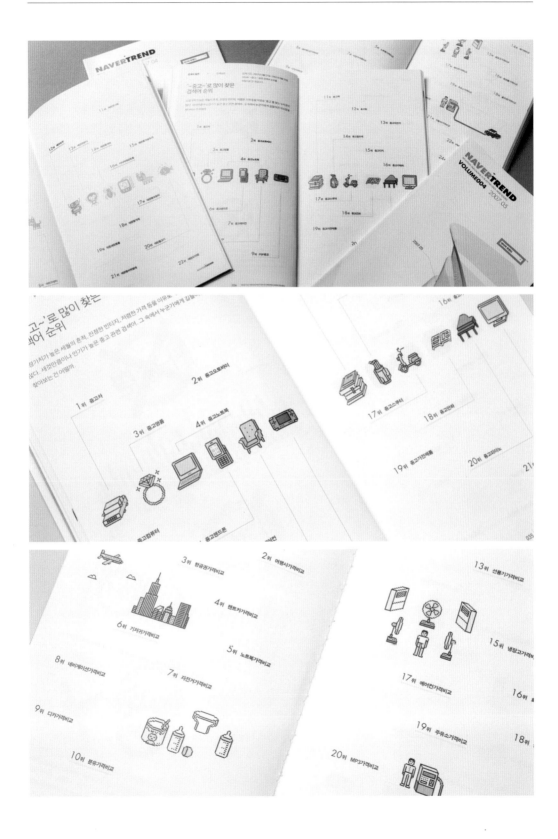

아시아나 항공 기내지 〈아시아나〉
아이콘

안그라픽스에서는 2004년 〈대우건설〉 사외보를 시작으로 최근의 〈한화 리조트〉까지 여러 가지 작업을 같이 해왔다. 간단한 일러스트레이션에서부터 좀 큰 규모의 야심 찬 프로젝트도 더러 있었다. 아시아나 항공의 기내지 〈아시아나Asiana〉에 쓰일 지도와 아이콘 작업은 두 가지를 모두 포함한 경우였다. 〈아시아나〉에는 항공 노선이 들어가는 지도와 함께 서울관광지도가 들어간다. 그 서울 지도 위에 올라가는 관광명소 아이콘을 만들자는 의뢰가 들어왔다. 당시의 아이콘은 입체에 그림자까지 있었는데, 그걸 평면으로 눌러 납작하게 아이콘화 하자는 게 취지였다. 열과 성을 다해 20여 개의 아이콘을 완성했지만, 결국 채택되지 않았다. 그냥 기존의 것을 그대로 쓰기로 결정이 된 모양이었다. 아쉬웠지만 내가 할 수 있는 일은 아무것도 없었다. 1년 후, 〈아시아나〉의 기사와 함께 나가는 지도 작업을 맡게 되어 다소 갈증은 풀리긴 했지만 그때까지도 서울관광지도는 그대로였다.

그 후, 5년 정도의 시간이 흐른 뒤 우연한 기회에 〈아시아나〉를 접했는데, 웬걸! 누군가 새로 아이콘 작업을 했더라. 게다가 그 아이콘들은 납작하게 누른 내 아이콘들과 매우 비슷했다. 의아하기도 하고 속상하기도 했지만, 나중에 서울시에서 만든 더 큰 지도 작업에 참여하게 되어 그 때 풀지 못했던 갈증은 이제 완전히 풀렸다.

〈상하이 지도〉/ 2007년 9월호

〈베를린 지도〉/ 2007년 6월호

컴리필름즈 Cymru Films
웹사이트와 명함

윌리엄 팔리 아저씨의 웹사이트를 보고 '홀딱' 사랑에 빠졌다며 자신들의 웹사이트를 의뢰하는 이메일이 날아왔다. 샌프란시스코에 있는 영화 프로덕션이었는데 다큐멘터리와 상업영화, 저예산 독립영화, TV 광고 등 다양한 분야를 오가는 회사였다. 〈스타워즈 에피소드1〉, 〈헐크〉, 〈엑스맨3〉 등 샌프란시스코에서 작업한 영화들의 프로덕션에 참여하기도 했단다. 주저할 이유가 없었다. 팔리 아저씨와 때와 마찬가지로 전화 한 통 없이 이메일로만 의견을 주고 받으며 작업을 진행했다. 일단 포토샵에서 기본 프레임을 만들고, 수락이 되면 이미지를 뜨고 html로 변환해 온라인 상에서 확인할 수 있도록 웹사이트를 업로드했다. 아무래도 밤과 낮이 반대다 보니 시간은 무지하게 오래 걸렸지만, 충분히 생각할 시간이 있어서 작업은 단단했다.

얼마 전에는 명함이 필요하다 하시길래 만들어드렸다. 을지로 국보사에서 마스터 인쇄하고 적박을 찍었다. EMS 국제 배송비를 감안하더라도 우리나라에서 인쇄하는 게 저렴하기도 하거니와, 인쇄는 역시 을지로만한 데가 없지 않나 싶어서였다. 샌프란시스코에서 온 대답을 보면 정말 그런 거 같다.

컴리필름즈 웹사이트 마지막 이미지에서 Mr.T와 함께 브이자를 그리며 웃는 이가 바로 나와 메일을 주고 받은 프랭크 아저씨다.

컴리필름즈 명함/ 2012

CYMRU FILMS

MAILING ADDRESS
1370 SANCHEZ STREET,
SAN FRANCISCO, CA 94131

TELEPHONE
415-641-1166

web design > blue ninja vending machine project

FIDDLES ON FIRE DEMO [ORDER | PLAY]
This feature length film explores the exploding popularity of fiddle music by following eight contemporary fiddlers whose excellence in their tradition-based fiddle styles has inspired audiences the world over. Fiddlers representing diverse and evolved traditions come together in a musical convergence, breathing life into lost fiddle tunes and swapping stories. Commentary by folklorists is intercut with musicians' personal narratives, historical footage, and archival photographs to plumb the meaning and magic of the modern fiddle revival.

MYSTERY OF THE LAST TSAR [ORDER | PLAY]
The fate of Nicholas II, the last Tsar of Russia, has been shrouded in mystery since 1918. Recent analysis of the skeletal remains and notes from the leader of the execution squad may provide the answers at last. This 78 minute film was licensed by The Discovery Channel where it was nominated for a CableACE Award. Produced by Frank Simeone. Directed and edited by Victoria Lewis.

LIVE WATER [ORDER | PLAY]
This award-winning documentary explores water dowsing and follows the top dowsers in America as they attend a national dowsing convention and look for water in the dry hills of northern California. Produced by Frank Simeone. Directed and edited by Victoria Lewis.

THE BOX SHOW [ORDER | PLAY]
A collective of artists at this Pt. Reyes Station, California, create an extraordinary exhibit that provides funds for their community. Experience "box show fever" as this film provides a rare glimpse of artists, who include the model-making wizards of George Lucas, designing boxes that dazzle your senses. This Film is a work-in-progress that is seeking completion funds. Produced, directed and edited by Victoria Lewis.

LOUIE BLUIE [ORDER | PLAY]
Featuring Howard Armstrong and Ted Bogan in the last black string band. These raconteurs and legendary musicians take us through a musical history that includes rare performances with "Banjo" Ikey Robinson and Yank Rachell in Chicago. This feature length documentary had a national PBS broadcast and played in 25 cities across the country. Associate produced by Frank Simeone. Edited by Victoria Lewis.

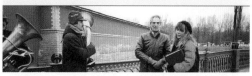

MYSTERY OF LAST TSAR
By Karen Weiner

Video Networks

Mystery of the Last Tsar began in 1991, when Victoria Lewis of Cymru Films traveled to the remote town of Ekaterinburg where the skeletal remains of the last tsar of Russia were believed to have been found in 1979. Lewis had previously viewed a tape, which had been smuggled out of Germany during the Soviet era, showing the excavated bones of Nicholas II and his family. "As soon as I saw the tape," said Lewis, "I knew that I wanted to do this project." The video showed the ex-KGB officer who had risked his life to locate the bones. "He looked directly into the camera and asked that someone tell the story." A year of historic research only furthered her resolve to document the unraveling of a 75-year-old mystery. In the years since then, the collapse of the Soviet Union has unleashed a flood of new evidence indicating that the bones really are the remains of the Romanovs.

The investigative documentary, which is produced by Frank Simeone, includes interviews with DNA and forensic experts as well as rare archival footage of the last tsar and his family. Archivists, with access to the diaries of Yakov Yurovsky, who led the execution squad, also help to decipher the mysterious disappearance and brutal murders of the last imperial family.

Mystery of the Last Tsar was shot on 16mm film and is being cut in BAVC's Avid Suites. Principal editors Eric Ladanburg and Gary Weinberg are now in their fourth month of editing and expect to be finished by March. Several TV venues have already

The Mystery of the Last Tsar

MYSTERY OF THE LAST TSAR (At the Roxie)

This satisfying documentary about the events surrounding the death and mysterious disappearance of the Russian royal family

Frank Simeone with Mr T filming Hatachi commercial

〈페차쿠차 나이트 서울 Vol.4〉
포스터

〈페차쿠차 나이트 서울〉의 전통은 이전 회 발표자 중 한 명이 다음 회의 포스터를 디자인하는 것이었다. 나로 말하자면, 반달곰 티셔츠를 입고 3회 발표자로 참여해 20가지 작업 이미지를 20초씩 보여주며 7분 여간 좌중을 휘어잡았었다. 4회 행사의 일정이 잡히고 본부로부터 전화가 왔다. 당연히 조경규 씨가 4회 포스터를 맡아주셔야 하지 않겠느냐고 말이다.

애초의 아이디어는 〈선데이 아이스크림展〉의 큐피 포스터의 속편이었다. 대신 이번엔 내가 참여하는 게 아니니 나의 주특기인 디지털합성으로 만들어보기로 했다. 돌 지난 딸아이가 가지고 있던 인형 중 하나를 골라 홍대 앞, 어느 스튜디오에서 만 원인가 주고 인형을 촬영했다. 집에서 찍을 수도 있었지만, 조명부터 해상도까지 최고로 하고 싶어서였다. 종로에서 찍은 길거리 사진을 좌우대칭으로 붙여 풍경을 만들고 여러 가지 요소를 합성했다. 제목과 약도와 텍스트를 넣고 보니 무척 아름다웠다. 보통, 작업이 잘 나오면 다음날 아침에 일어나 제일 먼저 열어보고 흐뭇해하곤 하는데, 이 작업 역시 한참 동안 쳐다봤던 기억이 난다.

그렇지만 지금 봐도 이 포스터 이미지의 의미는 전혀 모르겠다.

4회 행사 때 직접 가진 못했지만 지금 보면 참여자에 흥미로운 분들이 많다. 후에 나와 인연을 맺게 된 건축가 조민석 소장님과 무용가 안은미 선생님도 계시다. 행사가 굉장히 멋졌었다는 얘기는 나중에 전해 들었다.

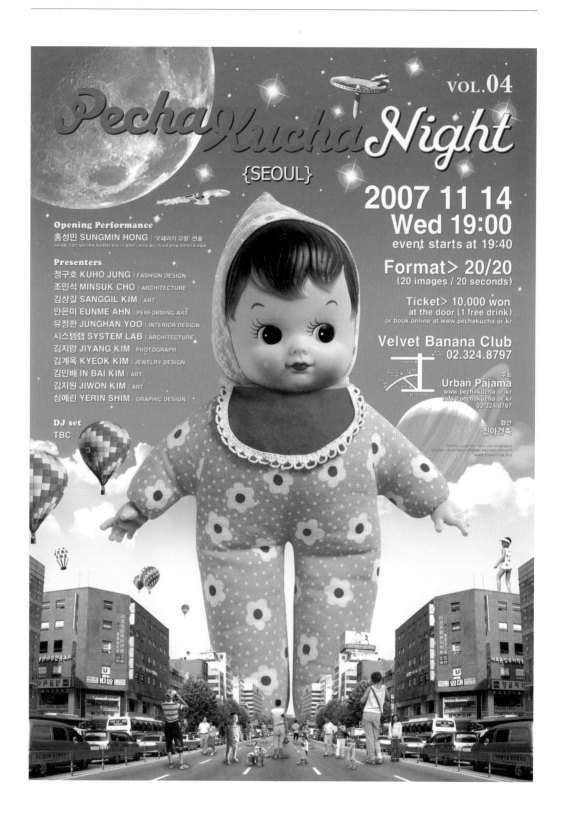

패트릭 바우셔 Patrick Bowsher
CD 디자인

윌리엄 팔리 아저씨의 영화 〈of men and angels〉
의 음악을 맡았던 패트릭 바우셔로부터 이메일
을 받았다. 자신의 재즈 밴드가 앨범을 준비하는
데 CD 커버 디자인작업을 해줄 수 있겠냐는 내
용이었다. 윌리엄 팔리 아저씨의 DVD 커버 디
자인 작업을 보고 연락처를 얻어 메일을 보낸 거
같았다. 음원과 텍스트를 받고, 노을 지는 금문교
사진도 받아 작업을 시작했다. 사진의 분위기가
좋아 디자인을 할 것도 없었다.

CD 제작비 견적을 대략 내어 보내주었더니 아
예 서울에서 찍어서 보내달라고 했다. 금자탑과
의 작업으로 제작경험이 있어서 다행이었다. 디
지팩이 아닌 주얼 케이스jewel case로 만들어 박스 채
로 미국에 보냈다. 주얼 케이스가 깨지질 않길 간
절히 빌면서. 잘 받았다는 답을 듣긴 했지만, 두
번째 CD 커버 디자인 작업을 할 때는 파일을 받
아 미국에서 제작한 걸로 미루어보아 주얼 케이
스가 적잖이 깨졌던 것 같다.

The Ramp 〈Exchange〉 CD 표지와 내지
내지에 쓰인 도시의 전경은 아내가 찍은 사진이다.

Patrick Bowsher 〈Film Music Vol.1〉 CD 표지

264

the ramp exchange

01. rezo *
02. sun & moon
03. a cat in the coloseum
04. anna
05. song in 5 *
06. riding with ron
07. the TL

patrick bowsher - guitar
eric kuehnl - bass
brian carmody - drums

recorded at sony studios, san francisco
produced by the ramp
mixed by patrick bowsher
mastered by patrick bowsher and eric kuehnl

front photography : dan heller
inside photography : hyunsun bang
design : blue ninja vending machine project

www.myspace.com/rampjazz www.rampjazz.com www.chameleonmusic.com

chameleon music
PHONE 415-282-2927

here's a postcard of where we are now. a live recording, fleeting moments of doing, hearing, confusion, synchronicity. an exchange of views. a vertical exchange and a linear one too. it all happens at the same time and we just try to stay with it. though we made this album for the future a connection to the past is always there. jazz is personal.

the ramp's journey began in 2000 and many have thrown down with me these last 7 years - big thanks for the unique contribution and enthusiasm of every member, guest and collaborator that's come on board for the ride. it certainly couldn't have been for the money...?

love,
patrick

november 2007

patrick bowsher ○ film music vol 1

01. Good Morning San Francisco (Of Men And Angels) 3:22
02. Underwater (South Africa's Great Sardine Run) 2:09
03. Judgement 4:06
04. Cape Town (South Africa's Great Sardine Run) 2:08
05. Minute Of Life 2:32
06. Dom And Bella (Come Fly With Me Nude) 1:01
07. I'm A One Man Show (Come Fly With Me Nude) 2:06
08. Leaving For LA (Come Fly With Me Nude) 1:45
09. Carl's Theme (Knight In Glass Armor) 1:50
10. Fabrication 5:42
11. Detention (High School Ripped Me A New One) 2:53
12. Mike And Maria (Of Men And Angels) 1:51
13. Return To The Carpark (Favors) 1:04
14. Wily O'reilly (Of Men And Angels) 1:58
15. Rome From The Air (Michaelangelo's Rome) 1:59

16. The Fight (Inside the Actor's Head) 1:29
17. There are 9 (The Stories) 0:57
18. The Mirror (Vanilla) 3:14
19. Title Sequence (Favors) 0:28
20. Friends (Favors) 0:57
21. Credit Suite (Favors) 2:28
22. A Late One - 207 Blues 3:58
23. Mr. Nice Guy 1:01
24. Broken Glass (Vanilla) 1:41
25. By the Fire (Vanilla) 5:20
26. For Richer or Psorer 1:53
27. Credits (Miles out and Houzs Overdue) 1:09

produced and mixed by patrick bowsher
mastered by patrick bowsher

chameleon music
PHONE 415-282-2927

〈월간 판타스틱〉 일러스트레이션

판타지, SF, 호러, 미스터리 매거진을 표방한 〈월간 판타스틱〉은 굉장히 멋진 잡지였다. 내가 〈팬더댄스와 함께하는 추리극장 : 밤만주와 처절한 복수〉를 이 지면을 통해 발표했기 때문만은 아니다. 11호 표지 작업을 의뢰 받아 근사하게 완성했기 때문만은 더더욱 아니고. 어찌되었건 〈월간 판타스틱〉과 함께한 작업의 결과물은 언제나 내 능력 이상의 것들임에는 분명했다. 수백 개의 사진을 따고 합성하는 일은 분명 체력적으로 고된 일이다. 하지만 하나하나 맞춰 가며 새로운 세상을 만드는 짜릿함은 그 고단함을 훨씬 뛰어 넘고도 충분히 남았다. 여기 있는 작업들은 그 쾌감의 극한을 맛 보여준 장본인들이다. 작업시간은 하나당 최소한 3박 4일은 걸렸다.

〈국내 과학소설 출판 산업, 한계와 희망을 이야기하다〉
2008년 2월호, vol,10

〈국내 과학소설 출판 산업, 한계와 희망을 이야기하다〉 2008년 3월호, vol.11
디지털 콜라주의 작업 순서는 이렇다. 우선 배경으로 쓰일 이미지를 결정한다. 큰 요소들을 먼저
배치한다. 작은 요소들을 하나씩 잘라다 붙인다. 불꽃이나 연기 같은 특수효과 요소들도 넣고,
모두 다 자리를 잡고나면 마지막으로 그림자를 넣는다.

2008년 3월호 표지

국정교과서
그림과 만화

꿈만 같은 일이었다. 내 그림이 국정교과서에 들어가다니 말이다. 그동안 작업했던 몇몇 어린이 책의 반응이 좋았는지 의뢰가 들어왔고, 흡사 007의 영화 한 장면과도 같은 철통보안 속에서 작업은 진행되었다. 대학교의 교수님과 중학교 선생님들로 이루어진 6명의 집필진이 어느 호텔에서 숙식을 하며 글을 쓰고 있다는 소문도 들렸다. 교육과학기술부에서 하는 최종 심사일이 다가오면서 긴장은 점점 고조되었다. 나야 뭐 그냥 집에서 작업했으니 별 다를 게 없긴 했지만.

2007년 가을부터 1년에 한 학년씩, 총 3년간 작업했고, 중학교 1학년 초판은 2009년 3월부터 전국의 중학교에서 사용되었다. 내지 디자인을 맡았던 AGI의 담당 디자이너 분이 팬더댄스의 팬이셔서, 교과서 중간중간에 팬더댄스를 넣어주시기도 했다. 숨어있는 팬더댄스를 발견한 어린 독자들이 반가운 마음에 종종 팬레터를 보내오기도 한다. 그럴 땐 아무리 바빠도 답장은 꼬박꼬박 모두 해준다.

책 디자인 : AGI

World Culture Open^{WCO}

내가 아내와 두 아이 _ 당시 각각 25개월과 9개월 _ 를 데리고 베이징에 이사간 것은 2008년 6월의 어느 날이었다. 처음에는 1년 예정으로 간 것이었는데 지내다 보니 3년이 되었다. 표면적으로는 중화요리 식도락 만화인 『차이니즈 봉봉클럽3 - 베이징』편을 취재하고 완성하기 위한 것이었지만, 사실 나는 월드컬처오픈(WCO)이라는 비영리단체에 크리에이티브 디렉터라는 직책으로 스카우트 된 것이었다. WCO는 당시, 전 세계 문화인들을 모아 베이징에서 큰 문화축제를 준비하고 있었다. 창의적인 작업도 많았지만 기획서, 공문서 등 기존에 내가 접하지 못했던 분야의 작업도 많았다. 물론 다양한 분야에서 작업을 해온 경험이 큰 도움이 되었다. 크고 작은 여러 행사들을 진행하며 중국의 하늘만큼이나 넓은 세계를 체험할 수 있었다.

3년간 중국에 머물면서 한국에서의 일들은 급속히 줄어들었다. 그나마 정기적으로 해오던 몇 가지 일들도 정리되었다. 남는 시간에 틈틈이 만화를 그리며 보냈다. 『오무라이스 잼잼』이 탄생한 것도 이 시기였고, '미디어 다음'에 첫 웹툰을 연재한 것도 중국에서였다.

중국에서의 생활을 마치고 한국에 돌아왔을 때 나는 처음부터 다시 시작했다. 떨리고 불안했지만 다행히 금방 자리를 잡을 수 있었다.

〈2009 Beijing WCO Friends Forum〉
관련 인쇄물들

274

2009 北京 WCO 世界友好文化论坛

2009
BEIJING
WCO
FRIENDS
FORUM

{ PLANTING SEEDS OF CULTURAL HARMONY }

WCO ❀
WORLD CULTURE OPEN

2009 BEIJING WCO FRIENDS FORUM

[PLANTING SEEDS OF CULTURAL HARMONY]

DECEMBER 16 - 18, 2009 BEIJING, CHINA

Thursday, December 17, 2009

OPEN FORUM : *Promoting Cultural Diversity and Creative Cross-cultural Interaction*
{ DRESS CODE : SEMI-FORMAL }

WORLD CULTURE OPEN ❀
COORDINATION COMMITTEE SECRETARY

秘书长
郑己烈

北京市朝阳区建国路郎家园8号
尚8创意产业园 A座305室
电话 010-6581-5856,5876
传真 010-6581-1196
手机 135-2170-8686
E-mail: kiyulchung@wcochina.org
http://www.worldcultureopen.org

PRESS

LILLIAN YU

WCO-NA1001303
VALID THRU 12/31/2011

WORLD CULTURE OPEN ❀

PRESS

KYUNGKYU CHO

WCO-AP2082306
VALID THRU 12/31/2011

WORLD CULTURE OPEN ❀

Certificate of Acknowledgement

This is to acknowledge that

LEE, Gaseul

participated as a volunteer interpreter for **1** day

in the 2009 Beijing WCO Friends Forum,

an international forum for intercultural exchange,

held on December 16-18th, 2009.

December 21, 2009

WCO ❀
WORLD CULTURE OPEN

2009 BEIJING WCO GALA CONCERT

WORLD CULTURE OPEN

CCTV-4 中华情节目现场录制
(RECORDING 'LIVE' CONCERT by CCTV-4)

亚洲文化交流之夜文艺演出

和谐亚洲, 和谐世界
Harmonious Asia, Harmonious World

时间: 2009年12月18日 星期五 晚上7：00
Friday, December 18, 2009 at 7:00 PM

地点: 鑫海锦江大酒店 国际会议中心
北京市东城区金宝街61号
International Conference Center (Xinhai Jinjiang Hotel)
No. 61 Jinbao Street, Dong Cheng District, Beijing

Tel: 134 3909 7887 (英文/English) / 136 9129 6400 (中文/Chinese)

主办单位:
中国人权发展基金会
World Culture Open(WCO)
和谐中国大型活动组织委员会

Organized by
China Foundation for Human Rights Development
World Culture Open(WCO)
Unity China Organizing Committee

2009 北京 WCO 世界友好文化论坛
2009 BEIJING WCO FRIENDS FORUM

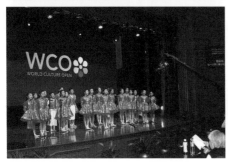

한자어 '화(和)'의 형상을 활용해 만든 다양한 핀버튼. 세 가지 크기로
총 10개의 디자인을 만들었다 종이로 된 표지 안에 넣어 배포되었다.

두산 아트센터
공연 인쇄제작물

2011년 봄, 안은미 선생님의 〈조상님께 바치는 댄스〉 공연을 두산 아트센터 연강홀에서 한 후, 그 인연으로 이곳 공연 몇몇의 디자인 작업을 맡아 했다. 소극장에서 하는 연극이 주를 이루었다. 연극은 내게 생소한 장르였다. 볼 기회도 거의 없었고, 거리에 나붙어 있던 포스터를 빼고는 디자인을 본 적도 별로 없었다. 다행히 내가 맡은 연극들이 규모가 작고 자기색깔이 짙은 작품 위주였기 때문에 나도 부담 없이 재미있게 작업할 수 있었다.

순서는, 일단 포스터를 만들고, 추가된 자료와 이미지로 리플릿을 만들어 홍보를 시작한다. 각종 배너와 옥외광고, 지면광고들을 인쇄소에 넘기고 나면 마지막으로 프로그램 북을 만든다. 여러 가지 내용을 담게 되는 프로그램 북은 보통 시간에 쫓겨 작업하게 되는데, 심지어는 공연 날 아침에 인쇄 제작물이 나온 적도 있었다.

안은미 선생님과도 그렇지만, 난 공연물 디자인을 할 때 미리 스태프나 출연자를 만나거나 하지 않는다. 연습이나 리허설을 찾지도 않고, 어떤 회의에도 참석해 본 적이 없다. 그냥 온라인으로 받은 글과 사진을 보면서 방향을 잡고 극장 홍보담당자와 전화를 주고 받으며 답을 찾는다. 그리고 공연이 시작되면 순전히 관객의 입장에서 비로소 극장을 찾는다. 작업하는 동안 숱하게 보았던 출연자들의 낯익은 얼굴이 무대에 오르면, 반갑기 이를 데 없다.

〈디 오써〉
팀 크라우치 작, 김동현 연출/ 2011
메인 포스터는 포스트-잇 모양의 정사각형으로 만들었고 프로그램 책도 미국에서 쓰는 노트북의 형식으로 제작했다. 손글씨와 핏자국, 커피잔 자국, 투명 테이프 등 다양한 효과를 종이 안에 담았다. 흰종이에 일반적인 4도 인쇄를 한 것뿐이었지만 제법 효과가 좋았다. 포스터에 찍힌 지문은 모두 내 지문들이다.

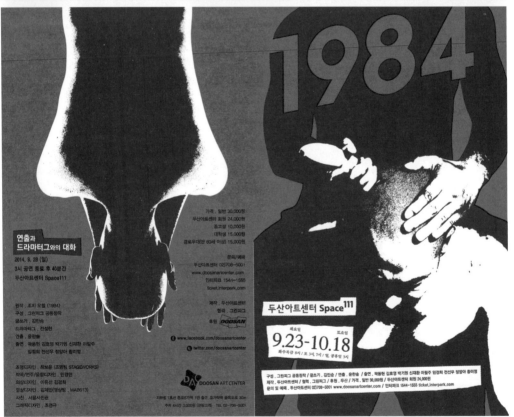

〈양태석 솔로 드럼 : DRUM? QUEST〉
전단/ 2011

〈카메라를 봐주시겠습니까?〉
배너, 모함메드 알 아타르 작,
오마르 아부 사다 연출/ 2012

〈1984〉 전단, 조지 오웰 원작,
윤한솔 연출/ 2014

〈나는 나의 아내다〉 전단, 더그 라이트 작,
강량원 연출/ 2013

〈엔론〉 프로그램북, 포스터, 전단
루시 프레블 작, 이수인 연출/ 2014

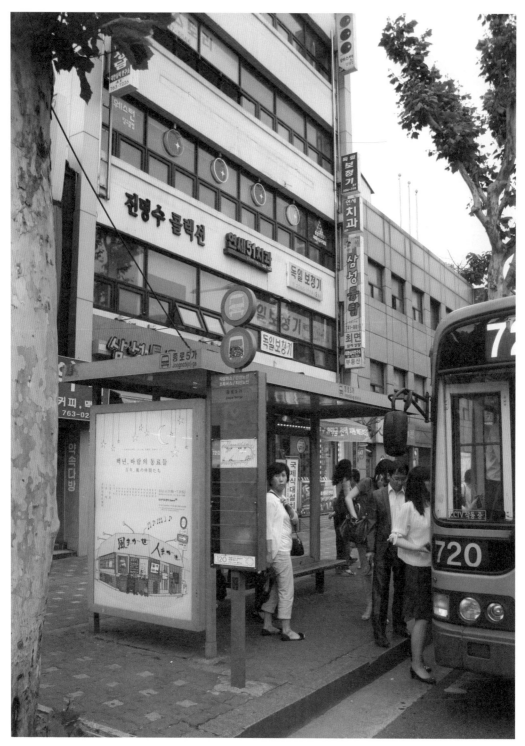

〈백년, 바람의 동료들〉 옥외광고,
조박 작, 김수진 연출/ 2011

순천만 국제정원박람회
인쇄 제작물

솔직히 말해 그전엔 순천이 어디에 있는지도 몰랐다. 순창고추장의 '순창'인가도 싶었다. 그렇게 나는 2011년 한여름에 이정열 씨와 함께 여수행 비행기에 올랐다. 순천에 도착해 순천만 국제정원박람회를 준비하는 조직위원회 분들과 만나 이야기를 나누었다. 장어구이와 꼬막을 대접받고 순천만 일대와 시내를 둘러본 후 순천 시장님을 만났다.
'오케이! 순천이 참 멋진 곳이란 건 알겠다. 근데 정원박람회는 대체 또 뭔가?'

순천과 인연을 맺게 된 건 강익중 선생님 덕분이었다. 박람회의 하이라이트라 할 만한 '꿈의 다리'라는 거대한 작업을 준비하고 계시면서 박람회의 여러 가지 디자인 작업을 할 사람으로 날 소개해 주신 거다. 로고와 마스코트, 엠블럼 등은 이미 만들어져 있었다. 간단한 포스터부터 국내외용 리플릿과 각종 광고, 부스용 설치벽, 현수막, 도로 이정표 등 작업이 줄줄이 이어졌다. 내가 여태껏 관여한 작업 중 규모로는 가장 큰 작업이었지만, 여느 작업과 마찬가지로 모두 내 방안에서 나 혼자서 만들었다. 마스코트의 표정이나 포즈가 좀 부족하다 싶어, 내가 직접 다시 그리기도 했고, 몇몇 개는 추가로 아예 만들어내기도 했다. 과거의 경력을 살려 말놀이판도 하나 만들었다.

그런데 박람회 개회를 10여 개월 남긴 시점에 순천시장님이 바뀌면서 조직위원회의 임원들도 많이 바뀌었고, 거짓말처럼 갑자기 연락이 딱 끊겼다. 개회를 2주 앞두고 어린이용 부채를 하나 급하게 만들어주긴 했지만, 실제 박람회장 안에 내 디자인은 하나도 없었다.

그래도 순천을 생각하면 선들선들한 바람이 느껴지며 기분이 좋아진다.

순천 시내 곳곳에 남아있던 나의 흔적.

서교동 집에서 만들어 이메일로 순천에
보낸 버스 광고를 우리집 앞 마을버스에서
만났다. 정말 깜짝 놀랐다.

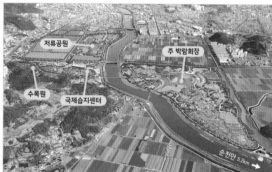

박람회를 알리는 각종 사전
홍보물들

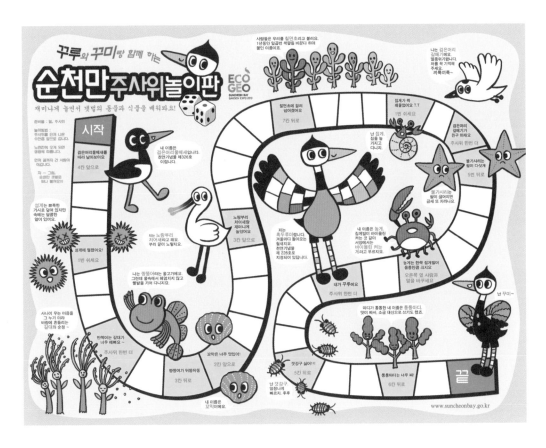

어린이용 부채는 박람회장 내에서 만날 수 있던
나의 유일한 작업이었다. 모든 그림은 내가 다시
그린 것이다. 〈순천만주사위놀이판〉, 이것 역시
과거의 내 말판놀이 경력을 살려 만든 것. 순천만에
살고 있는 다양한 생명체들이 등장한다.

2012년판 서울공식가이드북
아이콘

〈아시아나〉의 서울 지도를 보고 내게 작업 의뢰가 들어왔다. 서울시에서 제작하는 서울관광지도에 건물 아이콘을 그리는 작업이었다. 듣자 하니, 서울시에서는 이제껏 비틀맵^{beetle mpa}의 지도 이미지를 그대로 빌려와 사용했단다. 그 한계를 느끼고 이번에 처음으로 직접 지도를 만들기로 했다고 한다. 물론 〈아시아나〉의 서울지도는 내가 한 게 아니었지만, 이번 일은 절대 포기할 수 없었다. 〈아시아나〉의 지도 아이콘처럼 납작하게 눌린 이미지를 원했고, 다행히 그건 내가 전문이었다.

총 62개의 관광명소가 선정되었고, 약 2개월간 작업이 진행되었다. 결과물은 가이드북과 접는 지도 2가지였다. 한글, 영어, 중국어 2종, 일본어 등 총 5가지 언어로 제작되어 2011년 12월부터 인천공항과 서울의 관광안내소에서 배포되기 시작했다. 초판 인쇄가 40만부라고 전해 들었다. 정말이지 깜짝 놀랐다.

가이드북의 표지와 내지 디자인은 '수목원'이 맡았다.

〈2012년판 서울공식 가이드북〉 표지
디자인 : 수목원

서울 시내와 인천공항의 관광안내소에 진열된
가이드북을 만나는 것은 즐거운 일이었다.

숯불갈비 경복궁/일식 삿뽀로
일러스트레이션

〈오무라이스 잼잼〉이라는 웹툰을 연재하면서 나는, 나도 모르는 사이에 '음식 그림을 잘 그리는 사람'으로 되어 있었다. 잡지나 단행본에 요리에 관한 그림을 그리는 일이 많아졌고, 음식 관련 사업하는 분들도 종종 연락을 주셨다. 본격적으로 식당에서 쓰일 그림을 처음 부탁한 곳은 숯불갈비코스를 내는 '경복궁'과 일식코스요리점 '삿뽀로'를 운영하는 엔타스였다. 어른들이 많이 찾는 곳이니만큼 만화 같은 그림이 아닌 점잖은 그림을 원했고, 난 그려본 적은 없었지만 한번 해보겠다고 했다. 물론 이미 맛있는 갈비를 원 없이 대접받은 후였다.

4B 연필과 0.5mm 샤프로 세밀화를 그렸다. 생각한 대로 예쁘게 잘 나왔다. 근데 소고기의 마블링 marbling을 표현하기가 적절치 않았다. 좀 더 자연스런 마블링 표현법을 위해 고민하다 지우개로 답을 찾았다. 지우개를 연필심처럼 뾰족하게 깎아 연필로 선을 긋듯 고기 그림 위를 '삭삭' 지우고나니 근사한 마블링이 완성되었다. 심히 만족스러웠다.

크리스탈 제이드
일러스트레이션

『차이니즈 봉봉클럽3-베이징』편의 단행본 초판에 BBQ꿀소스 찐빵을 무료로 주는 쿠폰을 넣었는데 싱가포르에 본점을 둔 차이니즈 레스토랑 '크리스탈 제이드'와의 인연은 거기서부터 시작되었다. 메뉴판이나 배너용 그림을 그려보자는 얘기가 오갔지만, 딱히 이거다 싶은 게 없었다. 메뉴판에는 역시 예쁜 음식 사진이 들어가야 제맛이니까. 그러다가 테이블매트를 만들자는 의견이 나왔다. '소롱포' 먹는 법을 그림으로 보여주자면서 말이다. 그림이 완성되자 테이블매트 외에 메뉴판에도 들어가게 되었다.

몇 달 후, '크리스탈 제이드 핫팟 레스토랑'이 오픈 중이라며 좀 더 큰 작업 의뢰가 왔다. 그림의 가짓수가 많기도 했지만, 정말 문자 그대로 '큰' 그림이었다. 오픈 홍보용 대형 현수막이었으니까. 난 보통, A4 사이즈의 스케치북에 그림을 그린다. 그림 그리기도 편하거니와 스캐너의 최대 사이즈가 A4 크기니까. 좀 더 큰 그림이라면 2장에 나눠서 그리기도 하고.
하지만 좌우비율이 정확해야 할 핫팟 냄비를 2장

에 나눠 그릴 수는 없었다. 큰 스케치북을 구입해 냄비를 그리고 고기와 야채를 잔뜩 쌓아 한 장씩 더 그렸다. 그걸 1200dpi로 나눠서 스캔하면서 거대한 그림을 만들어 나갔다. 현수막 그림임에도 원본이 300dpi였다.

〈핫팟 레스토랑〉 리플릿용 일러스트레이션 B컷.
처음 핫팟 레스토랑의 리플릿용 그림을 의뢰받았을 때 난
중국종이공예가 머리를 스쳤다. 개인적으로 워낙 좋아하기도
하거니와 매우 중국스럽고 충분히 정보를 전달할 수 있을거라
생각했다. 색깔도 빨간색이니 핫팟의 이미지와 잘 맞을 것
같았다. 채택되진 않았지만, 작업하는 동안 재밌었으니 됐다.

〈핫팟 레스토랑〉 리플릿용 일러스트레이션 스케치

〈라미엔 샤오롱바오〉 테이블매트

〈핫팟 레스토랑〉 테이블매트

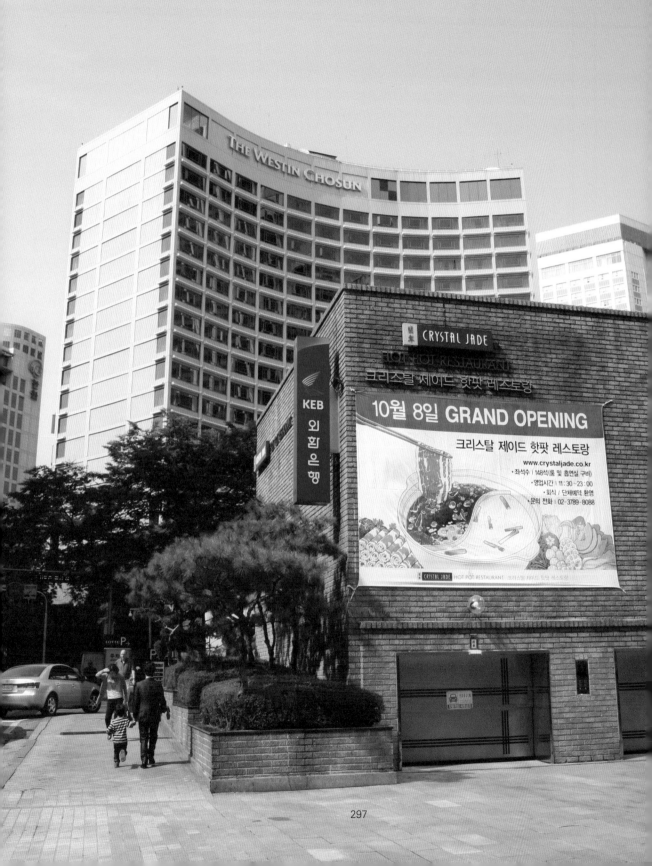

〈domus〉 960호
표지 일러스트레이션

2012년 6월 7일, 야밤에 전화가 한 통 걸려 왔다. 밤에 내게 전화를 걸어올 사람은 안은미 선생님 말고는 없는데, 번호가 도통 모르는 숫자였다. 게다가 그 숫자가 얼마나 길고도 묘한지 심히 수상했다. 받을까 말까 고민하다 일단 받았다. 남자분이 뭐라고 말씀하시는 것 같은데 통화감이 멀었다. 자세히 들어보니 건축가 조민석 소장님이셨고, 지금 이탈리아에 계시다더라. 그러면서 무슨 외국 잡지에 표지 그림이 하나 필요한데 해줄 수 있겠냐고 물으셨다. 100여 년 전통을 가진 건축잡지 〈도무스domus〉의 표지작업은 그렇게, 대뜸 내 손에 들어왔다.

조민석 소장님과 나의 관계를 짧게 요약하자면 대략 이렇다. 우선 강익중 선생님과 조민석 소장님은 2010년 상하이 엑스포 한국관을 같이 만드셨다. 그때 내 얘기를 전해 들으셨고, 『차이니즈 봉봉클럽』을 전해 받으셔서 가지고 계시다고 들었다. 그런가 하면 안은미 선생님과도 오랜 친구로, 안은미 선생님의 디자인 작업을 통해 나에 대해 알고 계셨다고 하셨다. 2011년, 광주디자인 비엔날레에 안은미 선생님의 전시를 준비하면서 조민석 소장님을 처음 뵈었다. 조민석 소장님은 그 전시의 수석 큐레이터로 계셨었다.

〈도무스〉 960호의 머리기사가 조민석 소장님에 대한 것이어서, 기사와 관련된 표지를 생각하다가 편집부와 내린 결론이 _왜인지는 잘 모르겠지만_ '만화'였단다(그 순간 조민석 소장님이 바로 전화할 유일한 만화가가 바로 조경규였던 것이다). 그리고 사고로 안타깝게 세상을 떠난 독일 건축가이자 자신의 친구인 마티아스 릭Matthias Rick에게 이 표지를 바치고 싶다고 하셨다.

간단한 콘셉트 스케치를 일단 이메일로 전달받고 구상에 들어갔다. 뭐가 뭔지 하나도 모르겠더라. 몇 번의 스케치가 이메일로 오갔고, 마티아스 릭이 우리나라에 지은 오픈하우스의 이미지와 즐거운 동네 사람들로 이루어진 그림의 윤곽이 완성되었다. 밑그림은 여러 장의 A4용지에 나누어 그려서 포토샵으로 짜맞추었다. 컬러톤은 『차이니즈 봉봉클럽』과 똑같았다. 아닌 게 아니라 이 그림 안에는 내 만화의 주인공들이 모두 들어

있다. 마티아스 릭의 오른쪽과 왼쪽에는 『차이니즈 봉봉클럽』의 멤버들이 둘러싸고 있고, 저 멀리 풍경 속에는 『오무라이스 잼잼』의 우리 가족 4명이 여기저기서 놀고 있다. 960호는 7, 8월 합본호로, 내 만화의 주인공들은 아무도 모르는 사이에 두 달 동안 전 세계 서점의 가판대에 올려져 있었다.

조민석 소장님이 보내주신 스케치. 처음에 이걸 받고는 어리둥절했다. 하지만 최종물과 비교해 보면 이 스케치가 얼마나 정교하게 배치되어 있는지 알 수 있다. 잡지 제호, 병풍같이 펼쳐진 배경의 아파트 단지, 그 아래 나무집과 메인 인물, 바닥에 자전거와 설계도 등 신기하리만치 똑같다.

너무 아동물 같다며 거절당했다. 좀 더 〈차이니즈 봉봉클럽〉 표지처럼 해달라는 주문을 받고 실은 더 힘이 났다.

2차 스케치와 펜 선이 완성된 시점의 모습.

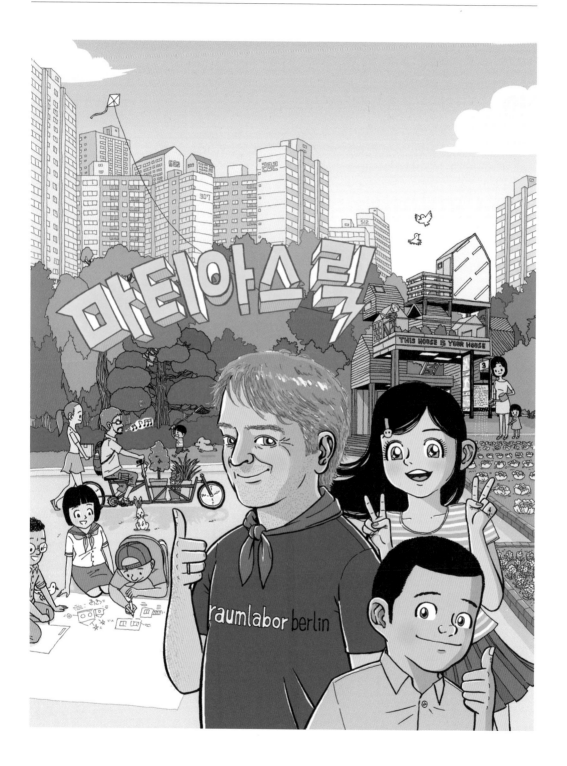

로즈웰
로고와 라벨디자인

오랫동안 알아온 지인 한 분이 아웃도어 브랜드
를 하나 만들자며 우리 동네에 찾아왔다. 신촌 전
화국 위에 있는 비즈니스 센터에 노트북과 빵을
잔뜩 들고 가서 바로 작업을 시작했다. 그분이 잡
아온 콘셉트는 정확했다. 브랜드의 이름은 로스
웰Roswell. 로고는 미스터리 하면서도 진취적일 것.
아, 그리고 외국 브랜드처럼 로고를 만들 것!

그렇게 2시간 동안 같이 머리를 굴리며 만든 게
바로 이 로고다. 얼마나 근사하고 맘에 들었는지
말로 형용할 길이 없었다. 지금 봐도 멋지다.

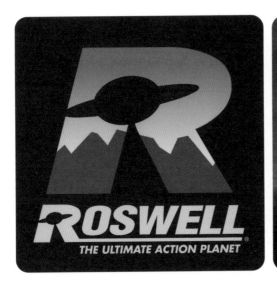

바람을 가르며 질주하다.
덤불을 헤치며 전진하다.
물결의 저항에 대항하다.
중력의 법칙을 거스르다.
정상을 향하여 걷고 또 걷다.

이 모든 것은,
미지의 세계를 경험하려는 지치지 않는 열망.
나의 한계를 확인하려는 멈추지 않는 갈증.

투쟁과 도전.
일상에 지친 내가 아닌 또 다른 나의 살아 숨쉬는 감각과 본능.
진정한 나를 찾는 지칠 줄 모르는 탐험이 오늘도 계속된다.

고정관념의 틀을 깨고, 터부의 벽을 넘어, 금기의 울타리를 부수는,
나만의 존.재.이.유.

그것이 바로 *ROSWELL* 의 정신.

ROSWELL 이 개발하여 선보이는 **ZERO-G.** (Zero Gravity) 시리즈는
중력의 법칙을 거스르는 *ROSWELL* 의 초성냥 루또(飛토) 제품군으로서,
분야 최고의 전문가들이 선별한 최상급 구즈다운/덕다운을 사용합니다.
90% 이상 솔털 충전이 주는 놀라운 보온력과 복원력, 경량감과 터치감.
ROSWELL 의 포커스는 오직 귀하의 베스트 퍼포먼스에 맞춰져 있습니다.

흔적 없이 사라지는 법
표지 일러스트레이션

어느 날, 대학로를 걷고 있는데 '씨네21 북스'의 전민희 씨로부터 전화를 받았다. 급하게 책 표지가 필요한데 3일 안에 되겠느냐고. 전민희 씨가 누구냐 하면, 김송은 씨의 뒤를 이어 내 만화책을 만들어 주는 고마운 편집자다(참고로 김송은 씨는 현재 편집장이 되었다). 평소에 늘 침착하고 꼼꼼하여 서두르는 법이 없는 _그래서 종종 나를 몹시 조바심 타게 만드는_ 민희 씨가 급하다고 하면 그건 정말로 급한 거다. 무슨 책인지 묻지도 않고 하겠다고 했다.

집에 와보니 이메일이 도착해 있었다. 책의 제목은 이름하여 『흔적 없이 사라지는 법』. 잠적, 삭제, 조작, 디지털 정보 왜곡의 대가이신 분이 쓰셨단다. 신용카드 및 개인정보 노출, 스토킹, 신원도용 등으로 골머리를 앓고 있는 현대인들이 과거의 흔적으로부터 홀연히 사라지는 방법을 구체적으로 제시하는 묘한 책이었다. 침대에 드러누워 고민을 하다 투명인간이 떠올랐다. 그것도 하얀 붕대를 얼굴에 둘둘 감은 H.G. 웰스Herbert George Wells의 오리지널 투명인간이!

그림은 3일 안에 완성되었지만, 미국에 있는 원저작자 _아마도 잠적해 있지 않나 싶은데_ 에게 승락을 받기까지 시간이 걸려 출판은 3개월쯤 후에나 이뤄졌다.

러프한 스케치와 컬러 스터디

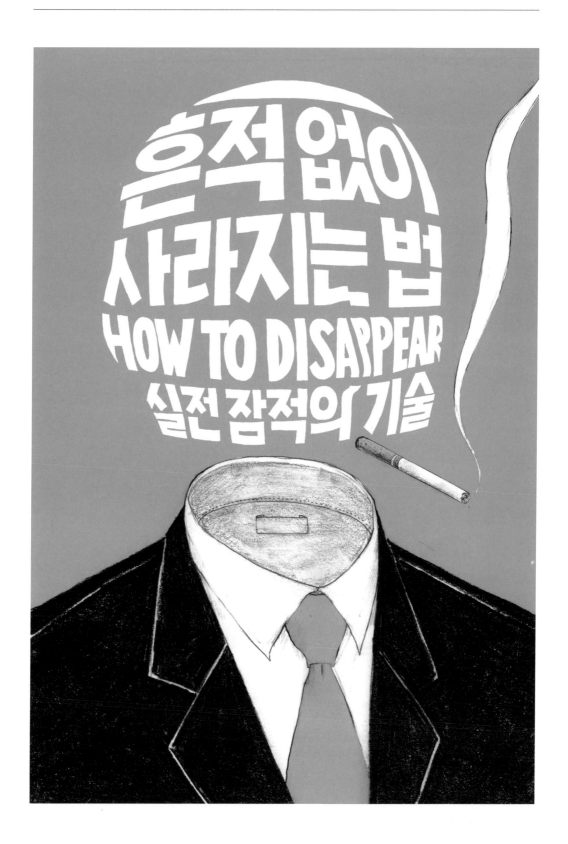

롯데그룹 지도
아이콘

서울시 관광지도의 디자인을 진행했던 '수목원'에서 연락이 왔다. 롯데에서 중국인 관광객을 위한 지도를 의뢰해 왔다고 했다. 서울, 부산, 제주 등지에 있는 롯데계열의 백화점, 호텔, 면세점, 놀이공원 등이 주로 필요한 아이콘들이었고, 그 외에 몇몇 관광지용 아이콘도 원했다. 한 번 했던 작업인데다가 지난 번의 경험으로 이 아이콘의 장단점을 확실히 파악한 후라 결과물은 훨씬 더 좋았다.

작업 방식은 대략 이렇다. 일단 전체구조를 알 수 있는 사진을 구한다. 한 장의 사진으로 어려우면 여러 장을 겹쳐 큰 청사진을 만든다. 포토샵에서 사진을 불러들이고, 그 위에 라인툴Line tool을 이용해 선을 긋는다. 완성된 선은 일러스트레이션으로 불러 들여 벡터이미지로 변환한다. 솔직히 머리를 쓰는 작업은 아니다. 다만 오랜 시간 공을 들여야 하는 단순작업이다. 이럴 땐 좋은 음악이 작업에 큰 도움이 된다.

인쇄는 중국에서 했고, 아마 배포도 중국에서 주로 하는 모양이다. 우리나라에선 아무리 찾아도 보이지 않았다.

디자인 : 수목원

버맥
로고와 메뉴디자인

『오무라이스 잼잼』의 독자 중에는 음식과 관련하여 종사하는 분들이 적지 않다. 요리사나 식품 회사 다니는 분들로부터 종종 응원의 메시지를 받기도 한다. 레스토랑의 창업을 준비하는 분들이 작업을 의뢰해 오면, 간단한 일러스트레이션부터 간판이나 메뉴판처럼 구체적인 디자인을 해주기도 했다. 그런데 '버맥'의 경우는 좀 달랐다. 로고부터 시작해서 가게의 모든 디자인을 내게 맡겨 주었다. 평소 땐 느끼지 못했던 책임감도 있었지만, 그보다는 두근거림이 훨씬 더 컸다.

몇 가지 아이디어 스케치가 오갔고, 햄버거 모양의 로고와 수학 공식 같은 로고가 완성되었다. 자동차 모양의 가게 외관에 어울리는 메뉴판도 만들었다. 가게를 오픈 하게 되어 찾아가보니 보기에 아주 좋았다. 온 가족이 햄버거와 감자튀김을 잔뜩 얻어 먹었다. 햄버거도 물론 맛이 좋았지만, 사장님이 직접 생감자를 손질해서 튀겨낸 감자튀김은 정말 맛있더라.

연필로 그린 스케치와 사인펜으로 그린 컬러 스터디 버전을 보면 '버거+맥주'로 되어 있다. 가게 이름이 '버맥'인 것도 그런 이유이다. 최종본에서는 '버거+감자튀김+음료수'로 바꾸었다.
가게는 서울 상일동에 있다.

닭갈비 버거
청양고추 듬뿍 특제 핫소스에
하룻동안 숙성시킨 매콤한 닭가슴살을
통째로 넣었다!

까르보나라 버거
우유와 샌크림으로 만든 풍부한 크림소스와
닭가슴살의 고소하고 부드러운 조화 !

양념갈비 버거
달콤한 간장풍미의 특제 소스에 재워둔
숯불 양념돼지갈비의 맛과 향이 그대로!

매운양념갈비 버거
청양고추 듬뿍 특제 핫소스에 하룻동안 숙성시킨
매콤한 돼지고기를 통째로 넣었다!

돈가스 버거
두툼한 돼지고기를 바삭바삭하게
튀겨낸 돈가스를 버거 안에
호쾌하게 넣었다!

버거 단품 / 5.500

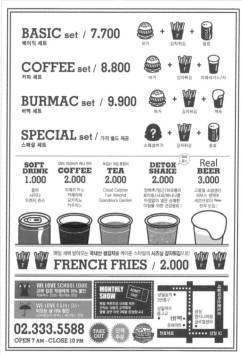

BASIC set / 7.700
베이직 세트 — 버거 + 감자튀김 + 음료

COFFEE set / 8.800
커피 세트 — 버거 + 감자튀김 + 아메리카노/차

BURMAC set / 9.900
버맥 세트 — 버거 + 감자튀김 + 맥주

SPECIAL set / 가격 별도 제공
스페셜 세트 — 스페셜버거 + 감자튀김 + 음료

SOFT DRINK 1.000	COFFEE 2.000	TEA 2.000	DETOX SHAKE 2.000	Real BEER 3.000
콜라 사이다 오렌지 쥬스	아메리카노 카페라떼 모카라떼 카푸치노	Cloud Catcher Fair Almond Grandma's Garden	양배추/당근/브로콜리 토마토/사과/바나나를 아침잠이 별로 상쾌한 아침을 위한 건강쉐이크 !	고품질 소량생산 하우스 생맥주 세븐브로이 전국 도입!

FRENCH FRIES / 2.000
매일 새벽 받아오는 국내산 생감자를 케이준 스타일의 시즈닝 감자튀김으로!

WE LOVE SCHOOL LOOK
교복 입은 학생에게 10% 할인

WE LOVE RAINY DAY
비오는 날 10% 할인

MONTHLY SHOW
ADMIT ONE

02.333.5588
OPEN 7 AM - CLOSE 10 PM
TAKE OUT / 단체주문

씨네21
일러스트레이션

어느 날, 내 전화기가 울리길래 봤더니 '신두영'이라는 이름이 떴다. 김송은 씨와 함께 〈팝툰〉을 만들며 『차이니즈 봉봉클럽』 취재 때 늘 따라오던, 무뚝뚝한 경상도 남자가 신두영 씨였다. 〈팝툰〉 폐간 후 '씨네21'로 옮겨가서 결혼도 하고 잘 지낸다는 소식은 들어왔다. 평소에 〈씨네21〉을 보다가 재미나게 본 기사 밑에 그의 이름이 있으면 괜히 혼자 웃기도 했었고. 그런 두영 씨에게서 전화가 온 것이다. 〈팝툰〉에 있을 시절에도 전화 통화는 한 번도 해본 적 없던 그에게서 말이다. 아니 그보다, '내가 언제 두영 씨의 번호를 저장해 두었던 거지?'라는 생각이 머리를 스칠 무렵, 간단한 인사 후에 본격적인 의뢰가 시작되었다.

여름철 영화광들을 위한 B무비 가이드 기획기사를 준비 중인데, 2페이지 펼침으로 도비라^{title page} 그림을 그려달라는 얘기였다. 여러 가지 일로 꽤 복잡하던 때였지만, 생각도 안하고 'OK' 했다. B무비의 각종 캐릭터를 맘껏 그릴 수 있다는 것도 큰 기쁨이었지만, 무엇보다 두영 씨가 이런 페이지를 기획하며 그 오래 전의 나를 떠올려주었다

는 사실이 고마웠기 때문이었다. 그건 그렇고, 그런데 두영 씨는 내가 이런 영화를 좋아한다는 걸 어떻게 알았던 거지?

전화를 끊고 3일 동안 다른 일을 모두 접어둔 채 이 그림에만 전념했다. 그리고 싶은 캐릭터들을 고르고 스케치를 했다. 하나같이 모두 내가 좋아하는 주인공들이지만, 제이슨은 우리 형을 생각하며 그렸고 사다코는 '미디어 다음'의 이지영 씨를 위해 넣었다. 완성된 그림이 너무 깨끗하고 말쑥한 거 같아 오래된 종이를 스캔 해서 누르스름한 노이즈를 넣었다. 그래도 좀 모자란 것 같아 스크린톤^{screen tone} 망점을 살짝 넣었다.

2014년 6월 17일에 나온 959호에 실렸다.

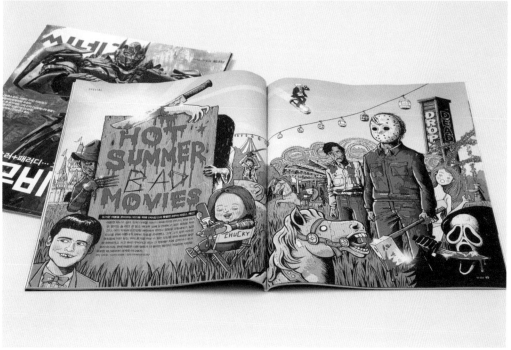

〈어이없게도 국수〉
표지 디자인

'비아북'의 한상준 대표님과 알고 지낸지가 어느덧 10년이 다 되어간다. 팬더댄스가 주인공으로 등장하는 학습만화 『어린이 살아있는 한자 교과서』 시리즈를 할 당시 편집자와 작가로 만난 게 2004년이니까 벌써 그만한 시간이 흐른 것이다. 사회초년생이었던 내게 선배로서 많은 조언도 해주셨고, 중국음식에도 조예가 깊어 '차이니즈 봉봉클럽'의 골조를 짜는 데도 큰 도움을 주셨다.

하루는 연남동의 어느 중국집에서 맛난 식사를 하다가 "여기 정말 맛있네요."라고 했는데, 살짝 미소를 지으시면서 이런 대답을 해주셨다. "조 작가님, 여기는 배달도 하는 곳이에요." 그 순간 뒤통수를 얻어맞은 기분이 들었다. 그런 이유로 '차이니즈 봉봉클럽'의 맛집을 선정하는 가장 큰 기준을 '배달을 하지 않는 중국집'으로 잡았었다.

다섯 권의 학습만화를 마치고 한동안 소식이 뜸했다 싶은 어느 날, 회사를 그만두고 자신의 출판사를 만들었다는 소식을 들었다. 그런데 마침 그때는 내가 중국으로 이사 가는 시점이어서 한동안 또 멀어졌다. 그리고 2014년 봄 다시 만났다. 이번엔 출판사 대표와 표지 디자이너로 만났다.

단행본의 표지 디자인은 멋진 일이다. 표지는 그 책의 얼굴이며, 선물박스 위의 예쁜 리본이다. 그 자체로 이미 훌륭한 볼거리여야하고, 또 그 안에 담긴 내용물에 대한 궁금증도 유발시켜야 한다. 표지 디자이너로서는 초년생인 내게 몇 권의 표지를 연달아 맡겨주셨고, 나 또한 설레는 마음으로 임하며 많은 것을 배웠다.

『어이없게도 국수』는 저자의 국수에 대한 추억과 사색을 담은 책이다. 제목에서 이미 나왔듯 디자인도 좀 어이없었으면 좋겠다고 막연하게 생각하던 중에 갑자기 국수 다발이 떠올랐다. 동네 마트에서 소면과 메밀국수, 두 가지 국수를 사서 라벨이 붙은 자리에 종이로 띠를 둘렀다. 출판사 근처에 있는 스튜디오에 가서 사온 국수를 놓고 4명의 사나이_대표님, 나, 사진작가, 사진작가의 아버지_가 같이 서로 이야기를 나누며 사진을 찍었다. 사진을 보정하고, 그 위에 포토샵으로 글씨

를 앉혔다. 대표님은 단박에 "OK!"라고 해 주셨다. 이 모든 일이 24시간 동안에 이뤄졌다. 어찌보면 좀 어이없는 과정이라 할 수도 있겠지만, 난 이런 맛에 디자인을 한다.

이마트
도전! 하바네로 라면/짬뽕/짜장
일러스트레이션

명동 신세계백화점 길 건너에 있는, 굉장히 높은 건물의 한 회의실에서 이마트 브랜드담당 책임 디자이너 홍현기 님과 마주 앉았다. 이마트의 로고가 박힌 여러 가지 브랜드 제품들이 방 한쪽에 진열되어 있었다. 마트에서 뿔뿔이 흩어져있을 땐 몰랐는데, 한 자리에 모아놓고 보니 가짓수가 정말 엄청나게 많더라. 그 중에 내가 맡은 일은 라면에 들어갈 그림이었다.

아시다시피 음식 포장지의 음식이미지는 거의 대부분 사진이다. 특히 라면은 무조건 사진이 들어간다. 그림을 그리는 내 입장에서도 그림보다는 당연히 사진이 낫다 싶었다. 그런데 디자이너 님은 아니었다. 시대가 바뀌었다며, 이젠 그림이 포장지에 들어갈 때가 되었다고 하셨다. 정말 하바네로 고추처럼 의지가 불타오르셨다. 그리하여 나 또한 불타는 마음으로 작업에 임했다.

내 평생 정말, 이렇게 열심히 그린 그림이 없었다. 수정도 무지 많았지만, 그때마다 나의 부족함을 탓하며 최선을 다했다. 나의 목표는 '사진보다 맛있는 그림'이었다. 그렇게 라면과 짬뽕과 짜장라면의 이미지들이 완성되었다. 이마트 디자인팀의 모두가 만족했고, 제품 생산자인 삼양라면에서도 좋다는 의견을 보내 왔지만, 최종권한은 다른 분에게 있었나 보다. 결국 모두 원점으로 돌아갔고, 포장지의 라면 이미지는 사진으로 대체되고 말았다. 많이 아쉬웠지만, 금방 훌훌 털어버렸다. 뭐 아직 젊으니까!

라면 그림이 쓰이지는 않았지만, 하바네로 박사, 온도계, 불, 조리법 등 그 외의 그림은 그대로 다 들어갔다.

라면과 짬뽕 패키지에 들어갈 여러 가지 스케치. 하바네로 박사는 애초에 고추모양 모자를 쓰고 단계별 매운맛을 표정으로 보여줄 생각이었다.

〈도전! 하바네로 라면〉 B컷

〈도전! 하바네로 짬뽕〉 B컷

Part
3.

내 인생의 기계

내 인생의 책

작가 소개.

내 인생의 기계

나의 마지막 워크맨
Panasonic, SL-SW405

내가 처음 음악을 듣던 '80년대 중반 CD가 등장했다. 약
간의 LP를 제외하면 나의 음악들은 모두 CD에 담겨 있다.
2000년대 MP3가 등장했어도 나는 늘 CD였고, 지금도 마
찬가지다. 요즘은 걸어다니면서 음악을 듣지 않지만 결혼 전
에는 늘 워크맨을 들고 다녔다. CD도 서너장씩 꼭 가지고
다녔다. 빨리 걷거나 계단을 오르내릴 때면 CD가 마구 튀기
도 하지만, 음질은 MP3에 비할 데가 아니기에 상관없었다.

나의 첫 디지털카메라
Nikon, COOLPIX 885

2000년도에 아버지가 주실 때 처음엔 무슨 장난감 카메라
인가 싶었다. 지금 기준으로 보면 코딱지만 한 액정화면에
기능도 화질도 조악하기 그지없지만, 바로 찍어 컴퓨터 파일
로 저장된다는 점은 굉장한 발상의 전환이었다. 1024x768
픽셀 안에 담긴 당시의 스냅샷들은 아쉬운 해상도에도 불구
하고 소중한 추억들로 남아있다.

나의 첫 노트북
Toshiba, Satellite PS510K-01UV5

많은 디자이너들이 Mac을 쓰는 반면 난 처음부터 지금껏
PC를 쓰고 있다. Mac이 주는 기계의 매끄러운 경이로움이
오히려 나에게는 부담으로 작용된다. 왠지 만만해보여 내가
맘대로 다룰 수 있는 PC가 그래서 나는 정감어리고 좋다. 뚱
뚱하고 무거운 데스크탑 대신 첫 노트북을 갖게된 2003년
의 어느날 밤의 흥분은 지금도 생생하다.

지금의 내 노트북
DELL, XPS L701X

컴퓨터에게도 수명이 있다. 기계 자체의 결함일 수도 있고
시스템의 낙후일 수도 있겠다. 나의 경우 컴퓨터 교체주기가
대략 3년쯤 된다. 지금 쓰고 있는 이 녀석은 만 4년이 다 되
어간다. 이제 배터리 수명은 1분을 채 넘기지 못해 늘 플러
그를 꽂은 채 사용해야 하지만, 수많은 멋진 프로젝트를 함
께 한 친구이기에 아직은 바꾸기가 미안한 마음이 들어 계속
곁에 두고 있다.

내 인생의 책

만화영화대백과 로보트대집합
다이나믹 프로 문예부 편저, 다이나믹 프로, 1985

'80년대에 어린 시절을 보낸 사나이라면 누구나 몇 권쯤은 가지고 있었을 만화대백과. 브리테니커 백과사전을 능가하는 방대한 지식과 그림자료는 실로 많은 대화의 자양분이 되었었다. 사춘기를 지나면서 잊고 있던 것을 인사동의 토토에서 다시 보았을 때의 기쁨이란! 아저씨로부터 몇 권 선물받은 것은 깨끗하게 보관 중이다. 추억은 만질 수 있을 때 더욱 생생한 법이다.

포토샵 와우! 북
리니아 데이톤, 잭 데이비스 지음, 안그라픽스, 1995

내가 배운 포토샵의 모든 기술은 모두 이 책에서 얻은 것이다. '90년대 초 포토샵2.0을 처음 접하고 신나게 가지고 놀던 시절, 이 책은 나의 친구이자 선생님이었고 동경의 대상이었다. 신기한 필터를 적용하고 그림을 잘라 합성하고 다양한 이펙터 효과를 따라하면서 진짜 아티스트가 된 기분을 만끽했다. 하도 펴놓고 보는 바람에 낱장이 다 뜯어지긴 했지만, 이 책은 지금도 내 책장의 중요한 자리에 꽂혀있다. 이젠 거의 보지 않지만, 상징적인 의미가 크기 때문이다.

공포의 외인구단

이현세 글.그림, 고려원 미디어, 1986

'80년대 만화방에 드나들던 시절, 이현세 선생님의 비장미 넘치는 스포츠 만화들이 주는 감동은 말로 표현할 수 없는 벅참이었다. 〈제왕〉, 〈지옥의 링〉 등은 대본소 만화이기에 소장할 수 없었지만 〈공포의 외인구단〉은 소장본으로 출간되어 _ 당시에 중학생에게 굉장한 고가였음에도 불구하고 _ 주저없이 구입했다. 요즘도 2년에 한 번꼴로 보면서 변함없는 감동을 느끼곤 한다.

넷스케이프 홈페이지 만들기

앤드 샤프란 지음, 대청정보시스템, 1996

웹디자인이 막 태동하던 '90년대 중반 이 책은 내게 경전이었다. html에 대한 이론은 물론이고, 도메인을 구입하고 웹을 광고하는 부분까지 세세하게 다루어 늘 곁에 끼고 살았다. 각종 예제와 아이콘, 무료 프로그램 등이 빼곡하게 담긴 플로피디스크가 책 안에 동봉되어 있었다. 표지에는 CD-ROM이라고 적혀 있지만 그건 사실이 아니다.

애장판 미스터초밥왕

테라사와 다이스케 지음, 학산문화사, 2003

〈미스터 초밥왕〉을 처음 본 것은 1994년 부산역 앞의 만화
방이었다. 기차 시간이 남아 시간을 보내려 뒤적이던 만화책
이 내 인생을 바꿀 줄 지를 누가 알았을까? 명랑만화나 스포
츠만화 일색이던 당시, 음식을 소재로 이렇게 흥미진진한 만
화를 만들 수 있다는 사실에 깜짝 놀랐다. 뒤로 갈수록 억지
스런 부분이 많긴 하지만 그래도 역시 명작은 명작이다. 개
인적으로는 초기작 모음집인 애장판 14권을 가장 좋아한다.

강익중 전시도록

조선일보 미술관, 아트 스페이스 서울, 1996

1996년 3월, 조선일보 미술관에서의 전시에서 구입해
1999년 뉴욕으로 가져갔던 바로 그 도록이다. 도록 안에는
신문과 잡지에서 스크랩한 전시 관련 각종 기사들이 끼워져
있다. 두 권을 사서 하나는 너덜너덜해질 때까지 보고, 다른
하나는 깨끗하게 보관하고 있다.

뽈랄라 대행진
현태준 글 그림, 안그라픽스, 2001

교보문고에서 우연히 발견한 이 책은 뭐라 말로 설명하기 어려운 묘한 책이다. 정말 이렇게 책을 만들어도 되나 싶을 정도로 솔직하고 자질구레하면서도 찡~한 매력이 철철 넘친다. 불투명한 미래에 대해 방황하던 20대 후반, 이 책은 나에게 큰 버팀목이 되었다. 한국에서 이렇게 사는 사람도 있구나! 나도 그렇게 살아도 되겠구나! 하는 희망을 준 빛과도 같은 책이다.

경마장 가는 길
하일지 지음, 민음사, 1990

하일지 선생님의 책을 처음 접하게 된 것은 목동시립도서관에서 〈경마장은 네거리에서〉라는 책을 보면서부터였다. 첫 문장부터 심상치 않아 도서관에 선 채로 책의 반을 읽었다. 나머지 반은 우동 한 그릇 먹고나서 책상에 앉아서 읽었고. 그때가 1995년쯤 되었으니, 소위 '경마장 시절'의 책들은 이미 다 발매되고 나서였다. 시작은 늦은 감이 있었지만, 그 후로는 신간이 나올 때마다 열심히 보고 있다. 평범한 일상을 이토록 집요하고 기괴하게 묘사할 수 있다는 것이 젊은 나에게 큰 놀라움을 선사했다. 내게 있어 문장 하나하나가 모두 소중한 몇 안되는 책이다.

작가 소개

조경규

1974년 서울에서 태어나 뉴욕 프랫 인스티튜트Pratt Institute
에서 그래픽 디자인을 전공하였다. 현재 프리랜서로 다양한
방면에서 일하며 아내랑 두 아이와 함께 서교동에 살고 있
다. www.blueninja.biz

조경규 대백과

초판 1쇄 인쇄	2014년 12월 4일
초판 1쇄 발행	2014년 12월 11일
지은이	조경규
펴낸이	이준경
편집장	홍윤표
디자인	나은민
스튜디오 사진	김남헌 Studio B612
마케팅	이준경
펴낸곳	웅지콜론북
출판 등록	2011년 1월 6일 제406-2011-000003호
주소	(413-756) 경기도 파주시 문발로 242
전화	031-955-4955
팩시밀리	031-955-4959
홈페이지	www.gcolon.co.kr
트위터	@g_colon
페이스북	/gcolonbook
ISBN	978-89-98656-34-8-03600
값	26,000원

이 도서의 국립중앙도서관 출판예정도서목록(CIP)은
서지정보유통지원시스템 홈페이지(http://seoji.nl.go.kr)와
국가자료공동목록시스템(http://www.nl.go.kr/kolisnet)에서
이용하실 수 있습니다. (CIP제어번호 : CIP2014033934)

웅지콜론북 은 예술과 문화, 일상의 소통을 꿈꾸는 (주)영진미디어의 문화예술서 브랜드입니다.